20世纪
中国钢琴教育
思想研究

Research on
Chinese Piano Education Thought
in the 20th Century

金茗 著

清華大學出版社
北 京

版权所有，侵权必究。举报：010-62782989，beiqinquan@tup.tsinghua.edu.cn。

图书在版编目（CIP）数据

20世纪中国钢琴教育思想研究 / 金茗著. —北京：清华大学出版社，2023.12

ISBN 978-7-302-64800-0

Ⅰ.①2… Ⅱ.①金… Ⅲ.①钢琴课教学—教育思想—研究—中国 Ⅳ.①J624.16

中国国家版本馆CIP数据核字（2023）第195169号

责任编辑：宋丹青
封面设计：寇英慧
责任校对：王荣静
责任印制：丛怀宇

出版发行：清华大学出版社
　　　　　网　　址：http：//www.tup.com.cn，http：//www.wqbook.com
　　　　　地　　址：北京清华大学学研大厦A座　　邮　　编：100084
　　　　　社总机：010-83470000　　　　　　　邮　　购：010-62786544
　　　　　投稿与读者服务：010-62776969，c-service@tup.tsinghua.edu.cn
　　　　　质量反馈：010-62772015，zhiliang@tup.tsinghua.edu.cn
印 装 者：大厂回族自治县彩虹印刷有限公司
经　　销：全国新华书店
开　　本：170mm×230mm　　印　　张：12.25　　字　　数：176千字
版　　次：2023年12月第1版　　　　　　　印　　次：2023年12月第1次印刷
定　　价：98.00元

产品编号：102992-01

辽宁省教育厅2020年度基本科研课题
"20世纪中国钢琴教育思想研究"结项成果
（2020SYJ10）

前 言

自 18 世纪初钢琴在欧洲问世以来，随着演奏艺术的不断发展，相关的教学经验和教学思想也得到了逐步累积。近代以来，东西方经济文化交流频仍，这件西洋乐器也随之传入中国，中国人与钢琴就此结下不解之缘。20 世纪初期，一批留学归来的中国音乐家以及一大批优秀外籍钢琴教育家共同努力，推动这一西方音乐文化进入转型期的东方古国。至此以降，走过一个世纪的漫长历程，钢琴音乐文化以及钢琴教育思想在这一东方文化语境中交流、融合、转型、衍生，未曾停歇。

时至今日，国内外钢琴教学、交流合作日益增多，钢琴教学理论也随之获得了突飞猛进的发展。正是因为当代中国的钢琴教育曾经走过了一条如此漫长的发展道路，才会在这片沃土上结出当下如此丰硕的果实。因此，从教育思想发展史的角度出发，对这段百年历程中涌现出的大量思想史料和艺术文本进行整理和爬梳，探索岁月中沉淀下来的教育经验和艺术思想以启迪后世，探索中国钢琴教育思想的发展轨迹，必将有助于为当下中国钢琴教育的持续稳步发展提供思想镜鉴和发展动力，为提升中国钢琴教育和中国钢琴艺术的国际竞争力和地位提供学术保障。

值得一提的是，本书采用文本细读的研究方法，以各时期的代表性艺术文本和思想文献为研究对象。除与 20 世纪初中国钢琴教育有关的若干文字片段外，还有很多文献资料以散文、书信、回忆录等方式出现。这些文献资料，往往以一种极具自然感性特质的书写方式，传递出鲜活、质朴的时代意趣。与当下很多具有较强学理性的理论文章相比，上述文字和书写方式虽然像悠

前 言 | I

久年代出产的器物那样略显"幼稚"和"粗疏",但却在一定程度上匡正了高等艺术教育的快速发展对思想领域的规训和随之导致的同一化倾向。它们不甚"学术",却是中国文化传统中富含生命活力的质朴表达,具有独特的思想研究价值。

目 录

001 **第一章　中国钢琴教育思想萌芽阶段（20 世纪初至新中国成立前）**

001 　一、中西方文化交融的时代之变

004 　二、早期中国音乐家的钢琴教育思想

004 　　（一）李叔同教育精神、文艺观及其钢琴教育思想

012 　　（二）李叔同弟子们的钢琴教育思想

015 　　（三）李树化对早期中国钢琴教育活动的贡献

020 　　（四）第一批中国现代女性音乐教育家及其教育思想

021 　三、西方钢琴教学思想的涌入与影响

032 　四、中国钢琴教育思想萌芽阶段的学习借鉴与民族化的初步尝试

035 **第二章　中国钢琴教育思想发展的探索阶段（新中国成立后至"文化大革命"前）**

035 　一、欣欣向荣：钢琴教学新局面的形成

035 　　（一）钢琴教育机构的涌现与教学平台的形成

037　　（二）中国青年钢琴家开始走向世界乐坛

047　　**二、理论升华：代表性教学思想的影响及其贡献**

047　　（一）国外钢琴教育理论带来的影响和启迪

057　　（二）本土钢琴教育新秀的涌现与思想贡献

098　　**三、中国钢琴教育思想探索阶段的全面提升与民族化的不懈努力**

101　　**第三章　中国钢琴教育思想的发展创新阶段（改革开放至 20 世纪末）**

101　　**一、繁花锦簇：中国钢琴教育空前繁荣**

101　　（一）钢琴教育机构的规模化发展

111　　（二）钢琴教育理论研究的体系性发展

116　　（三）中外钢琴艺术的交流与钢琴教育思想的碰撞

118　　**二、百花齐放：中国钢琴教学理论快速发展**

119　　（一）老一代钢琴家教学思想的当代沉淀

144　　（二）当代青年钢琴教育家教学思想的形成与发展

157　　**三、小结**

158 **第四章　关于中国特色钢琴教育思想的若干思考**

158 **一、20 世纪中国钢琴教育思想历程纵览**

162 **二、对于中国钢琴教育思想的散点透视**

163 　（一）从整体艺术素养和乐感入手的钢琴教学法研究

165 　（二）从实践到理论的钢琴演奏与表演教学研究

167 　（三）立足本国的钢琴教学曲目及钢琴教材体系研究

169 　（四）钢琴教育与教育学、心理学等领域的跨学科融合

171 　（五）拓展与钢琴教育相关的辅助课程

175 **三、对于中国钢琴教育思想的焦点透视**

177 **参考文献**

第一章

中国钢琴教育思想萌芽阶段（20世纪初至新中国成立前）

一、中西方文化交融的时代之变

总体来说，中国钢琴教育思想的萌芽始于国人对新文化的探索以及中西方文化艺术思想的碰撞与交融。

早期中国的钢琴教学因教会学校、新制学堂的建立，以及乐歌课的开设而生。清末外侮来袭、国门洞开，外国商人和传教士的涌入促进了教会学校的建立和西方音乐活动的传播，人们对配合宗教活动的集体歌咏、西方乐谱和钢琴等西洋乐器有了直接的认识。这些传播西方音乐的传教士培养了中国最早一批业余钢琴爱好者，对钢琴在中国的传播起到了很好的启蒙作用。但传教士们大多为业余钢琴演奏者，所教授的内容和技法有限。

真正推动钢琴音乐文化和钢琴教育在中国获得广泛传播和专业化发展的，是20世纪初期在近代教育思想推动下建立的新式学堂以及学堂乐歌的兴起。随着科举制度的废除，中国近代教育体制逐步建立，创办新式学堂成为新兴资产阶级的重要活动。这些新式学堂采取中西并重的教学方针，除中国传统教育内容之外，近代学科知识被不同程度地纳入进来。1912年，时任教育总长蔡元培主持的教育部颁布了一系列改革文件，将"乐歌"课作为必修课程，

在青少年当中倡导美育教育。学堂乐歌在欧美和日本曲调的基础上，以中文重新填词，在传播爱国主义思想和民族精神的同时，以集体歌唱和学校新音乐文化教育的方式呈现，这就使簧风琴和钢琴成了音乐教学的重要工具。人们用钢琴做视唱练习，构思音乐，学习各种音乐文献，进而提升了钢琴、风琴等西洋乐器在中国的影响力。

与此同时，沈心工、李叔同等一批留学归国的艺术家、教育家在新美育思潮的感召下，投身于现代音乐文化的学校传播。1912年浙江两级师范学堂聘请李叔同从事钢琴教学，这是对中国近代钢琴教育产生影响的重要事件，为中国培养了第一代音乐师资力量，也使西方音乐及其乐器演奏在中国获得了更加切实的发展空间。

1919年"五四"运动对中国思想文化领域产生了深远的影响，追求新思想、新知识的社会思潮进一步推动了中西方文化的碰撞与交融。文化保守主义和西方中心论的观念均受到挑战，中西文化相互调和的声音在教育领域传播开来。尤其是思想家、教育家蔡元培，以广博的学识和开阔的视野，看到中西方艺术各自的优长，提出："采欧人之所长以加入中国风，岂非吾国美术家之责任耶？"[1]虽然蔡先生对中国音乐的论述极少，更难涉及中国钢琴教育，但他兼容并蓄的教育思想却直接影响和推动了中国钢琴教育的发展。在蔡元培美育观念的影响下，中国新音乐文化进入到新的发展阶段。1919年，"北京大学音乐研究会"在蔡先生的提议下得以问世，并聘请萧友梅先生担任导师。作为中国最早留学海外并获得博士学位的音乐家，萧友梅在近20年的留学生涯中深入研究了西方音乐教育的历史及模式，对发展中国现代专业音乐教育事业有自己独特的见解。在萧友梅的建议下，"北京大学音乐研究会"更名为"北京大学音乐传习所"，成为中国首个专业音乐教育机构。学校注重学生整体素养和审美能力的提升，既尊重西方音乐的系统教学特点，又将中国民族音乐教育纳入进来。学校秉承传习西洋音乐与传承中国古乐并进的办学理念，在效仿西方音乐院校办学模式的同时，聘请刘天华等同样具有新音乐观念的

① 蔡元培：《蔡元培美学文选》，北京，北京大学出版社，1983，165页。

民族音乐家来校任教；音乐学科的学生们除了学习钢琴之外，还要学习一两种中国民族乐器，力争培养兼具西方钢琴演奏技法与东方审美情趣的中国音乐家。萧友梅认为教师水平是决定教学效果的关键因素，北京大学音乐研究会的钢琴组有四十余人，萧友梅除亲自教学之外，还聘请了俄国钢琴家嘉祉、荷兰籍钢琴家哈门司女士以及留法钢琴家杨仲子等人共同执教。可以说，萧友梅对中国钢琴音乐和钢琴教育的影响是巨大的，这不仅体现在他创作的具有浓郁民族风味的钢琴音乐作品中，更体现在他兼容中西的办学理念对中国专业音乐教育模式的深远影响上。"20年代后成立的其他专业音乐教育机构，其办学方针、模式基本上是因袭北大音乐传习所"①。这一时期，专业音乐教育机构逐步建立。1920年李叔同的学生吴梦非、刘质平、丰子恺创立了上海专科师范学校音乐科，杭州国立艺术专科学校、南京中央大学艺术科、金陵女子大学等教育机构的音乐科系也设有钢琴专业，说明钢琴教育已经作为一个科目进入到中国一般大学教育的构架当中。

萧友梅在当时中西交融人文思潮影响下构建的专业音乐教育模式，也在一定程度上为后来的上海国立音乐学院明确了方向。1927年，萧友梅在蔡元培的支持下创办了上海"国立音乐院"（1929年更名为"国立音乐专科学校"，以下简称"国立音专"），它成为中国第一所专业音乐院校。学校依照西方音乐教育理念设置了较为完备的专业架构，并聘请西方音乐家和留学归国的中国音乐家组成高水平教师队伍。虽然国立音专的钢琴教学体系还是模仿西方音乐院校，但在此基础上，学校延续萧友梅以往办学思路，在课程设置、教学内容等方面将中国民族音乐文化和人文内涵融入进来，经过多年艰苦创业，培养了李献敏、李翠贞、吴乐懿等具有深厚中国文化底蕴的中国第一批钢琴家、教育家。

从教会到学校，从陌生到熟悉，从西方音乐家的传习，到中国钢琴家的诞生，从蔡元培、萧友梅，到众多中国钢琴家的不懈探索，源于西方的钢琴

① 梁茂春：《北京大学与中国音乐教育——为"北京大学与艺术教育高级学术论坛"而作》，载《黄钟（武汉音乐学院学报）》，2004（1），7—11页。

乐器在东方古国逐步得到传播和使用，20世纪中国钢琴教育思想也在这一时期开始萌芽。

二、早期中国音乐家的钢琴教育思想

20世纪初期的中国面临着中西方文化艺术相互交融碰撞的时代之变，很多本土音乐家远赴国外学习先进的音乐理念和钢琴艺术，比如李叔同、李树化、王瑞娴等人。他们学成归国之后，将新的理念、资料以及方法带给国内师生，培养了一批钢琴教育者和音乐家，他们的教学理念也随之流传开，为中国钢琴教育思想的形成开辟了道路。

（一）李叔同教育精神、文艺观及其钢琴教育思想

作为我国近代历史上著名的音乐教育家，李叔同在钢琴音乐教育领域所做的贡献主要来源于他自身全面而独特的文化内涵。这种思想受到历史传统和近代以来社会文化思潮的影响。因此，对李叔同音乐教育思想的研究首先要从其得以存现的社会生活场景开始。

李叔同出生于天津，祖辈以经营盐业、银钱业而富甲一方。成长在这样的家庭环境里，李叔同受到了系统而严格的中国传统文化教育。他9岁开始跟随常云庄先生学习《千家诗》《毛诗》《唐诗》等，后来通读《古文观止》《说文解字》《左传》《史记》《汉书》等文字文学典籍。从日常礼仪到诗书古文，少年时期的刻苦学习帮助他夯实了经、史、诗文方面的功底，也为他日后的文化传习之路打下了坚实的基础。"维新变法"运动失败后，李叔同由于发出过"中华老大帝国，非变法无以图存"的言论，而避嫌移居上海。1901年，他考入南洋公学，就读于特班，受教于总教习蔡元培先生。特班第一次招生只设置了35个学位，并且要求学生具有扎实的古文功底。蔡元培先生对李叔同的影响是极为深远的，在中文课上蔡先生告诉学生，"特班生可学的门类很多，有政治、法律、外交、财政、教育、经济、哲学、科学、文学、论理、伦理等，一共三十多门。你们每人可以自定一门，或两门，或三门。等大家

各自选定后，我再给你们每人开具主要和次要书目，依照次序，向学校图书馆借书，或自购阅读。老师讲解辅导只是一个方面，而且是个次要的方面，主要靠你们自己去认真阅读领会。我的方法是，要求每人每天必须写出一篇阅读札记，交上来由我批阅。"[1]蔡先生踏实严谨的教学态度和教学方法为李叔同做了极好的示范。同时，蔡元培开阔的视野和文化胸襟也指引着李叔同走向一条多元并蓄的国际化治学之路。蔡先生时常教导学生，"世界天天在进化，新事物天天在发现，各种学说亦日新月异，当今学人唯具备世界新知识，才能不落人后。"[2]李叔同正是秉承着这样的语言学习观，才打下了英文、日文的学习基础，为此后留学日本研习艺术开辟了道路。1902年冬，为了反对学校当局擅自开除学生，蔡元培先生与教员、学生一起走出了南洋公学。虽然这场退学风潮结束了李叔同在南洋公学的求学之路，但这段短暂的学习生涯为他指明了未来的道路。1905年，李叔同赴日本留学，他在东京上野美术专门学校研习美术学科，又在音乐学校研习钢琴、作曲等音乐科目。他在日本期间还创办了刊物《音乐小杂志》，大量介绍西方音乐知识。这本刊物"于丙午（公元1906年）正月十五日在东京印刷，二十日在上海发行，揭开了中国音乐期刊发行史上的第一页"[3]"《乐圣比独芬传》一文，第一次向中国介绍德国音乐家贝多芬；《洋琴与风琴之比较》是最早向国人介绍西洋乐器的文章；《近世乐典大意》则是从日文转译的五线谱知识"[4]。可见，李叔同东渡日本，在明治维新音乐教育改革思想的影响下，全面接触西方音乐文化，完善并充实了他的音乐观、艺术观。他的钢琴教育思想也是在这一背景下日趋形成。

1911年，李叔同从日本学成回国，怀揣着教育救国的人生理想投身于教育事业之中。他先是在天津高等工业学堂教授图案课程，后执教上海城东女学，正式从事音乐教育。1912年7月浙江两级师范学堂（后更名"浙江省立

① 袁江蕾：《李叔同传》，青岛，青岛出版社，2019，89页。

② 张程刚：《李叔同音乐教育思想研究》，合肥，安徽大学出版社，2014，113页。

③ 孙继南：《艺苑高名传四海——启蒙音乐家李叔同》，载《中国近现代音乐家传》，沈阳，春风文艺出版社，1994，60页。

④ 陶亚兵：《中西音乐交流史稿》，北京，中国大百科全书出版社，1999，232页。

第一师范学校")校长经亨颐（字子渊）力邀李叔同加盟，执教图画、音乐课程，这成了影响李叔同艺术教育生涯以及中国近现代音乐教育事业的重要转折点。

李叔同的学生、艺术家丰子恺先生曾经回忆起当时的艺术教育状况，"我做中小学生的时候，图画、音乐两科在学校里最被忽视。那时学校里最看重的是所谓英、国、算，即英文、国文、算术，而最看轻的是图画、音乐。因为在不久以前的科举时代的私塾里，画图儿和唱曲子被先生知道了要打手心的。""因此学生上英、国、算时很用心，而上图画、音乐课时很随便，把它当做游戏。"①然而，李叔同的到来却为这所师范学校带来了鲜活的艺术生机。在浙江两级师范学堂，他将人体模特写生引入到了课堂，开创了中国美术教育的先河；他将五线谱引入音乐教学，采用自编的讲义来教授乐理、和声等课程，开启钢琴伴奏及合唱训练；他致力于用艺术来开启学生心智，在业余时间指导学生将绘画、外语、填词、弹琴、音乐创作融合在一起，表达自己的思想和情感。丰子恺也因此慨叹，在他就读的这所师范学校，"图画、音乐两科最被看重，校内有特殊设备（开天窗，有画架）的图画教室，和独立专用的音乐教室（在校园内），置备大小五六十架风琴和两架钢琴。课程表里的图画、音乐钟点虽然照当时规定，并不增多，然而课外图画、音乐学习的时间比任何功课都勤：下午四时以后，满校都是琴声"②。一所好似艺术专科学校的师范学堂，这一切的改变都因李叔同的到来而生。他严谨认真的教育精神和身先垂范的个人素养，使曾经被轻视的艺术科目重新回到了人们的视野当中。

分析李叔同音乐教育思想，可先从他的教育精神谈起。第一次与李叔同相遇，他便给丰子恺留下了深刻的印象。"高高的瘦削的上半身穿着整洁的黑布马褂，露出在讲桌上，宽广得可以走马的前额，细长的凤眼，隆正的鼻梁，作成威严的表情。扁平而阔的嘴唇两端常有深窝，显示和蔼的表情。这副相

① 丰子恺：《缘缘堂新笔》，北京，海豚出版社，2016，56页。
② 丰子恺：《缘缘堂新笔》，北京，海豚出版社，2016，57页。

貌，用'温而厉'三个字来描写，大概差不多了。"①李叔同的课堂气氛虽然严肃，但不失温和。看到有在课上偷看其他图书或者随地吐痰的学生，他会在其他学生离开教室的时候，严肃而和气地告知当事学生不要再这样做；如果有学生关门过于用力，他也会叫住他，用同样的语气告知该如何行事，并且亲自送学生出去，再轻轻把门关上。

这种严谨、温和、身体力行的教育精神同样渗透在李叔同的音乐课堂上。丰子恺曾在文章《甘美的回味》中这样记述自己在学校时的习琴生涯，"李叔同先生每星期教授我们弹琴一次。先生先把新课弹一遍给我们看。略略指导了弹法的要点，就令我们各自回去练习。一星期后我们须得练习纯熟而来弹给先生看，这就叫作'还琴'。"但弹琴的练习功课并不在教务处安排好的常规课程之内，而是由学生在课余时间完成。练琴的时间由学生自己安排，一般安排在下午的课余时间或者晚间一天的学习结束之后。"这课外修业实际比较一切正课都艰辛而严肃"②，这皆因李叔同的认真和严格。"还琴"也大多利用课余时间进行，一般在午饭后到下午第一节课之间的40分钟时间，或者晚饭后到晚自修开始前的40分钟进行。丰子恺如此描述自己的"还琴"经历，"我每逢轮到还琴的一天，饭总是不吃饱的。我在十分钟内了结吃饭与盥洗二事，立刻挟了弹琴讲义，先到练习室内去，抱了一下佛脚，然后心中带了一块沉重的大石头而走进还琴教室去。"从这些细节描写可以间接看出教师对"还琴"一事的严肃和认真，学生的此种忐忑多因此而生。"我坐在大风琴边，悄悄地抽了一口大气，然后开始弹奏了，先生不逼近我，也不正面督视我的手指，而斜立在离开我数步的桌旁。他似乎知道我心中的状况，深恐逼近我督视时，易使我心中慌乱而手足无措，所以特地离开一些。但我确知他的眼睛是不绝地在斜注我的手上的。因为不但遇到我按错一个键板的时候他知道，就是键板全不按错而用错一根手指时，他的头便急速地回转，向我一看，这

① 丰一吟：《李叔同、丰子恺与杭州》，载《杭州师院学报（社会科学版）》，1987（3），87页。

② 丰子恺：《丰子恺散文精选 人间情味》，武汉，华中科技大学出版社，2018，376页。

一看表示通不过。"①由此可以看到李叔同对学生心理的把握是拿捏得当的，他谙熟学生还琴时的心态，希望缓解他们心中的压力，让他们以较为自然的状态充分展示练习的效果，这对教师的功力也提出了极高的要求。遇到弹错的地方，李叔同会让学生从错处的乐句或乐曲开始处重弹，"有时重弹幸而通过了，但有时越是重弹，心中越是慌乱而错误越多。这还琴便不能通过。先生用和平而严肃的语调低声向我说，'下次再还'，于是我只得起身离琴，仍旧带了心中这块沉重的大石头而走出还琴教室，再去加上刻苦的功夫。"②

从学生对李叔同日常教学细节的回忆，能够深切地感受到其教育思想的诸多精髓。

首先是严谨认真。这不仅是丰子恺对李叔同音乐教育活动的概括，也是李叔同自身人生经历的写照。李叔同在浙江省立第一师范学校的同僚夏丏尊先生曾评价他说，李先生"诗文比国文先生的更好，他的书法比习字先生的更好，他的英文比英文先生的更好……这好比一尊佛像，有后光，故能令人敬仰"③。他少年时悉心于诗词歌赋，留学时醉心于西洋艺术，执教时不断身体力行地感化和教化学生，这一个个执着追求的片段，与李叔同此前的人生经历不无关联。少年时期在诗书古文方面刻苦研习，青年时受蔡元培先生踏实严谨教学态度的深切感召，这些都为李叔同的艺术教育事业奠定了基础，铺陈了底色。如果说艺术是在感性与理性之间寻求自由表达的广阔空间，那么教育则是在宽柔并济间引领人的灵魂去探寻人生的真谛，两者有异曲同工之妙。由是，才有了认真的李叔同和由他启迪了的众多后学，在中国艺术教育、钢琴教育史册上留下了光耀的笔墨、甘醇的余味。正如经历了艰辛严肃习琴过程的丰子恺自认"从未因了学习音乐而感到舒服"，对朋友无心的一句

① 丰子恺：《丰子恺散文精选 人间情味》，武汉，华中科技大学出版社，2018，376—377页。

② 丰子恺：《丰子恺散文精选 人间情味》，武汉，华中科技大学出版社，2018，377页。

③ 丰一吟：《李叔同、丰子恺与杭州》，载《杭州师院学报（社会科学版）》，1987（3），86页。

"寂寞起来弹一曲琴多么舒服"感到冤枉，甚至在心中疑惑良久，"难道是我的学习法不正，或我所习的乐曲不良吗？""难道世间另有一种娱乐的音乐教则本与娱乐的音乐先生吗？"直到有一日，他在参加了一个学校的同乐会后才猛然参悟到答案。"同乐会就是由一部分同学和教师在台上扮各种游艺，给其余的同学和教师欣赏。游艺中有各种各样的演，唱和奏。总之全是令人发笑的花头。""我觉得这同乐会的确是'乐'！在座的人可以全不费一点心力而只管张着嘴巴嬉笑。听他们的唱奏，也可以全不费一点心力而但觉鼓膜上的快感。"丰子恺进而由这种"舒服的音乐"联想到朋友那句无心的感叹和自己所学习过的音乐，于是豁然开朗。"我在座听了一会音乐，好似喝了一顿酒，觉得陶醉而舒服""于是我悟到了，那个朋友所赞叹而盼望学习的音乐，一定就是这种喝酒一般的音乐"。但"那种酒上口虽好，但过后颇感恶腥，似乎要呕吐的样子。我自从那回尝过之后，不想再喝了。我觉得这种舒服的滋味，远不及艰辛严肃的回味的甘美"①。丰子恺在一九三一年五月间写下的这段回忆，正道出了严谨认真的艺术教育给人带来的深刻影响，它的甘美滋味是在感性与理性相互融合的艺术理想、宽柔并济的教育观念的共同打磨中凝结而成的，因而更加经久、醇厚，深刻影响了中国钢琴教育思想的未来发展。

李叔同的严谨认真，在钢琴教育方面还体现为循序渐进的教学思路。他强调音乐艺术的技艺性特点，认为初学西洋音乐就以流于皮毛的学习态度来对待是"乐界最恶劣之事"，他劝慰赴日留学的刘质平，"君志气太高，好名太甚，'务实循序'四字，可为君之药石也""惟望君按部就班用功，不求近效"，"进太锐者恐难持久""不可心太高，心高是灰心之根源也"②。他了解钢琴教学的规律，提出"宁可生，不可滑生。所以练滑最难医"。他清晰地揭示了这一西洋乐器在国内外的不同学习状况，从而为还处于懵懂中的中国钢琴教育廓清了方向。"我国学琴者，大半皆娱乐的思想。此固然无可讳言者也，故每日练习无定时，或偶一为之，聊以解闷，如是者实居多数；吾闻美

① 丰子恺：《丰子恺散文精选 人间情味》，武汉，华中科技大学出版社，2018，375—380页。

② 李叔同：《李叔同文集 书信卷》，北京，线装书局，2018，21—22页。

国人学琴者，每周仅到学校授课一时间，其余皆在家练习，每日至十时间之久。我国人闻之，当有若何之感触？"[1]他的这一认识与前文提到的丰子恺对于"舒服的音乐"之反感，及其对艰辛习琴过程的甘美回味，有着难以斩断的因果关联。

还应分析"先器识而后文艺"文艺观及其对钢琴教育的影响。

李叔同的学生丰子恺曾经专门撰文谈及老师的文艺观："先器识而后文艺"。文中，他回忆李叔同"在杭州师范的宿舍（即今贡院杭州一中）里的案头，常常放着一册《人谱》"，这是一本明代刘宗周撰写的哲学典注，主要以古代圣贤的警句良言来启迪人的心智。"当时我年幼无知，心里觉得奇怪，李先生专精西洋艺术，为什么看这些陈猫古老鼠，而且把它放在座右"。直到李叔同专门跟学生们聊起《人谱》中的这段话，"唐初，王（勃）、杨、庐、骆皆以文章有盛名，人皆期许其贵显，裴行俭见之，曰：士之致远者，当先器识而后文艺。勃等虽有文章，但浮躁浅露，岂享爵禄之器耶。"李叔同随即向学生解释，"贵显"和"享爵禄"不可单纯理解为荣华富贵、高官厚禄，而是指道德和人格的崇高，其中的"先器识而后文艺"一句则是指"首重人格修养，次重文艺学习，更具体地说：要做一个好文艺家，必先做一个好人"[2]。李先生首先以高度的道德修养来规约自身，如前所述，他是一位在诗文、书法、绘画、音乐、话剧等领域均有悉心钻研的通才之士，被同僚夏丏尊先生称为有"后光"的令人敬仰的人。他对教育事业倾心，对学生关怀。他鼓励并资助学生刘质平赴日留学。弟子吴梦非、丰子恺、刘质平在创办上海艺术专科师范学校时遇到资金困难，他捐献了很多自己创作的书画作品来帮助学生筹集建校经费。时至今日，还可以在1923年11月21日的《民国日报》上看到吴梦非刊登的售画启事，"李叔同先生书法，海内闻名。顾自出家以来，罕能得其墨迹。去岁敝校筹募基金，弘一师特破例书赠琴条三十幅，俾作慷慨捐助

① 秦启明编著：《李叔同音乐集 修订本》，苏州，苏州大学出版社，2017，21—22页。

② 丰一吟：《李叔同先生的文艺观——先器识而后文艺》，载《全国新书目》，2007（7），7页。

者之酬赠……"①可见作为一位首重人格修养的教育家，李叔同即便后来遁入空门，对弟子和他们的教育事业也抱有始终如一的关怀。与此同时，在社会变革、救亡图存的大背景下，李叔同的"器识"观中还包含着浓厚的爱国情愫，从他创作的鼓舞国人的学堂乐歌，到学成归国的教育实践，无不印证了李叔同"器识"观的丰富性、时代性。

这种"后光"、人格魅力和家国情怀，感染着他的弟子们，也铺陈了李叔同严谨认真钢琴教育风格的底色。正如有学生回忆的那样，"教弹琴，多在课外的时间；初学时特别着重于基本的指法练习。指法有一点点错误，拍子有一点点不准确，先生就轻缓而和悦地说：'蛮好，蛮好，明天请再弹一遍'，一定要达到完全准确的地步才得通过。"②德国教育家马丁·路德有句名言，"音乐一半是纪律，一半是教育大师"，这道出了西方音乐教育思想的特点，也是钢琴教育的一重准则，它经由李叔同这样留学归国的中国钢琴家身体力行的教育实践，而熔铸在中国钢琴教育思想之中。这种柔和而坚定的教育风格背后则是凝聚在李叔同精神世界之中的丰富的"器识"观。

纵观李叔同人生历程，这种"器识"观经多重路径形成，既受到年少时中国传统文化的形塑，又受到其师长蔡元培先生教育观念的感召。蔡先生提出"所谓健全人格，分为德育、体育、智育、美育四项③，在他看来，德育在健全人格的形成中起到根本作用，而美育更是人之为人不可缺失的重要维度，"在嚣杂的剧院中，演那简单的音乐，卑鄙的戏曲""在市街上散步，只见飞扬尘土，横冲直撞的车马，商铺门上贴着无聊的春联，地摊上出售那恶俗的花纸""在这种环境中讨生活，怎么能引起活泼高尚的感情呢？"。因此，蔡元培呼吁文化运动诸君，"不要忘了美育"④。他甚至提出"以美育代宗教说"，

① 吴梦非：《售画启事》，载《民国日报》，1923年11月21日（癸亥年十月十四日），第一版。
② 黄清源主编：《弘一大师圆寂六十二周年纪念文集》，台北，中华闽南文化研究会，2004，272—273页。
③ 张圣华主编：《蔡元培教育名篇》，北京，教育科学出版社，2007，111页。
④ 张圣华主编：《蔡元培教育名篇》，北京，教育科学出版社，2007，109页。

第一章　中国钢琴教育思想萌芽阶段（20世纪初至新中国成立前）　｜　011

倡导感性启蒙。既具备深厚的传统文化修养，又深入研习外国语言、艺术。正是受到蔡先生这一培养通才之士的教育思想的影响，才涌现出对中国钢琴教育产生深远影响的艺术教育者李叔同以及众多后学。在李叔同受聘于浙江省立第一师范学校的6年间，除前文提到的吴梦非、刘质平、丰子恺，他还培养出潘天寿、李鸿梁、曹聚仁等"五四"以来中国文艺领域的领军之士。可以说，"先器识而后文艺"的文艺观为西方钢琴音乐植根于东方艺术语境提供了文化土壤，对李叔同及其弟子们的钢琴教育实践带来深刻影响，而且也是当代中国钢琴教育应时刻置于"座右"、审视自身的一面明镜。

（二）李叔同弟子们的钢琴教育思想

李叔同是20世纪初期中国钢琴教育思想萌芽阶段对中国钢琴教育具有深远影响的一位先行者，夏丏尊先生就曾说："迄今全国为音乐教师者，十九皆其（指李叔同）薪传。"[1]很多人是因为受到他人格精神的感召而决心走上艺术教育的道路。丰子恺、刘质平、吴梦非等都是在他的影响下成长起来的文化精英。他们用自己的艺术教育实践身体力行地践行和发展了李叔同的艺术教育思想。

李叔同的得意门生、著名音乐教育家刘质平，1916年从浙江一师毕业之后，在李叔同的鼓励和帮助下东渡日本进入东京音乐学校研习音乐理论、钢琴、艺术教育。学成归国之后，他将毕生精力投入到我国音乐教育事业当中。他曾在上海专科师范学校、上海美术学院音乐系以及上海新华艺术专科学校音乐系执教，抗战时期也坚持在音乐教育的前沿。

刘质平的音乐教育思想与李叔同有着相近的价值取向，比如他重视美育精神和文化观在音乐教育中的渗透，注重吸纳西方音乐教育教学思想来拓展本土音乐教育的视野，强调学生传统音乐素养的提升。同时，他的钢琴教育理念与李叔同又有着一定的承继性。程天良先生曾经如此记述刘质平的教学

① 夏丏尊：《清凉歌集·序》，转引自《弘一大师全集》编辑委员会编：《弘一大师全集：十·附录卷》，福州，福建人民出版社，1992，214页。

片段，"教授音乐的刘质平，独以严厉著称"，"而其实，在他那令人生畏的声色下的心地，却是十分善良而慈厚的"。刘先生发现学生对于记忆五线谱颇有难度，"他在翻阅一本历书时，偶然想起了坊间记忆节令，大月小月的那个'指结法'来，一月大、二月小、三月大、四月小……啊，手一伸开来，便已清楚了大半。"一直苦思冥想的刘质平兴奋极了，顺势发明了识记五线谱的新方法，"五线谱如同五根指头，从拇指到小指是E、D、C、A、B，就像用指结法认定一年十二个月份的'大月''小月'一样，不是很容易记住的吗？"这些中外结合的学习方法，在一定程度上消弭了当时中国学生学习西方音乐和乐器的文化隔阂。刘质平音乐教学的认真劲儿还通过充斥于课堂上的艺术热情体现出来。"刘质平教授钢琴弹奏时，双手用力特猛，琴键在他手下发出的洪钟般的和弦，超出学生们的想象""为了使你跟上进度，他常会握着你的手，逐个音节地，陪你一起上下击打琴键，口中同时念念有词地大声喊着：'弹起琴来要有劲，有激情——呼——呼、吧呼……'"。学生们"从刘先生热而有力的手上所感受到的，却仿佛他倾腔交出的心血"[1]。刘质平对于艺术教育的热情和细致有着抹不去的李叔同的风范，那个戴着老花镜，在昏暗的亮光下刻写线谱音乐讲义的刘先生像极了他的老师李叔同[2]。刘质平的学生钱君匋就曾不无感慨地回忆道："要不是刘师为我打下那点基础，一个从小镇走来，只能辨辨虫鸣声的穷小子，哪有可能会作起曲子，出版起歌集来。"[3]时过境迁，虽然教学对象和教学方法都在不断变化，但严谨认真的教学态度却是艺术教育领域，尤其是钢琴教育领域颠扑不破的法则。

作为李叔同的又一位弟子，吴梦非曾经与刘质平、丰子恺共同创立了上海专科师范学校音乐科。他是中国早期艺术团体"中华美育会"的主创人之一，在音乐教育领域出版诸多著作，创作了为数甚多的音乐作品，是李叔同之后中国音乐教育家的代表。吴梦非的艺术教育活动仍然以美育为根本，他曾担任中华美育会《美育》杂志总编辑，创刊号《本志宣言》明确宣示："本

① 程天良：《钱君匋及其师友别传》，长沙，湖南文艺出版社，1998，13—14页。
② 陶九增：《刘质平在温州》，载《温州日报》，1994（210）。
③ 程天良：《钱君匋及其师友别传》，长沙，湖南文艺出版社，1998，14—15页。

志是我国美育界同志公开的言论机关，亦就是鼓吹艺术教育，改造枯寂的学校和社会，使各人都能够得到美的享受之一种利器。"①这实际上是对李叔同艺术教育思想的一种继承，美育是构筑健全人格的重要维度，在"先器识而后文艺"中，"器识"与"文艺"，健全人格与美育修养相辅相成。在此基础上，吴梦非进一步表达了自己对技术与艺术之间相互关系的认识。他曾在《美育》月刊上发表文章《艺术品应该怎样制作》，认为"制作不能离开模仿自然状态，创作则超脱对自然的模仿"，看似创作比制作的意义要高，但两者是相辅相成的关系，"创作是从个人的性格中涌现出来的一种特殊的灵感，重在个性；至于制作，完全囿于自然的范限内，不能充分发挥个性""所以艺术家的理想要高，技术要熟练"②。

吴梦非同样将这样的艺术教育思想融入音乐教学之中。他的学生缪天瑞曾经回忆起吴老师在"视唱"课上的教导，"分三个阶段：第一阶段，全班同学先唱高音部曲调，后把同学分成两组，轮流交换唱高音部和低音部（第二声部）曲调"，"吴老师弹的钢琴伴奏，触键优美，表现动人"，"我们同学虽在唱基本练习，并不觉得枯燥，反而获得一种美的享受"③。但进入到第二阶段，当这种享受的感觉被艰苦的练习取代，学生们中间开始出现消极畏难的情绪，甚至想放弃。"吴老师总是用和气的言语，开导同学们""不能与听音乐时享受音乐的愉快相比，音乐的基础训练是件艰苦的事""世界上的音乐家都是经过无数艰难的学习而获得成功的"④。可见，在吴梦非看来，艺术的理想和技术的纯熟缺一不可。

吴梦非等人创立的上海专科师范学校音乐科非常重视学生音乐技能的培

① 本社同人：《本志宣言》，载《美育》，1920（1）。
② 天津音乐学院《缪天瑞音乐文存》编委会编著：《缪天瑞音乐文存 第1卷》，北京，人民音乐出版社，2007，247页。
③ 天津音乐学院《缪天瑞音乐文存》编委会编著：《缪天瑞音乐文存 第1卷》，北京，人民音乐出版社，2007，250页。
④ 天津音乐学院《缪天瑞音乐文存》编委会编著：《缪天瑞音乐文存 第1卷》，北京，人民音乐出版社，2007，252页。

养，钢琴乐器作为普通音乐教育的重要辅助教具也由此颇受关注。除刘质平、钟慕贞、外籍教师汤司基（Tancky）等之外，吴梦非也亲自执教钢琴科目。缪天瑞还记得自己当年第一次跟从吴梦非上钢琴课的情景，"当时我并不知道教我的老师是校长""他听过我弹的一首西方古曲作品后，即看出我在风琴上练习相当长时间，很和气地对我说：'你应当运用手指与手掌连接的那一个关节来运动，以适当的力量来触键，弹出钢琴上每一个音，这与弹风琴时是完全不同的'"，缪天瑞将老师的话记在心里，遇到一位同学跟他讲起，外籍老师说"要用手指的从指尖起的两个关节的运动力量来触键"时，缪天瑞心存疑虑。直到后来，"我读了俄国钢琴家列为撰写的《钢琴弹奏的基本法则》的英文文章，讲到手指触键时'主要要用手掌与手指连接的关节之间的运动，以便产生美音'的一段话之后，就更相信吴老师教导我的触键法是完全正确的。"从此，缪天瑞更加明晰了触键方法的重要性，及其与发音、音乐情感表达之间的关系。"我至今不忘，我在学习钢琴的道路上，吴老师曾给我一盏指路明灯。"①吴梦非不仅具备高超的钢琴演奏水平，掌握当时先进的钢琴弹奏方法，而且在钢琴教学方面有较深造诣，对他的学生产生了深远影响。虽然目前关于吴梦非钢琴教育方面的文献资料有限，但他的学生缪天瑞的回忆文章却使我们可以管窥吴梦非钢琴教育活动的历史现场，他以美育为基始，强调钢琴弹奏技艺训练的思想，正是那个寻求新变的中国艺术教育的时代缩影。

（三）李树化对早期中国钢琴教育活动的贡献

20世纪20年代始，还涌现出一批留学法国的中国学子，包括戴望舒、常书鸿、潘玉良等艺术家，音乐教育家、理论家、钢琴家李树化也是他们当中的一员。李树化祖籍广东梅县，1921年考入里昂中法大学，并在此期间投考里昂音乐学院学习声乐指挥，并兼学钢琴演奏。1927年，应好友林风眠召唤，李树化携法国人妻子珍妮一同回到中国，在北京国立艺术专科学校、北京师

① 天津音乐学院《缪天瑞音乐文存》编委会编著：《缪天瑞音乐文存 第1卷》，北京，人民音乐出版社，2007，250—251页。

范学校艺术科任音乐教师，教授钢琴。

李树化和妻子珍妮①

中国早期钢琴演奏家老志诚就是李树化的学生，李树化的到来给他带来了深刻的影响。《老志诚传》一书专门讲述了恩师李树化。李树化曾经应北京师范学校邀请在该校礼堂演奏钢琴并举办讲座。"李树化演奏了莫扎特、贝多芬的作品和肖邦的《夜曲》《葬礼进行曲》等作品，在学生们阵阵的欢迎声中他还加演了自己写的一首乐曲《赠给林风眠》，这首乐曲让人联想到扬琴的声音，似乎在模仿演奏扬琴，听起来很是悦耳"①。李树化的演奏赢得了热烈的掌声，也赢得了老志诚的心，还在读一年级的他主动向李树化请求成为他的学生。只给高年级学生上钢琴课的李树化在听了老志诚演奏的《月光奏鸣曲》

① 莽克荣：《老志诚传》，北京，中国文联出版社，2004，14页。

② 李未明，杨绿萌，梁茂春：《中国钢琴音乐的拓荒者——新发现的早期钢琴家李树化的照片史料》，载《钢琴艺术》，2015（7）。

之后，破例收下了这个学生。"李先生不仅十分认真地辅导他，而且经常把自己保存的乐谱借给他抄。开始阶段主要是学习巴赫、海顿、莫扎特、贝多芬等人的作品。"①当年（1925年）老志诚考入北京师范学校，就是因为学校有多台钢琴可供练习。这在那个时期这非常难得。而如今又有了专家级老师的指导，他的学习更加刻苦，进步极快。老志诚还练就了较高的读谱能力。乐谱在当时稀有而昂贵，从李树化老师那里借来的乐谱需要尽快抄写下来，北京师范学校图书馆里也有一些乐谱和音乐类的书，老志诚经常借来抄录。这是一件精细又极为耗时的工作，但却取得了意想不到的效果，很多谱子"通过抄写一遍就能记得差不多，再在钢琴上弹奏两遍就可以回课去了"。抄写乐谱迅速提升了老志诚的读谱能力，"一些不太难的乐曲，他可以通过视谱直接弹奏出来"②，这也许是那个学习资源匮乏的年代带给习琴者的意外之喜。

　　除日常教学之外，李树化还经常把学生聚在一起，举办一些演奏会，为学生们提供一些互相学习、交流的机会。"参加的学生有十多人，这些人是李先生所教学生中的优秀者，其中有在校的学生，也有业余学习者，而且年岁差也较大"，每个人演奏完毕之后，李树化本人也要亲自弹奏两首。"有一次李先生在演奏肖邦的夜曲时用彩色纸把灯罩起来，室内变得幽暗而别有一番情趣，据说肖邦喜欢独自一人在幽静处弹琴。"③演奏会至尾声处，李树化还要对学生们的演奏点评，引导大家相互学习。这种极具启发色彩的学习方式给学生们留下深刻印象。

　　1928年，蔡元培创办杭州国立艺术院，林风眠担任院长，李树化也举家来到杭州加入该校，开启了他音乐教育生涯的"黄金十年"。在这里，李树化培养了洪士铦、莫桂新等一批音乐新人。女儿李丹妮曾经在自传中提及父亲在杭州的生活和教学情况，"我家住在离西湖不远的一幢房子里，房子是我父母盖的，前面有一个大花园，后面有一个大菜园。我家里雇了三个佣人——厨娘、包车夫和门房，负责家务和庭院工作。"生活的宽裕和稳定让李树化能

① 莽克荣：《老志诚传》，北京，中国文联出版社，2004，15页。
② 莽克荣：《老志诚传》，北京，中国文联出版社，2004，16页。
③ 莽克荣：《老志诚传》，北京，中国文联出版社，2004，16页。

够更加专心于钢琴教学，"我父亲在'艺专'教钢琴和乐理，他是个严厉的老师，可是他对学生很好，他思想开放，学生们的意见他很乐意传达给林校长。学校的钢琴室不够，我父亲在盖自己的房屋时，就多盖了两间练琴室让学生使用，学生随时可以来我家练琴。我母亲还会为练琴的学生准备点心。每年放假期间，学生都会来我家开音乐会，歌声、钢琴声、提琴声，美妙的音乐令人陶醉，我家成了快乐的音乐之家。"[①]

李树化对早期中国钢琴教育的贡献不止于此，早在20世纪20年代法国求学期间，他就撰写完成了《钢琴基本弹奏法》的初稿，直到1933年在杭州执教时期才自己印刷出来，将它作为学生的参考书。这是中国人自己总结而成的关于钢琴弹奏法的早期著述，虽然稍显简单，却具有珍贵的历史价值。李树化在1933年夏曾为这部书稿作序称："此书提出钢琴艺术重要的地方，供学者得到正确的姿势，精熟的技术，切当的表现……之用""这份稿子，放在书店里尘封了五年之久，现在决意自己来印"。这本书由十章组成，主要谈及：身的姿势、手与臂的姿势、音的性质等（第二章），基本音符、和弦、八度音、断音、低音等的练习（第三章），音乐上的呼吸、琶音、颤音、连接法等（第四章），音乐的表现（第五章），自修的方法、三步法、快速音符的练习、调音法等（第六章），记忆力（第七章），日常的工作、拍节和节奏、姿势等（第八章）。其中，第一章"给青年音乐家"是一篇译文，作者是德国浪漫派音乐家舒曼（Schumann），由著名钢琴专家李兹（Liszt）的法译版本翻译而来。里面列举了数条忠告，如"耳的训练最为重要""愈早设法辨别每个音调""勿惧怕文字""音乐理论，和声学，对位法等，如你努力去研究，他们将向你微笑"。第九章则是指出巴哈、海顿、摩查、白陀文等大师的作品，在表演过程中应该注意的方面，"因为这几位大师的作品是音乐的泉源，能表演并了解他们的作品，其他的不成问题"[②]。可见，李树化在钢琴学习方面注意钻研西方音乐家的作品和思想，并用心总结心得体会，着意将其变为文字留

① 转引自李未明、杨绿萌、梁茂春：《中国钢琴音乐的拓荒者——新发现的早期钢琴家李树化的照片史料》，载《钢琴艺术》，2015（7）。

② 李树化：《钢琴基本弹奏法》，上海，上海三民图书公司，1941。

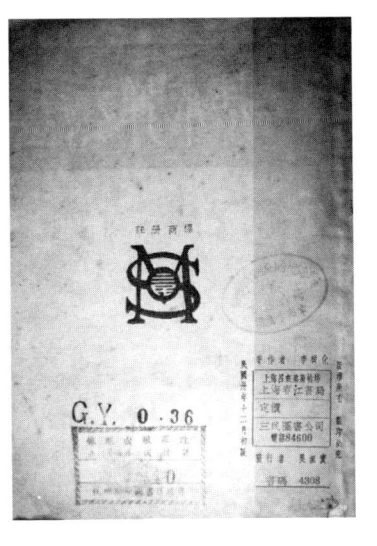

钢琴基本弹奏法

存下来。

再版序言是这本书的另一个亮点，李树化从指触、踏瓣（踏板）、表情等方面补充记述了自己在钢琴演奏方面的感想。在指触方面，他从听觉艺术和肢体的整体性角度出发，认为"指触是钢琴弹奏法上最重要的技巧，钢琴弹奏技巧上，指触技巧占了一半""指触方法对的，良好的，弹出的音是美的，音乐唯一主要的东西是乐音""指触技巧包括手指，手腕，下臂，上臂，甚至身材也有连带关系"。在踏瓣的运用方面，李树化谈道，"一般人以为踏下右边的踏瓣可得强音，踏下左边的踏瓣可得弱音，这见解是错误的""发音的强弱，全在指触方面，用力大则发音强，用力小则发音弱""踏瓣的主要目的，是用来联结长距离的音，延长音的力量和时效，使和声更充满，帮助表情的效果几点而已"。他进而从听觉角度强调，"乱踏乱用，会使音乐作品失去真实价值的"。他还从音乐情感表达方面谈了自己的心得，"音乐是表现情感的艺术，人们用音乐来表现情感，同用语言表白意思一样""要使听者听后发生同感，才算做到表情的效果""音乐上的表情技巧，是最难的，最高深的，最

第一章　中国钢琴教育思想萌芽阶段（20世纪初至新中国成立前）　｜　019

奥妙的，不是一朝一夕可以做到的，举凡拍子，节奏，音阶，旋律，和声，音色，曲式等，都需要下一番苦功，经过长时间的研讨，领略，然后对于乐曲整体，才能有深刻的感觉和理解，才能完全体会作曲者所表现的情感"[1]。简短的篇章，却体现了李树化对于听觉艺术的深刻理解，以及他对演奏技巧的悉心洞察。

在这本书中，李树化还提及了他曾经出版的《高级乐理》《音乐小字典》等著作以及一些曲集，可见其在理论研究和艺术创作方面均有建树。李树化在杭州从教的十年间，还创作了很多钢琴小曲，如歌唱性作品《湖上春梦》、进行曲风格的《艺术运动》、描绘杭州美景的《林间》等。这些小曲虽然并未在中国近现代音乐史上掀起骇浪，但也是李树化留下的一份艺术遗产，印证着他音乐活动的历史轨迹，跟他的钢琴教育思想一样具有宝贵的历史价值。1937年抗日战争爆发，李树化全家与全体师生一同迁往内地，结束了他于杭州从教的黄金时代。而后他辗转各地，1991年在法国里昂逝世，享年90岁。作为我国最早一代的钢琴教育家，他在中国从教的黄金岁月以及留下的艺术资料仍然闪现着独特的艺术光辉。

（四）第一批中国现代女性音乐教育家及其教育思想

早期中国钢琴教育与教会学校的创办息息相关，当时的学校以"开办学校为布道之先驱，以教育介绍教会"[2]为办学初衷。音乐有着较强的感性力量，传播了西方生活方式和价值观，同时也在客观上促进了中国近代西方音乐教育的发展，培养了第一批中国现代女性音乐教育家。

如早年留学德国的钢琴音乐教育家唐丽玲，曾经赴美求学的著名钢琴演奏家巫漪丽，以及同样曾赴美学习的音乐教育家王瑞娴等。这些学生在中西女塾期间受到西方文化熏陶，毕业后大多选择出国深造，毕业于琴科的王瑞娴就是其中之一。王瑞娴由美国基督教监理会传教士林乐知（Y.L.Allen）

① 李树化：《钢琴基本弹奏法》，上海，上海三民图书公司，1941，再版序。
② 董宝良主编：《中国近现代高等教育史》，武汉，华中科技大学出版社，2007，76页。

创办的上海中西女塾（McTyeire School）①，是民国时期著名钢琴家。她选择赴美国沃莱思理大学（Wellesley）求学，是当时包括宋美龄在内的四位中国学生之一，并于此后又获得美国新英格兰音乐学院钢琴演奏家文凭。1927年上海国立音乐院初创时期，求贤若渴的萧友梅聘请留学归国的王瑞娴担任钢琴组组长，负责钢琴教学工作。王瑞娴将自己所学毫无保留地传授给学生，培养了众多钢琴家、教育家。

她的学生，著名钢琴演奏家吴乐懿就曾在接受媒体采访时回忆了王瑞娴的教学细节。王瑞娴是吴乐懿的第二任钢琴教师，如果说王瑞娴的母亲先期发掘了吴乐懿的音乐天赋，帮助其培养了良好的乐感，那么王瑞娴则在钢琴演奏技艺方面为她打下了基础。"她可以说是'五四'以来我国最早的女钢琴家了。她是在美国学的。我的手指基础就是由她打下的。她让我弹了许多练习曲，进度很快，数量很多，有些书本的名字我都记不起来了。"②可见，王瑞娴非常注重学生技术动作的训练，并通过大量弹奏练习曲的方式帮助学生巩固基本功。关于该时期女性音乐教育家钢琴教育日常细节的历史文献并不多见，但可以据此窥见中国钢琴教育思想萌芽阶段的基本特点，即受到西方音乐教育观念的影响，注重技术动作的训练。

三、西方钢琴教学思想的涌入与影响

纵观钢琴教育在中国从无到有的萌芽过程，其最初是在西方宗教活动的影响下开启的，而之后陆续来华执教的西方音乐家、教育家，则对中国钢琴教学和钢琴教育思想的形成产生了重要影响。如意大利钢琴家梅百器（Mario Paci）、俄罗斯钢琴家嘉祉（Vladimir A.Gartz）、俄罗斯钢琴家鲍里斯·查哈罗夫（Boris Zakharoff）等，都曾经在北京大学音乐传习所、上海音乐学

① 陈晶：《中国近代女性音乐教育的先锋——上海中西女塾音乐教育研究（1917–1930）》，载《中央音乐学院学报》，2010（4），78页。
② 赵晓生：《通向音乐的圣殿——吴乐懿教授访谈录》，载《钢琴艺术》，1996（2），6页。

院等机构从事过教学工作，他们不仅培养了一批优秀的钢琴演奏家，而且将西方的钢琴教育思想植根在古老中国的艺术土壤中，为东西方文化融合奠定了基础。

在来华执教的西方音乐家当中，俄罗斯侨民音乐家是一个重要群体，他们是俄十月革命后离开的知识分子，是当时较为活跃的音乐家、教育家、演奏家。很多人接受过完整的高等音乐专业教育，并曾经在俄高校任教。适逢中国专业音乐教育和相关机构建设之初，他们欣然前往，不仅为中国培养了一批音乐家、钢琴家，而且将他们的音乐理念、钢琴教育理念、审美理念传播到中国钢琴教育领域，为中国钢琴音乐和钢琴教育的发展带来了深远的影响。

1929年，萧友梅任校长的国立音乐专科学校高薪聘请俄罗斯钢琴家鲍里斯·查哈罗夫主持钢琴教学工作，查哈罗夫就是在这个时候开始了他在中国的钢琴教育之路。查哈罗夫师从俄罗斯钢琴学派创始人安娜·叶西波娃（A.Essipova）以及钢琴大师戈多夫斯基（Godowsky Leopolp），是俄罗斯钢琴学派系统训练出来的钢琴家，并与钢琴教育家海因里希·古斯塔沃维奇·涅高兹（Heinrich Gustavovich Neuhaus）及作曲家普罗柯菲耶夫（Sergei Prokofiev）是同窗。面对还处于新生期的中国钢琴教育，这位世界知名钢琴家曾经对萧友梅的执教邀请产生过疑虑，"中国音乐学生好比刚刚出生的婴儿，用得着我去给他们上课吗？"①

俄罗斯钢琴家鲍里斯·查哈罗夫
（Boris Zakharoff）

① 廖辅叔：《查哈罗夫其人》，载《音乐艺术》，1985（4），35页。

当时中国学生的钢琴水平确实不高，只能演奏一些小奏鸣曲。但萧友梅并不放弃，不仅三顾茅庐，而且破格优待，"当时，音乐院一般教授的月薪是二百元，查哈罗夫作为特约教授拿四百元，和校长萧友梅一样多；一般教师教十二个学生，他教七个"[1]。查哈罗夫最终还是被萧友梅的热诚所感动，决定奔赴上海从事钢琴教学工作。他的这个决定不仅改变了自己此前对中国音乐教育的刻板印象，而且也深刻改变了当时还处于萌芽阶段的中国钢琴教育。查哈罗夫在后来的执教过程中曾经表示，"我却要愉快地承认自己估计的错误，我愿意满怀高兴地一直教下去，中国学生给我极大的愉快。"[2]

俄罗斯钢琴学派对中国钢琴教学与演奏产生重要影响，这与查哈罗夫在中国的悉心耕耘是分不开的。查哈罗夫的学生英才辈出，从吴乐懿、丁善德、李献敏，到李翠贞、李惠芳、黄廷贵等，并且形成了有着独特教育理念的"上海钢琴学派"。查哈罗夫以严谨认真的教学态度著称，一些原本适应了宽松教学环境的学生到了他的课堂上，都要重新适应。就连校长萧友梅的妹妹也没有得到特别的优待，曾经与查哈罗夫共事多年的中国音乐教育家廖辅叔回忆说，"到了学期结束，查哈罗夫指出，她的程度与她的所得学分不相称，不仅没有新给学分，而且要重新评定"。学生如果回课质量不好，他会严厉批评；对于回课效果好的学生，"他便高兴地管你叫'good boy'（好孩子）"。查哈罗夫的认真不仅仅体现在课上，还体现在与学生有关的其他音乐活动中。当时国立音专开音乐会，遇到演奏难度较高的乐曲时，大多请查哈罗夫班上的学生帮忙，"查哈罗夫并不是一声'同意'了事，他常常是与学生约定时间，自己亲临现场倾听，直到学生对作品有了深入的了解，能够适当传达作品的内容的时候他才点头退席。"[3]

但如此严谨认真的查哈罗夫在音乐技术训练方面又是极其灵活的。钢琴家李献敏就曾在查哈罗夫门下习琴多年，她回忆起那段时间的学习经历时认

① 丁善德：《难以忘却的回忆——怀念萧友梅先生》，载《音乐艺术》，1982（10），3页。

② 廖辅叔：《查哈罗夫其人》，载《音乐艺术》，1985（4），35页。

③ 廖辅叔：《查哈罗夫其人》，载《音乐艺术》，1985（4），35—36页。

为，查哈罗夫在对音乐的诠释和解读方面对学生有极大帮助和感染力，但相应地在音乐技术方面的要求较低。不管学生弹奏的是拉威尔、德彪西的作品，还是车尔尼、哈农的作品，他对技术和方法都没有非常严格的要求。"他不坐在我的旁边看我弹，而是一面走来走去，一面听着。有一次他告诉我：'如果你很有音乐感，那么你就是手心朝上倒过来弹也可以。'"①

虽然查哈罗夫极为重视音乐感觉，但他延续了俄罗斯钢琴学派叶西波娃的教学思想，在手指技术方面也有独特的要求。比如在手型方面，他认为要"感觉到手掌心好像抓住一个鸡蛋那样的"②，就是强调弹琴手指要呈现出自然弯曲的状态，这种形象化的方式便于学生理解，以至于这种手型教学方法一直沿用至今。当然，当今钢琴教育领域也有反对这种教学方法的声音，认为这种固化的教学法会误导学生，导致学生的手指、手腕产生紧张感。然而从查哈罗夫前面讲到的"手心朝上倒过来弹"这句较为夸张的比喻，可以感受到查哈罗夫对技术技巧的强调并不是机械的、绝对的，"抓鸡蛋"这个形象化的说法，更多是强调手要在有支撑力的前提下自然放松地弹奏。查哈罗夫的钢琴教学是艺术思维与技术训练相结合的结果，在此基础上，其对音乐表达更为注重。廖辅叔在回忆文章中曾描述过查哈罗夫即兴演奏时的真情流露：查哈罗夫经常参加学生音乐活动的彩排，"每当彩排开始之前，他总要亲自试验一下钢琴的调音。他不是弹奏现成的乐曲，而是即兴演奏，过去有人说过，听肖邦的演奏，最惬意的不是他在音乐会上的表演而是在客厅里的即兴演奏。因为那是摒弃了一切名利得失的，亦即随兴之所至的内在的思想感情的自然流露。听查哈罗夫的试琴的即兴演奏也就是这样的一种艺术享受。"③

这样一个性情中人，在他的音乐教学过程中也时刻流淌着真性情和人本色彩。据廖辅叔回忆，学生李翠贞仅用三天时间居然在回课时背出了贝多芬的一首钢琴奏鸣曲，查哈罗夫惊喜过望，跑出去挨个课室叫钢琴老师们来听

① B.柯雷德、欧阳美伦：《中国过去和现在的钢琴教学——访钢琴家李献敏》，载《音乐艺术》，1984（4），19页。

② 卞萌：《中国钢琴文化之形成与发展》，北京，人民音乐出版社，1996，18页。

③ 廖辅叔：《查哈罗夫其人》，载《音乐艺术》，1985（4），36页。

自己高徒的演奏，实在不拘小节。1937年，学生吴乐懿准备在兰心大剧院公演，演出前一周，查哈罗夫亲自为她安排作息时间，比如，每天锁上钢琴三个小时，让她好好休息；一定要午睡，要注意劳逸结合；以及看看电影，放松心情。遇到交不出学费的学生，查哈罗夫用自己的薪水作为担保，请求学校让学生复课。这些充满人本色彩的小故事，传递出这位俄罗斯钢琴家的教育理念，他的真性情也作为一种教学特色融入学生们的音乐表达中，并且一代代传递下去。

查哈罗夫以高超的专业水平和丰富的教学经验使国立音专的平均钢琴水平和教学水平得到了迅速提升，达到了世界高等专业钢琴教学及演奏的要求。他勇于突破国立音专的教学手法，大胆地让学生们尝试经典名作，完成复杂的演奏任务。德彪西、李斯特、贝多芬、拉威尔等作曲家的经典钢琴文献正是在查哈罗夫的介绍下进入师生们的视野的。正如他的学生丁善德所说："仅仅两三年，许多过去没听到过的作品都听到了"[①]，师生们的艺术视野得到了极大的拓展，这些在相当程度上是查哈罗夫的功劳。

俄裔作曲家、钢琴家亚历山大·车列普宁（A.N.Tcherepnine，中文名齐尔品）出身于音乐家庭，自幼学习音乐，少年成名。1934年，35岁的齐尔品来到中国参加室内乐演奏会，他对中国的传统音乐产生了浓厚的兴趣，旋即决定留在中国。作为当时国立音专聘请的数十位外籍教师之一，齐尔品主要教授作曲和钢琴专业，他也是第一位教授作曲专业的外籍教师。作为一名作曲家，齐尔品主要以他的音乐创作活动来推动音乐教育发展，他为我国钢琴教育尤其是我国民族钢琴音乐发展做出了巨大贡献。

音乐的民族性是贯穿于齐尔品艺术生涯的重要主题。他出生于俄罗斯艺术世家，对俄罗斯民族音乐和民族乐派极为推崇，"和我同时代的音乐家们已经不需要努力探索何谓俄罗斯主义，因为我们就成长于俄罗斯民族主义环境之中。"[②]可见，正是因为俄罗斯民族音乐环境的浸染，齐尔品才形成了热情洋

① 魏廷格：《丁善德访问记》，载《中国音乐》，1982（4），62页。
② 齐尔品：《致日本年轻作曲家》，汤浅永年译，载《音乐新潮》，1936（13）8号，4页。

溢的音乐风格与独特的民族性音乐观念。齐尔品曾在世界各地多个国家旅行演奏，在此过程中接触到截然不同的文化传统和地方生活，接触这些多元文化的经历无疑丰富了他的阅历和艺术语汇，也无形中坚定了他的民族性音乐观念。

怀抱琵琶的齐尔品

旅居中国之后，他更是着迷于中国民间音乐，散落在民间生活中的叫卖调、劳动歌、诵经声都使他感到美妙而神秘。他曾经拜京剧名家齐如山为义父，齐尔品之名就拜齐如山所赐，并传扬于此后的中国音乐界。他拜师学习琵琶，热衷于欣赏民间艺术，致力于为自己的音乐创作寻找新的灵感和资源。齐尔品刚刚来到中国时曾在《华北日报》的一篇报道中表示："学生学习作曲不是在音乐学院里，应该是在乡间，在市井小民聚集之地。这些地方的人们会表现出他们真正的心声。"而令齐尔品失望的是，在那时的欧洲，贩夫走卒哼唱的是模式化的流行歌曲，独创性的呼声已然消逝，他"希望能在中国听到劳动者的歌声，也希望能听到乞丐在街上乞讨的吟唱之声"[1]。齐尔品正是秉持着这样的真性情探寻古老中国民族音乐的真谛，并将其注入钢琴艺术教育和创作之中。

① 钱仁平主编：《齐尔品与中国音乐文化国际研讨会论文集》，上海，上海音乐学院出版社，2016，143页。

来齐尔品看来，对于在中国这样的东方民族音乐氛围中成长起来的学习者而言，西方音乐和西方乐器无疑是陌生的，有很大的文化隔阂，接受之初必然有一定难度。所以，学习西方乐器，最好从演奏民族音乐入手，他因此忠告年轻作曲家要尊重自己的文化传统，以此创作出更多能够反映本民族艺术特质的音乐作品。齐尔品本人也始终遵循着这一民族性音乐创作观念。作为他在华音乐教育活动的一部分，齐尔品的音乐创作为中国钢琴教育提供了具有民族特色的专用教材和技术基础。1935年，上海商务印书馆出版了齐尔品编写的《五声音阶的钢琴教本》，国立音专将其作为钢琴专业教材，萧友梅题写的卷首语讲述了这一教本出版的缘由："相信各民族用惯的音阶，不能绝对废止。现在流行的钢琴教本，都是用西洋七声音阶做基础的。他相信中国人学钢琴，起头如能用五声音阶做基础，必定更容易领会。"[1]从钢琴教育民族化的视角出发，初到中国的齐尔品希望改变钢琴教材靠西方引进的现状，因

《敬献中华》1~6小节

① 陈聆群，洛秦主编，萧友梅编著：《萧友梅全集 第1卷 文论专著卷》，上海，上海音乐学院出版社，2004，656页。

而编写了这本具有民族特色的练习曲。以这个教本中的一首乐曲《敬献中华》为例，它是齐尔品献给李献敏女士（其后来的妻子）的作品，也是他创作的第一首以五声音阶为基础的作品。作品以降E宫调为基础，先是快速同音反复并以重音强调出开篇部分的旋律，然后转向降B宫调，在第一部分结尾处又回归主调；作品的第二部分以羽、宫、徵等调式之间的转换为乐曲提供了张弛的动力，并最终以降E宫调结束。除此之外，《敬献中华》还融入了琵琶音乐的风格，乐曲以快速的同音反复及单声部织体体现出这种弹拨乐器点状的音响特质，以及琵琶乐器摇指、轮指、扫、拂、挑等丰富的演奏技巧。这些中国人熟悉的钢琴音响很快拉近了国人与这种西洋乐器的心理距离，有听者随即撰文赞叹，"我听此曲的刹那，真的梦似地以为他是一位超世的中国音乐家，因为他把中国简单的曲调发挥成千变万化排山倒海的神力。"①

　　这些五声音阶练习曲代表了西方作曲家深入研究和吸收中国民族民间音乐风格后收获的艺术成果，它不仅为演奏具有中国民族特色的钢琴作品夯实了技术基础，而且呼唤中国作曲家大胆进行西方钢琴音乐民族化的创作尝试。1934年5月，齐尔品给国立音专校长萧友梅写信，倡议"筹划一个以创作具有中国民族音乐风格为目的的比赛"，希望在这次比赛中能涌现出一些中国风格钢琴作品，能够去各国巡演。于是，1934年年底，就有了著名的"征求中国风味的钢琴曲"音乐比赛。年轻音乐家纷纷响应，正是在这次征稿活动中，贺绿汀的《牧童短笛》脱颖而出，虽然是第一次创作的钢琴音乐作品，却拔得头筹。也许是小时候在湖南老家放牛的经历给了贺绿汀独特的创作灵感，乐曲开篇以二声部对位的形式演绎了两位牧童相互对唱的生动画面，一派山水田园风味在旋律间流动，而句句双的民间音乐手法虽然简单，却渗透出质朴的乡土气息。民族音乐元素和音乐风格的注入，成就了《牧童短笛》，也成就了老志诚的《牧童之乐》、江定仙的《摇篮曲》等一批中国风味钢琴曲。刘雪庵就曾这样总结齐尔品对中国的意义："他对我们国人以及整个东方音乐的介绍和宣传具有莫大的助力，可我们刚从黑暗中踏足到一个新路的时候，怎

① 陈自然：《听了车尔普尼您的演奏以后》，载《音乐教育》，1937（4），28—29页。

能远离这盏前导的红灯呢？"①齐尔品提出的"中国风味钢琴曲"和他秉持的民族性创作思想，从音乐创作的角度推动了中国钢琴音乐教育的发展，为萌芽阶段的中国钢琴教育奠定了作品和技术方面的基础，并且明晰了民族化的发展方向。

嘉祉也是这一时期开始在中国进行钢琴教学工作的俄侨音乐家。他于1920年来到北京，由于其突出的钢琴造诣受聘于当时的北京女子高等师范学校，后又受聘于北大音乐传习所、北京国立艺术专科学校。《钢琴师嘉祉先生在华略历》一文介绍了他在京期间的音乐活动，"嘉先生协同萧友梅、杨仲子诸先生竭力介绍西乐与北京社会""他们在国立学校中举行了多次音乐会，演奏的都是名家谱调，此时北大已有音乐队之组织，常常帮着音乐会演奏。这几次音乐会都受大众热烈的赞美，而嘉先生之为钢琴师益得社会人士的欢迎了"②。透过音乐会的盛况可以窥见嘉祉在京从事

俄罗斯音乐家嘉祉（Viadimir A. Gartz）

音乐活动所造成的社会影响。他的钢琴教学快速提升了中国钢琴专业学生的演奏水平，在一次为嘉祉先生践行的音乐会上，音乐家刘天华提及自己的亲身所感："我初到北京的时候，学生中能弹Sonatina的已经很少，现在呢——才隔五年，连Beethoven的Sonata和Liszt的Rhapsodie也已经有很多人能弹了。这是何等的进步！这种进步是从哪里来的？我敢说，大部分的功绩要归

① 阎宝林：《有恩于我们民族的齐尔品》，载《天津音乐学院学报》，1998（1），49页。

② 初浩：《钢琴师嘉祉先生在华略历》，载《新乐潮》，1927年6月15日第1卷第1期。

于现在离开我们的嘉祉先生。"①

但对中国钢琴教育影响更为深远的是他的系统性教学方法。中国钢琴学生此前学习音乐时大多将其作为一种可资娱乐的消遣，教授钢琴的教师也多非专业人士，嘉祉的到来极大地扭转了专业钢琴教学的局面。他教导学生："音乐是一种艺术，须用郑重的工夫和缜密的思想来研究它才行。"②他用西方现代音乐技术理论实现了对中国传统音乐教学方法的系统性拓展，根据学生不同的专业基础和长短板，因材施教，合理安排教学。他的学生，中国现代音乐教育先驱吴伯超就曾道出了他对嘉祉教育观念的推崇，"嘉先生平日教授学生，非常热心，对于每个学生的心理，都能深切地了解，而施以种种适当的教材，严宽交加，抑扬并用"③，嘉祉这种因材施教、循序渐进的教育理念同样影响到了包括吴伯超在内的众多师生，为他们此后的钢琴教学活动提供了行为准则的参照。同时，嘉祉还在系统推进的教学过程中，通过对名家音乐作品的研究为学生打下了专业性的音乐欣赏基础，并以自己的精妙技术引导学生沉浸其中，告诉他们要充分理解作品并努力将意义传达给听众，进而帮助师生们深入领悟音乐的审美意味。可以说，嘉祉的钢琴教学在教学法、演奏法和作品处理方面都极具专业性，使早期中国钢琴教育跳脱出"娱乐"的单一阈限，步入到更具专业性、音乐性的新高度。

俄罗斯钢琴家们不仅将当时世界先进的钢琴演奏技艺带到中国，而且用他们的民族艺术观念影响着中国学生。俄罗斯民族艺术具有充实的情感特征，钢琴演奏注重内心体验，追求抒发演奏者丰富而充盈的内心世界，因而表现出朴实的情感张力和平衡而完整的音乐构思，这与传统儒家文化所倡导的中和观念有一定的文化契合性。地缘与文化上的接近使处于萌芽阶段的中国钢琴演奏与教学受到俄罗斯钢琴艺术的深刻影响，这既是时代造就的，也被不

① 刘育和主编：《刘天华全集》，北京，人民音乐出版社，1998，197页。

② 初浩：《钢琴师嘉祉先生在华略历》，载《新乐潮》，1927年6月15日第1卷第1期。

③ 萧友梅音乐教育促进会编：《吴伯超的音乐生涯》，北京，中央音乐学院出版社，2004，121页。

同文化系统中蕴含的相似性所决定。

意大利钢琴家梅百器1904年来
到中国，开启了他在东方的钢琴教育
之路，1946年因病终老于上海。梅百
器是音乐大师李斯特的再传弟子，曾
经获得李斯特钢琴大赛的一等奖，沈
雅琴、张隽伟、朱工一、周广仁、傅
聪等中国钢琴家都曾师从于他，可以
说，梅百器在中国钢琴教育史上留下
了浓重的一笔。梅百器的教学思想在
与其学生傅聪有关的文献中可见一
斑，在《傅聪的成长》一文中，父亲
傅雷曾经提及幼子九岁半之时跟从钢
琴家梅百器先生学习钢琴的经历，认

意大利音乐家梅百器（Mario Paci）

为在梅百器先生门下学习的三年时间，是"傅聪在国内所受的唯一严格的钢
琴训练"[1]。而傅聪在一次接受访谈的时候也曾详细描述了当年学琴的过程，他
八岁开始学琴，梅百器是他的第二任老师，"我就跟了一个当时在上海的意大
利专家学。可是到了他那里，他就说：这孩子有艺术家的气质。不过，他弹
的东西是大艺术家才能弹的。他要把技术学会了才能弹这些东西"，傅聪就是
在这个时候开始接受严格的钢琴训练，"这一年所有的好东西都没有了，让我
手背上放个铜板练指头，铜板一掉下来就打"[2]。可以说，梅百器在钢琴教学中
对手指独立性的强调对中国钢琴界产生了重要影响，其坚实的指尖训练思路
被后辈钢琴家及教育家所采用并坚持。虽然傅聪也曾坦言，那段时间打基本
功的学习过程很"没有味道"，而且在某种程度上消磨了他对音乐的热爱，但
也为他后来的钢琴学习奠定了基础，所以，"好处肯定是有的"，只是年幼的

① 艾雨编：《与傅聪谈音乐》，北京，生活·读书·新知三联书店，1984，18页。
② 陈振威：《傅聪谈"我是怎样学音乐的"》，载《广州音院学报》，1981（3），5页。

傅聪"可能觉察不到"①。可见，音乐技术与音乐艺术的纠葛在钢琴教育在中国萌芽的阶段就已然存在，并且一直延续下来，成为经久的话题。

除了开展钢琴教育之外，作为音乐家和文化传播推动者的梅百器也不断地发挥着自己的作用。作为指挥家，他从欧洲请来高水平乐手在中国组建起一支亚洲顶级的交响乐团，并且努力打破当时上海租界西方音乐会不向中国人开放的歧视性政策，让国人有机会接触并参与此类音乐活动。他喜爱中国文化，不仅给自己起了一个中式的名字，"还喜欢在他的名字后面盖上一个古雅的图章。那可不是俗手的坊刻，而是道道地地的钟鼎文"②；他喜爱中国音乐并对此充满信心，认为"很可以组织成一个中国乐队，用中国的乐器，在一个中国人指挥之下，演奏中国的音乐"③。梅百器对东方文化的喜爱以及生活热情无疑推动了他的钢琴教育思想在中国落地开花。

不论是做出卓越贡献的俄罗斯侨民音乐家群体，还是意大利钢琴家梅百器，这些远道而来的西方音乐家，带来了卓越的钢琴演奏技艺和独特的教育观念、艺术理念，将大量优秀钢琴音乐作品融入我国钢琴教学中来，拓宽了中国钢琴演奏家的艺术视野，也推动了中国钢琴艺术及钢琴音乐教育的民族化发展，不仅为东西方文化的碰撞与交融作出了卓越的贡献，也对20世纪中国钢琴教育思想的形成带来了深远的影响。

四、中国钢琴教育思想萌芽阶段的学习借鉴与民族化的初步尝试

20世纪初期直至中华人民共和国成立之前的这段时间是中国钢琴教育思想的萌芽期，它是在中国近代社会及教育领域寻求变革的呼声中萌发出来的，也在很大程度上受到西方艺术教育思想的影响。蔡元培提出："采欧人之所长以加入中国风，岂非吾国美术家之责任耶？"④这种中西方艺术兼容并蓄的教

① 陈振威：《傅聪谈"我是怎样学音乐的"》，载《广州音院学报》，1981（3），5页。
② 廖辅叔：《梅柏器其人》，载《中央音乐学院学报》，1992（1），85页。
③ 廖辅叔：《梅柏器其人》，载《中央音乐学院学报》，1992（1），86页。
④ 蔡元培：《蔡元培美学文选》，北京，北京大学出版社，1983，165页。

育思想对萧友梅产生了直接影响，他借鉴西方音乐教育的历史及模式建构中国专业音乐教育模式，中国钢琴教育的发展与走向也随着音乐界文化选择的确定而确立。自李叔同始，经过刘质平、李树化等众多钢琴家、教育家的不懈努力，以及西方音乐家、教育家的共同参与，中西方文化融合的兼容并蓄的教育主张，日益化作一种具体行为渗透到中国钢琴教学的实践过程之中。

从教会学校钢琴音乐的传播，到学堂乐歌推动下钢琴乐器影响力的提升，直至专业音乐教育机构的建立，中国钢琴教育踽踽向前。在这一过程中，对于钢琴教学理论和教育思想的总结和梳理与钢琴教学实践相比却较为滞后，在对上述代表性人物进行思想梳理的过程中，可以看到某些片段式的回忆性描述，而缺乏较为全面、深入的理论总结。

但我们也应该看到，虽然钢琴艺术源自西方，20世纪初期推动中国钢琴艺术发展的力量主要来自西方音乐家以及留学回国的中国音乐家、教育家，教学理念和方法也主要借鉴西方成熟的理论体系；然而，当来自异域的音乐文化在中国落地生根，这种跨文化的钢琴艺术传播也必然与本土文化相结合，中国钢琴教育思想也在这一过程中潜滋暗长。李叔同等留学归国的本土音乐家将自己少年时对中国文化传统的体认以"器识"观的方式融入钢琴教学之中，形成了以重视人格修养的文化传统为底色、以严格的技术训练为基本教学内容的钢琴教育路径。

与此同时，由于中国钢琴教学起步于对西方传统教学模式的模仿，对钢琴演奏教学法和钢琴教材的研究和使用也首先遵循西方惯例，当时采用的《拜厄钢琴练习曲集》《车尔尼练习曲》《哈农练指法》等钢琴教学教本对今日中国的钢琴教学产生了深远影响。1929年，由俄罗斯钢琴家约瑟夫·列文（Josef Lhevinne）撰写的《钢琴弹奏的基本法则》（*Basic Principles in Pianoforte Playing*）一书，经著名音乐学者缪天瑞翻译面世。这本书共分六章，从钢琴弹奏的多个方面具体总结了作者多年来积累的演奏和教学经验，包括俄罗斯钢琴学派一直倡导的扎实的演奏技巧练习对学生音乐专业听觉能力的培养学生全面音乐素养与演奏技巧的同步提升等。缪天瑞曾经如此评价这本书：《钢琴弹奏的基本法则》"是体现着钢琴演奏和教学上至今仍未减色

的一个优秀学派的一本小书"①。可见这本小书的重要价值。在20世纪初这一我国钢琴教学资源非常匮乏的时代，这本翻译过来的钢琴教学法著作极大地影响了刚刚起步的中国钢琴教学。而在今天，它对我国的钢琴教学仍然具有启示价值，如对钢琴基础教学的重视、将音乐素养提升纳入到钢琴教学过程之中等。

这些源自国外的钢琴教本确实为起步阶段的中国钢琴教学提供了重要支撑，但植根于中国钢琴教育的现实语境之中，音乐家们也积极尝试探索有中国特点的钢琴教学理论和教学资源。1925年，上海商务印书馆发行了萧友梅的《新学制钢琴教科书》，它是一本供初级中学音乐教学使用的钢琴教材。教材中除基本练习之外，还附有一些钢琴小曲，包括萧友梅节选的国外名曲片段，以及他自己创编的《村中晚景》《对月》等具有民族特色的作品。1927年，世界书局出版了周玲荪编写的《钢琴教本》（上下册），周玲荪作为李叔同后学，深受其艺术教育思想的感召，投身中国艺术教育。这套钢琴教本借鉴欧美钢琴教材，并结合中国钢琴教学的实践特点编纂而成，包括指法练习、乐理知识和提升学生兴趣的钢琴名曲及师生合奏内容，极大地缓解了当时钢琴教本匮乏的局面。1934年，齐尔品筹划创办了"征求中国风味的钢琴曲"音乐比赛，贺绿汀的《牧童短笛》等一批中国特色钢琴小品脱颖而出，也成了此后中国钢琴教学的辅助资料。1935年，齐尔品在上海商务印书馆出版了《五声音阶的钢琴教本》，国立音专将其作为钢琴专业教材，在钢琴教育民族化方面做出了有益贡献。

可见，中国钢琴教育思想的萌芽阶段，虽然以学习和模仿西方为主要内容，但在教学理念、文化背景、教育资源、钢琴作品创作等方面，也产生了民族化、本土化的发展动向，为中国钢琴教学活动和教育思想的未来发展提供了基础和动力。

① 中国艺术研究院音乐研究所天津音乐学院编：《缪天瑞音乐文存（第三卷下册）》，北京，人民音乐出版社，2007，1239页。

第二章

中国钢琴教育思想发展的探索阶段（新中国成立后至"文化大革命"前）

一、欣欣向荣：钢琴教学新局面的形成

（一）钢琴教育机构的涌现与教学平台的形成

在此阶段，中国钢琴教育南北并行的发展格局初步形成。新中国成立后至1965年间，是中国钢琴教育理论和教育思想在探索中成长的重要阶段。新中国成立之初，国家大力发展音乐教育，将音乐人才培养作为一种政府行为，尤其在钢琴艺术方面，在对专业音乐院校进行重组调整的过程中，将中央音乐学院、上海音乐学院（时称中央音乐学院、中央音乐学院华东分院）作为两大重点院校进行重点培养，集中力量推动它们成为新中国钢琴艺术教学、科研的核心平台，形成中国钢琴教育南北并行的发展格局。

上海音乐学院钢琴系在国立音乐专科学校钢琴组的基础上建立起来，合并了南京金陵女子大学音乐系、华东师范大学音乐系和国立福建音乐专科学校的钢琴师资及教学设备、资料。在院长贺绿汀的奔走下，很多本土及留学归国的优秀人才加入钢琴系。至1955年，上海音乐学院钢琴系的教学团队初

具规模，李翠贞（系主任）、范继森（副主任）、范继森、夏国琼、吴乐懿五位骨干教授代表了这一时期该专业强劲的师资力量。培养出周广仁、傅聪、顾圣婴、殷承宗、李名铎、李其芳、朱雅芬、洪腾、孙以强等一批优秀青年钢琴家，上海音乐学院钢琴系被业界誉为钢琴家摇篮。

中央音乐学院钢琴系于1950年建立，由国立北平艺专音乐系、南京国立音乐院、鲁迅文艺学院音乐系等机构合并而成，汇聚了易开基、洪士珪、李昌荪、朱工一、周广仁等一批骨干教师，在苏联专家的帮助下，专业水平得到显著提升，刘诗昆、陈比纲、李淇、杨峻等一批青年钢琴家脱颖而出，中央音乐学院钢琴系由此声誉日隆。

早在1953年，两所音乐学院的直接领导单位文化部就为其确立了办学方针，"为国家培养具有马克思列宁主义的理论基础、一般文艺修养、精通业务技能、全心全意为人民服务的音乐专门人才；在坚持与实际斗争相结合的原则下，突出以教学为主的办学原则，缩减一些课程，加强有关基本音乐理论和技术（如视唱练耳、钢琴等）、专业技术的训练与音乐史论、文艺思想的教学，逐步提高入学标准等"①。据此，钢琴专业将专业技术训练放在首要位置，同时注重艺术思想的涵养和表达。围绕此类办学方针，教师素养的提升被放在队伍建设的首位，学校每年请教研室列出科研课题目录，教师们可以选择以研究论文、报告会、演奏会等形式完成相应课题，以此推动钢琴系教学科研工作的开展，提高教师专业素养。

在教学方面，为提高音乐院校钢琴系学生的专业水平，并满足不同专业学生钢琴基础训练的需要，两校钢琴系最初都设置了主科和共同必修课两个教研室，前者主要以培养钢琴演奏专业人才为目标，后者则为各专业学生提供钢琴基础训练公共必修课的教学服务。音乐艺术具有较强的实践性、表演性，两家音乐学院为此均设置了演出委员会，负责每年的艺术实践演出活动。演出是钢琴专业检验学校教学成果和学生水平的必要环节，钢琴系在日常教

① 汪毓和主编：《中央音乐学院院史》，附中央音乐学院大事记1949年8月至1989年4月，21页。

学中会每隔两周安排一次学生汇报演奏会，每位钢琴系的学生每学期至少参加两次这种汇报演出才可以参加专业课的期末考试。除学生汇报演奏会之外，钢琴系还安排青年教师、专家举办专场演奏会，为师生们提供共同切磋技艺的实践平台。另外，学校还会组织大型纪念性、庆祝性、综合性演出活动，也为钢琴系学生提供了艺术实践和施展才华的空间。钢琴系还发挥钢琴艺术服务大众的社会功能，组织学生节假日期间到工厂、农村、街道等地做公益演出，或是在青少年宫、学校等单位普及钢琴音乐鉴赏。学生们通过面对公众的演出和音乐赏析，不仅提高了演奏水平，而且提升了自身的教学能力，为在校期间的钢琴学习带来了极大助力。

同时，地区性钢琴教育逐步铺开。除上述两所重点培养建设的专业音乐院校钢琴专业外，新中国成立后国家还在一些重点城市建设了一批音乐专科学校，于1952—1958年间，在沈阳成立了东北音乐专科学校（今沈阳音乐学院），在武汉成立了中南音乐专科学校（今武汉音乐学院），在西安成立了西安音乐专科学校（今西安音乐学院），在广州成立了广州音乐专科学校（今星海音乐学院），在天津成立了天津音乐学院，这些学校均设有钢琴专业。也是在这一时期，解放军艺术学院、南京艺术学院、吉林艺术学院、山东艺术学院等艺术院校中的音乐系，以及全国七省（区）三市①师范院校中的音乐系也都开展了钢琴专业教育。而20世纪50年代后期，两大音乐学院钢琴系人员被陆续分配到各个地区的音乐院校中，担当起为地方院校培养专业人才的重任；地方院校培养出来的钢琴专业学生则进入各地音乐表演和教学领域，我国钢琴艺术的整体水平在这个过程中逐步提升。

（二）中国青年钢琴家开始走向世界乐坛

经过近半个世纪的漫长积累，至20世纪中叶，还处于探索阶段的中国钢琴教育逐步抽枝散叶、开花结果。据统计，"自1951年至1964年间，中国派

① 七省（区）三市是指吉林、内蒙古、山东、湖南、安徽、四川、福建七省区，哈尔滨、北京、南京三市。

出32人次参加了18次国际钢琴演奏比赛会,其中23人次共13位青年钢琴家在比赛中获奖。"①在这个时期中国青年钢琴家开始走向世界乐坛,周广仁、顾圣婴、刘诗昆、傅聪、殷承宗、李名强、鲍蕙荞等中国青年钢琴家先后参加了世界青年与学生和平联欢节钢琴比赛、肖邦国际钢琴比赛、匈牙利李斯特国际钢琴比赛、舒曼国际钢琴比赛、柴科夫斯基国际音乐比赛等国际重要钢琴赛事,并获得重要奖项,借此向世人证明自己,这既标志着中国钢琴演奏水平的整体提升,也是对中国钢琴教育多年努力探索的肯定。

1951年,钢琴家周广仁前往德国柏林参加第三届世界青年与学生和平联欢节钢琴比赛,同年9月19日《人民日报》刊载长文《参加第三届世界青年与学生和平联欢节的经过》,文章写到"文化艺术和体育活动,是联欢节的另一个主要组成部分。七十八个国家青年参加表演节目,总共演出三百五十场以上""在三十二个国家参加的艺术竞赛里"②,中国青年得到了作曲、舞蹈、杂技等方面的诸多奖项,周广仁获得了钢琴比赛三等奖,她也由此成了新中国成立以来在国际钢琴比赛中获得奖项的第一位中国钢琴家。周广仁出生于1928年,青年时代的她曾经在上海跟随钱琪、丁善德、梅百器等学习钢琴演奏;1949年后,她又在中央歌舞剧团、中央交响乐团担任钢琴独奏,正是这些学习和工作经验上的积累,使周广仁夺得了这个中国钢琴发展史上具有里程碑意义的奖项。

1953年,19岁的青年钢琴家傅聪经选拔被文化部委派至罗马尼亚布加勒斯特,参加第四届世界青年与学生和平联欢节,并在钢琴比赛中再次获得三等奖,同时获得特别设置的"玛祖卡奖"。傅聪于1934年出生于上海,其父亲傅雷是中国著名翻译家、艺术理论家。在父亲的影响下,他从小就对文化艺术尤其是西方音乐有着浓厚的兴趣,傅聪自幼接受钢琴启蒙,9岁半即跟随梅百器学习钢琴演奏,历时三年有余,直至梅百器去世。此后傅聪更换了几位钢琴教师未果,被老师们视为难以调教的问题儿童。"一九四八年,他正课

① 卞萌:《中国钢琴文化之形成与发展》,北京,人民音乐出版社,1996,45页。
② 青年出版社编审部编:《世界青年与学生和平联欢节介绍》,北京,青年出版社,1952,13—14页。

不交卷，私下却乱弹高深的作品，以致杨嘉仁先生也觉得无法教下去了，我便要他改受正规教育"，根据父亲傅雷的回忆，直至1950年秋，傅聪以同等学力入读云南大学外文系，此前那段时间傅聪的钢琴完全处于停顿状态，"只是偶尔为当地的合唱队担任伴奏"。但是，有着较深文化艺术素养的傅聪对音乐的热情却未曾消减，几经辗转，1951年傅聪回到上海，跟从享誉上海乐坛的俄罗斯钢琴家阿达·勃朗斯坦（Ada Bronstein）夫人学习，在短短一年时间里，他以极为专一的态度刻苦练习，"在琴上每天工作七八小时，就是酷暑天气，衣裤尽湿，也不稍休"，演奏技艺因此得到飞速提升，"而他对音乐的理解也显出独到之处"[1]。这段学习经历随着1952年夏天勃朗斯坦夫人回到加拿大而结束，直至1953年傅聪的获奖，他在音乐领域多年的坚持和波折终于得到了回馈。

鉴于傅聪在第四届世界青年与学生和平联欢节钢琴比赛上取得的成绩，以及他随中国艺术代表团在民主德国和波兰访问演出期间的优异表现，波兰政府向傅聪提出正式邀请，邀请他参加第五届肖邦国际钢琴比赛。1955年，傅聪凭借着对肖邦音乐的深刻理解和出色演绎夺得了第五届肖邦国际钢琴比赛第三名。作为世界著名钢琴赛事，肖邦国际钢琴比赛自1927年起每五年举办一次，见证了诸多钢琴演奏家的音乐传奇。而与来自世界各国的众多参赛选手相比，"以傅聪的资历最贫弱，竟是独一无二的贫弱""像他过去那样不规则的、时断时续的学习经过，在国外音乐青年中是少有的"[2]。而音乐资历贫弱的中国青年钢琴家傅聪初次参赛能够获得名次，也可以视为又一传奇故事，其中的奥妙与甘苦西方钢琴界以及其父亲傅雷都曾有过评述和分析，当中蕴藏的钢琴教育思想将留在后面专门阐述。

接下来的1956年，又一位中国青年演奏家，17岁的刘诗昆，在匈牙利首都布达佩斯举办的李斯特国际钢琴比赛中获得第三名以及演奏《匈牙利狂想曲》特别奖。为了表达对这位来自中国的少年天才钢琴家的赞许，匈牙利政

① 傅雷：《傅雷谈艺录及其他》，北京，北京联合出版公司，2018，309页。
② 傅雷：《傅雷谈艺录及其他》，北京，北京联合出版公司，2018，310页。

第二章　中国钢琴教育思想发展的探索阶段（新中国成立后至"文化大革命"前）　｜　039

府"那天就特别带着我，在很多媒体的眼前，走到匈牙利的国家博物馆。国家博物馆有个大玻璃柜，那里陈列了李斯特的一大撮头发，银灰色，非常漂亮，大概有一尺多长。从那里头剪出一束来，装在一个精美的盒子里奖给我"①。这个特殊的奖品代表了一种特殊的荣誉和肯定。消息在中国音乐界不胫而走，青年钢琴家刘诗昆的巨大发展潜力被人们所关注。1958年刘诗昆经文化部委派前往莫斯科参加第一届柴科夫斯基国际音乐比赛。刘诗昆回忆起那场在美苏军备竞赛和冷战背景下举办的文化赛事，感慨良多。"俄罗斯（苏联）是世界19世纪以后最大的音乐强国""所以它搞这个比赛，一方面是政治，另一方面它本身是公认的音乐最强国"。比赛难度可想而知，"这个比赛的曲目，等于一个人要准备相当于三场钢琴专场独奏音乐会这么长的曲目，从古到今什么曲子都有""每天练大概起码十二个小时到十四个小时"②。比赛结果是美国选手梵克莱本获得了第一名，美国举国轰动，纽约州州长代表总统陪同获奖选手坐在敞篷车中接受纽约市民的夹道欢迎。而刘诗昆在这场比赛中获得了第二名，这也是当时华人在国际钢琴比赛中获得的最高级别的奖项，一时轰动琴坛。

1957年，在第六届世界青年与学生和平联欢节钢琴比赛中，顾圣婴夺得一等奖，成了那个时代中国青年钢琴家走向世界乐坛的又一个奇迹。顾圣婴1937年出生于上海，父亲顾高地曾经担任十九路军军长蔡廷锴秘书，母亲秦慎仪则毕业于上海大同大学外国语言文学系，一位爱国将领，一位外文系高材生，顾圣婴有着优越的家庭背景。她5岁进入上海中西小学，跟随邱贞蔼、杨嘉仁、李嘉禄学习钢琴，包揽多个钢琴赛事魁首，小有成绩。同时，她还跟从音乐学家沈知白学习音乐史，跟从傅雷学习文学，在博取众家之长的过程中，勤学善思，钢琴技艺和艺术修养不断提升。先是在少年时代登上上海交响乐团的舞台，而后在上海举办独奏音乐会，1957年在世界乐坛崭露头角。1958年顾圣婴在第十四届瑞士国际钢琴比赛中获得女子最高奖，1964年，她

① 《可凡倾听》栏目组：《可凡倾听》，上海，上海社会科学院出版社，2005，87页。
② 《可凡倾听》栏目组：《可凡倾听》，上海，上海社会科学院出版社，2005，88页。

在第十六届布鲁塞尔伊丽莎白皇太后国际钢琴比赛中再度获奖，成为世界琴坛一位颇受瞩目的女钢琴家。

在20世纪50年代至60年代期间，顾圣婴曾经代表中国在苏联、波兰、比利时、保加利亚、匈牙利等国家和地区做访问演出，颇受赞誉。保加利亚评论家曾撰文称："她的演奏着重诗意和发自内心的感受……肖邦的乐曲在她的手下呈现出不可再现的美。"更有来自国际权威音乐评论的声音，称她的演奏是"高度的技巧和深刻的思想性令人惊奇的结合"。[①]刘诗昆对顾圣婴演奏技艺的评价是"她最擅长的是'轻武器'技术""她的手指非常灵活，灵敏度非常高，尤其她弹奏一些快速单音性技术织体时，简直让人对她的弹奏技术惊讶。像肖邦的《练习曲》作品10之4，就是这样一首高难技术型的曲子，她弹得既很轻巧，又很清楚流畅，速度极快，颗粒性甚强"[②]。关于顾圣婴如何练就了这一手绝好的"轻功"，她的同窗赵屏国多年后的纪念文章中记述了贯穿在顾圣婴练琴过程中的三大特点。"其一，每天必须坚持一定时间的手指的基本功练习，虽然顾圣婴已经十分熟悉她的那些参赛曲目，但是基本功是绝不可缺少的。""第二，她的练习是很有目的性和很有针对性的，她一直坚持把乐曲中较难的段落单独抽出来反复、仔细地练习，不把那些难点完全练好，练到完全顺手的地步，她是绝对不肯罢休的。"这也可以解释她何以毫无负担地驾驭乐曲中那些精彩段落。"第三，在她做好技术上的充分准备，并且熟练地掌握了那些难点的情况下，她便全身心地投入了对于音乐语言和内容方面的练习了……她从不满足于表面上完成谱子上的那些音符，而是用自己的心、用自己丰富的感觉，去体现那些音乐中的内涵。"对于顾圣婴来说，这第三个阶段是探索和创造的过程，而只有丰富的内心才能够触碰到音乐中那些撩拨心弦的讯息，这也是隐藏在顾圣婴高超技艺背后的又一值得探索的艺术迷思。

顾圣婴的挚友刁蓓华，曾在1956年顾圣婴参加天津中央音乐学院专家班时，担任过苏联音乐家塔图良和克拉芙琴柯的翻译，她回忆说："我认为50年

① 顾圣婴：《缺失的档案 顾圣婴读本》，桂林，漓江出版社，2017，9页。
② 周广仁主编：《中国钢琴诗人顾圣婴》，上海，上海音乐出版社，2001，85页。

代钢琴界'四大才子'——刘、李、顾、殷中，顾圣婴以轻盈、妩媚、细腻、诗情画意见长，尤其是擅长演奏肖邦的音乐。"关于顾圣婴琴弦中流露出的诗情画意从何而来，刁蓓华又忆起顾圣婴童年的一些生活片段："月明风清的夜晚，在庭园中和弟弟依偎在父母膝前，轮流背诵唐诗。"正如曾带领包括顾圣婴在内的中国音乐家演出团做访问演出的赵沨所说，"中国音乐家、钢琴家中能像顾圣婴那样评论八大山人的画真是凤毛麟角"①。顾圣婴乐音中的诗情画意正来自独特家庭氛围涵养出的人文气息，来自深厚的文化传统积淀。虽然顾圣婴的生命连同她的艺术生涯在30岁的年纪便戛然而止，但她短暂而美丽的成长历程却为中国钢琴教育提供了极好的镜鉴，一位优秀的钢琴演奏家是技术与艺术的完美融合，艺术品位与艺术修养的形成与演奏技艺一样需要经久的沉淀与打磨。

比顾圣婴小4岁的殷承宗也是那个时代中国青年钢琴家中的一员，但他的成长之路颇为不同。殷承宗1941年出生于美丽的鼓浪屿，并非出身音乐世家，但小岛上的音乐氛围极为浓郁，为他接触音乐创造了条件。小岛上的音乐活动大多在教堂举行，于是这成了殷承宗接触音乐的主要途径，周末全家人一起去教堂做礼拜，沉浸在赞美诗的氛围中，使他自小便开始接触西方音乐。他的钢琴启蒙老师是一位牧师的太太，殷承宗花费一美元向其学习了一个月的钢琴，学会了看谱子。启蒙老师离开中国之后，他一直坚持自学，平日遇到会弹琴的人便跟对方请教一二。到9岁时的1950年，殷承宗靠自学已经有了很大进步。尽管当时作为解放战争前线的厦门还时常面临空袭，但小岛上的人们对音乐的依恋未曾消减。殷承宗的家人决定帮他筹备一场独奏音乐会。经过厦门音乐家协会会长陈振原的临时辅导，殷承宗在鼓浪屿教会中学流德女中开了人生第一次独奏音乐会，演奏曲目包括肖邦的圆舞曲，还有一些自己写的歌曲，轰动全岛。

1954年，小学毕业的殷承宗拿着厦门音乐家协会资助的25元钱，冒着被

① 刁蓓华：《尚未忘却的记忆——纪念顾圣婴逝世30周年》，载《钢琴艺术》，1997（4），30—31页。

飞机轰炸的危险，坐上颠簸的大卡车，前往上海，准备报考上海音乐学院附中。正如他自己所说，"那时我不想留在鼓浪屿，做一个业余音乐爱好者，我要出去奋斗。"①有天赋有恒心的殷承宗最终以专业考试第一名的成绩进入上海音乐学院附中。之后，他先是跟随专业教师马思荪学习，后来进入苏联专家谢洛夫、塔图良的专家班。1959年，音乐家克拉芙琴柯在中国讲学，其间帮助殷承宗打下了坚实的技术基础并积累了演奏曲目。同年，殷承宗参加第四届世界青年与学生和平联欢节钢琴比赛，最终获得一等奖。1960年，上海音乐学院附中的优秀毕业生殷承宗被选送到苏联，继续跟随克拉芙琴柯学琴。在列宁格勒音乐学院学习期间，他深入研习贝多芬、肖邦、柴科夫斯基、李斯特、巴赫等古典音乐大师的作品，不仅学习钢琴演奏技艺，还广泛吸纳作曲、声乐、指挥方面的知识，同时沉浸在俄国歌剧、芭蕾、绘画等具有深厚文化传统的西方艺术造物之中，钢琴演奏技艺和对不同风格作品的把握能力得到快速提升。

在短短几年时间，他学习了"巴赫的意大利协奏曲、半音阶幻想曲与赋格以及大量选自《十二平均律曲集》中的序曲与赋格；海顿奏鸣曲；莫扎特奏鸣曲（C大调、A大调、♭B大调）；贝多芬的第4、5、8、14、18、23和26共7首钢琴奏鸣曲；舒伯特的两套即兴曲（Op.90、Op.142）；舒曼的交响练习曲；肖邦的幻想曲、摇篮曲、第1、2、4谐谑曲和第2、3奏鸣曲；李斯特的《c小调奏鸣曲》；柴科夫斯基的《四季》；拉赫玛尼诺夫的不少序曲；斯克里亚宾的第五奏鸣曲和练习曲；普罗柯菲耶夫的第二奏鸣曲；以及中国钢琴曲《牧童短笛》《鱼美人组曲》选段等等"②。短时间内要把握好如此众多的曲目，如果没有惊人的刻苦用功与毅力，以及对音乐的热爱与思考，是不大可能完成的。1962年，殷承宗参加第二届柴科夫斯基国际音乐比赛，获得钢琴第二名。苏联专家阿尔扎默夫曾经评价他的演奏："殷承宗那充满动人的稚气的才能，假如可以这么说的话，完全忠实地体现在他所演奏的每首作品中，

① 张诚：《殷承宗：钢琴家五十岁以后才能熬出味道》，载《三月风》，2004（11），49页。

② 卞萌：《中国钢琴文化之形成与发展》，北京，人民音乐出版社，1996，51页。

第二章　中国钢琴教育思想发展的探索阶段（新中国成立后至"文化大革命"前）　｜　043

对音乐的真诚的体验，激发他达到光彩的技艺并吸引听众。这特别表现在肖邦的《a小调练习曲》和拉赫玛尼诺夫的《降e小调音画练习曲》的演奏中。"[1]这种才能是在鼓浪屿海天山色的自然环境中生长出来的，而他对音乐的真诚体验是由小岛上充满异域风情的音乐氛围涵养而成，对音乐天然的热爱给了殷承宗坚持的动力和毅力，他异乎寻常的成长经历，代表了钢琴人才培养的一种理想境界，引人深思。

从苏联作曲家吉米特里·肖斯塔科维奇手中接过第二届柴科夫斯基国际音乐比赛获奖证书的殷承宗，成为国际琴坛冉冉升起的一颗中国钢琴新星。在殷承宗演奏的众多作品中，受到听众广泛好评的还有中国作曲家吴祖强、杜鸣心改编的《舞剧"鱼美人"选曲》中的乐曲《人参舞》《婚礼场面舞》，评委尤金·李斯特如此评价："殷承宗对我来说真是一个'发现'，不只是演奏本身的价值，而是作为新中国音乐文化迅速发展的象征。这样，比赛对我打开了通向东方的窗户。"[2]尤金·李斯特的评价很有洞察力，从那以后，创作中国钢琴音乐作品成了殷承宗的重要奋斗目标。1963年，他结束了在列宁格勒音乐学院的学习，回到中国，并在中南海受到毛主席接见，毛主席鼓励他多创作一些民族风格作品，这预示着殷承宗未来的创作方向。

然而"文革"的到来使中国对西方音乐的批判走向了极致，钢琴成了"资产阶级贵族乐器"，很多钢琴被捣毁成了废品；钢琴音乐也成了"腐朽没落的音乐文化"，音乐家不可以弹奏西方作品。"因为不能弹，你钢琴不能动，你动钢琴的时候，只能弹两个旋律，一个《东方红》，一个《国际歌》。"[3]在钢琴乐器遭遇查禁近两年之后，深陷困顿的殷承宗在1967年国庆期间，决定冒险把钢琴搬到天安门广场为群众伴奏，"当时之所以这么做，主要是不服

① K.阿尔扎默夫：《听钢琴家们》，载《苏联音乐》，1962（8），69页。转引自卞萌：《中国钢琴文化之形成与发展》，北京，人民音乐出版社，1996，52页。
② 尤金·李斯特：《评委的印象》，载《苏联音乐》，1962（9），67页。转引自卞萌：《中国钢琴文化之形成与发展》，北京，人民音乐出版社，1996，52页。
③ 殷承宗：《我搞样板戏 并非为取悦江青》，http://phtv.ifeng.com/program/mrmdm/detail_2013_10/07/30098549_0.shtml

气，觉得假如砸烂'封、资、修'，把钢琴给'砸'了，我们就没有生存的空间。我们想求得这个空间，只有两条路，一是只能弹革命歌曲，还有就是借着群众的力量和呼声，让钢琴不能砸。"①在钢琴艺术面临困境的特殊时期，殷承宗的这一冒险之举如其所愿地实现了钢琴音乐与普通大众的娱乐趣味的融合和对话。一连三天的广场演奏，殷承宗不仅为群众弹了很多他们喜欢的革命歌曲，而且开始探索如何用钢琴弹奏大家耳熟能详的京剧选段。虽然京剧跟钢琴艺术相去甚远，但殷承宗仍然费尽心思地琢磨，"因为那个时候会唱两段《沙家浜》，回去连夜就写……第二天拉了一个'沙奶奶'……就到天安门去唱去演"，结果，这段用钢琴为样板戏唱段伴奏的试水之作受到热烈欢迎。"后来我就想钢琴要出来的话，恐怕首先要借助京剧，跟京剧结合。"②于是就有了将中国传统音乐元素与西方作曲技法相结合的创新之作，钢琴伴唱《红灯记》，有了中西音乐相结合的典范之作钢琴协奏曲《黄河》。

美国学者理查德·克劳斯（Richard Curt Kraus）曾经在《中国的钢琴与政治：中产阶级为西方音乐的抱负与奋斗》（*Pianos and Politics in China: Middle-Class Ambitions and Struggle over Western Music*）一书中认为，殷承宗在中国特殊时期挽救了中国钢琴音乐，尤其是他的《红灯记》和《黄河》两部钢琴音乐作品，不仅是中西方音乐相结合的成功典范，而且"将钢琴音乐介绍给更广大的人民群众"③，让农民、工人等普通大众更易于理解钢琴音乐，克劳斯称"这是一项史无前例的范围广大的音乐教育计划"④。从钢琴教育乃至音乐教育的角度看，殷承宗这一时期的钢琴音乐创作不仅是一种创作行为，更是一种从艺术教育出发的面向大众的钢琴艺术普及活动。他把握住了教育

① 戴嘉枋：《钢琴伴唱〈红灯记〉及其音乐分析》，载《音乐研究》，2007，3（1），33页。

② 殷承宗：《我搞样板戏 并非为取悦江青》，http://phtv.ifeng.com/program/mrmdm/detail_2013_10/07/30098549_0.shtml

③ Richard Curt Kraus：*Pianos and Politics in China: Middle-Class Ambitions and Struggle over Western Music*. New York，Oxford University Press,1989,P.19.

④ Richard Curt Kraus：*Pianos and Politics in China: Middle-Class Ambitions and Struggle over Western Music*. New York，Oxford University Press,1989,P.22.

对象的审美趣味和文化倾向，积极寻求钢琴音乐和中国普罗大众审美趣味的契合点，是中国钢琴教育在大众领域的一次成功尝试。同时，他还从侧面佐证了民族性是推动中国钢琴音乐发展的重要力量。虽然在那个特殊历史时期对文化传统的批判和质疑从未停止，但人们又未曾真正脱离传统，这一时期的中国钢琴音乐创作正是在这种否定性的语境中被激发出创新的动力，在民族化的道路上寻求着传统的新变，从而赋予传统以生机，也挽救了濒危的中国钢琴艺术。因此，这阶段的中国钢琴艺术活动从大众化、民族化的角度为后世中国钢琴教育做了有益的铺垫，奠定了思想基础。

20世纪五六十年代走向世界乐坛的中国钢琴家如繁星闪耀，著名学者卞萌曾经对1951—1964年间参加国际钢琴比赛的中国获奖选手做过较为完整的统计。除了上述提及的几位钢琴新秀之外，还有获得第五届世界青年与学生和平联欢节钢琴比赛五等奖的郭志鸿、李瑞星，获得第六届世界青年与学生和平联欢节钢琴比赛四等奖的倪洪进，获得第三届斯美塔那国际钢琴比赛第三名、第一届乔治·埃乃斯库国际钢琴比赛第一名等奖项的李名强，获得第二届乔治·埃乃斯库国际钢琴比赛第三名的洪腾，获得第二届乔治·埃乃斯库国际钢琴比赛第五名的鲍蕙荞，获得第八届世界青年与学生和平联欢节钢琴比赛二等奖、第三届乔治·埃乃斯库国际钢琴比赛第六名的李其芳，以及获得第三届乔治·埃乃斯库国际钢琴比赛第四名的李淇。在1964年李淇、李其芳在国际比赛上获奖之后的十余年间，中国钢琴家与国际赛事再无关联，文化艺术进入到一个沉寂而艰难的发展阶段。但20世纪五六十年代走向世界乐坛的那一代中国钢琴家为艺术执着奋斗的精神一直感染着后人，那个时代留给后世的钢琴教育历史经验也为后辈学人带来诸多影响和启示。

二、理论升华：代表性教学思想的影响及其贡献

（一）国外钢琴教育理论带来的影响和启迪

1.对钢琴弹奏法产生的影响

中国青年钢琴家在世界乐坛取得的优异成绩，证明了当时中国钢琴教育水平已经有了很大提升。但那一时期的钢琴教学中也存在诸多问题，如较为陈旧的钢琴教学法被一以贯之地沿用下来，弹奏法中存在的问题因此代代相传。很多老师一直沿用欧洲早期钢琴弹奏法，过于追求高抬指训练而忽视了音色的变化，只强调手指的独立性而忽视了从手腕到手臂的整体协同作用，导致演奏者常常处于僵硬的肢体状态，这必然影响到钢琴乐器的声音效果，发音干瘪，变得不自然，音乐表现力受到限制。这一时期，随着国际钢琴艺术交流活动的增多，来自东欧、苏联等地区的国外专家来到中国讲学，举办专家班，使钢琴教学质量提高，既有问题得到了一定程度的解决。

1953年，波兰钢琴家巴克斯特（Pyszard Bakst）应邀来到东北音乐专科学校讲学，他带来了"钢琴重量弹奏法"，使来自中国各地的钢琴教师们产生了教学观念上的改变。如前文所述，当时中国的钢琴教学大多采用欧洲早期强调手指单独弹奏的传统技法，这种传统弹奏法流行于18世纪到19世纪上半叶的欧洲，经历了J.S.巴哈、K.P.E.巴哈、海顿、莫扎特、车尔尼等演奏家的实践。J.S.巴哈的儿子K.P.E.巴哈曾经撰写了一部关于钢琴演奏的理论著作《试论钢琴演奏的正确方法》，对古典主义、浪漫主义时期的音乐家产生很大影响。

此后肖邦对传统弹奏法做了一定程度的变革，开创了新的钢琴演奏学派。琼·普斯韦尔曾经如此记述肖邦的钢琴教学思想，"肖邦承认发展手指独立的重要性，但他同时认为（这种观点远远走在他时代的前头）五个手指本身力量不平均，不能强迫它们做到这一点。"肖邦曾经详述他的钢琴教学法："当弹奏一条极快极整齐的音阶时，没有人会察觉到每个音的力度实际上并不是

第二章　中国钢琴教育思想发展的探索阶段（新中国成立后至"文化大革命"前）　|　047

绝对均等的。一系列技术训练的目的，不应只是为了用平均的声音弹奏一切，而是为了获得漂亮的触键和完美的层次变化。长期以来，演奏者力求赋予每个手指平均的力量，那是违反自然规律的。相反，每个手指都应该起到适应它自己天赋的功能。"因此，肖邦认为应该发挥每个手指各自的特点，"大拇指力量最大，因为它最粗又最自由。然后是在手的另一端的小指。中指由食指协助，成为手的主要支撑点。最后是最弱的无名指，它和中指好像是一对形影不离的双胞胎，某些演奏家竭尽全力想强迫它独立，这是不可能而且看来是大可不必的事。"这就是肖邦所说的"指法的艺术""正如手指不止一个，音质也应多种多样，关键在于利用它们之不同"[①]，他也因此做了很多新的指法探索。

　　贝多芬的演奏则因作品对力度和戏剧性的需要，而调动了整个手臂和身体，制造出撼人心魄的效果。他的后学李斯特也对钢琴演奏技术做了大胆的探索和创新，有人描述李斯特的演奏，"手高高地举起来，发出激烈的琴声，与此相应身体也大大地摇动起来，弹琴的技巧由指头到手，从手腕到手臂，甚至常常牵动整个上半身。"在一定程度上摆脱了"两肘紧夹着腰围，保持圆胖好看的手型，小心翼翼地弹奏持续音和反对使用强音"[②]等传统演奏法的规约，向着具有革新意义的重量弹奏法靠近。

　　19世纪后半叶，随着钢琴表演从沙龙的狭小空间延伸至空旷的大厅，由听觉效果引发的演奏技法的改变呼之欲出。德国钢琴家路德维希·德培（Ludwig Deppe）提出手部"重量和肌肉松弛现象""肌肉协同作用"等观点，体现了统一调动演奏者上肢各部位协同作用的科学性，得到钢琴教育家布赖特豪普特（R.M.Breithaupt）和莱谢蒂茨基（Theodor Leschetizky）的赞同和发展。从字面看，"重力"是指将物体向地心方向吸引的力量，"力量"指的是由于肌肉收缩所产生的能量。在钢琴演奏者弹奏时，用来自自然

———————————

① 琼·普斯韦尔：《肖邦的钢琴教学》，李琏亮译，载《音乐艺术》，1986（4），63页。

② 矢岛繁良：《关于钢琴演奏法的变迁》，金继文译，载《外国音乐参考资料》，1979（6）。

界的重力代替身体生发的"力量"，就叫做"重量弹奏"。"利用重量，只须花费我们最小量而又最有效的肌肉能，从最弱音到最强音只消'举手之劳'即可获得，而其声音结实爽朗、不飘不浮"。布赖特豪普特曾出版著作《自然的钢琴弹奏技术》，认为"主要动作必须分派给肩部的强大筋肉，主张采用前臂、手腕和手指的下意识的动作；弹奏音阶或片段要把手臂的重量从一个手指'滚转'到另一个手指"[①]。莱谢蒂茨基作为车尔尼的门生，首先继承了车尔尼注重手指独立性的传统弹奏法，学生的手指得到了严格训练，并且吸收了重量弹奏法的主张，使整个手臂重量自然垂落在键盘上、放松手指，以音色的丰满、柔润为最终目标，培养了众多优秀钢琴家。可惜的是，莱谢蒂茨基并未留下关于教学方法的文献资料，德培的理论在当时也受到了崇尚炫技演奏的斯图加特"高指学派"的冲击。"高指学派"反对肌肉放松协同，"强调弹奏时手腕和手臂要固定，要用高指击键，要无休止地进行机械性的练习"。这种不讲音乐、单纯追求手指速度、力度的弹奏方法使很多学生的手部受到损伤，强调放松、重量、滚动的"重量学派"因而重新赢得了人们的关注。但"重量学派"自身又因为过于依赖肌肉放松产生的重量，忽视了手指技术训练，因而走进了另一种误区。这一时期的钢琴教育于是陷入了"手指"与"重量"的两难探索之中。

在这一阶段的探索者中，英国钢琴教育家马泰伊（Matthay）最为知名，他继承了德培的肌肉协同理论，同时又有所发展，对"手指学派"与"重量学派"做了有机平衡。在《触键的艺术》《放松的练习》等著作中，马泰伊从生理学角度"把人的上肢划分为手、前臂、大臂和肩部等几个可以独立活动的部分"，他主张"整个手的放松，让手臂的自然重量通过指尖传到键盘上"，他认为"手腕、前臂、肘部、大臂和肩部都应当有协同动作，才能在钢琴上发出丰满而延续的声音"。具体而言，"手和手腕在键盘上可作水平运动。手应以整个前臂为轴，在拇指与小指两端之间作回旋动作。这样就将手臂、手

① 陈云仙：《钢琴重量弹奏法浅议》，载《中央音乐学院学报》，1992（4），81页。

腕全部从僵硬固定的位置中解放出来。"[1]他还总结了两种基本触键方法，重量触键（weight-touch）及力量触键（muscular-touch），强调这两种触键方法的能力来源不同，也体现了他平衡两个学派的教育思路。

著名波兰籍美国钢琴家利奥波德·戈多夫斯基（Leopold Godowsky）在《技巧的真正意义》这篇文章中也讲述了自己对重量弹奏法的独到见解，"这种弹奏方法的特征是，指头'紧靠在键上'，尽量保持和键盘最小的距离，这就不会产生任何不必要的和浪费的动作""用这样的方法弹奏手腕是很放松的，假若键盘从手下面移开的话，手就会自然地向下落。因为手和臂部都是放松的，所以手掌的最高部位几乎和前臂在一个平面上"。他认为车尔尼时代采用的快速击键方法音乐表现力很少，重力击键才会增强演奏的艺术性，"在弹连奏时，手指是停顿在指尖后面的肌肉上，而不像弹奏如一串珍珠的音响效果的经过句时那样全在指尖上触键，连奏的感觉应是往回拉而不是往下敲击，需要力度的经过句的感觉是往前推。"他指出，艺术家的情感和他们的触觉紧密相关，艺术家要让自己的感情与键盘密切配合，而不是依靠一些技巧性的花招来激发人的情感，"艺术家必须有某种生命的信息带给他的听众，否则他的演奏就毫无意义、毫无灵魂、毫无价值。"[2]戈多夫斯基从音乐表现的艺术高度诠释了重量弹奏法的神髓，可谓高妙。

进入20世纪中叶，重量弹奏法逐渐风靡乐坛。当时中国的钢琴演奏方法还十分繁杂，钢琴家倪洪进回忆说，"有人在手背上放钱币练琴，不许弹琴时掉下来，以致造成手腕手臂僵硬。"正是在这种情况下，1949年，钢琴家周广仁先生率先"把有关重量、臂指力量贯通的科学弹奏法运用到我国钢琴教学中来"。周广仁先生的钢琴教学思想会在后续做专门探讨，他所做的开创性工作，为提升中国钢琴教育水平，拓展国际视野做出了贡献。而后，有了1953年波兰钢琴家巴克斯特应邀来到东北音乐专科学校讲学，将"钢琴重量弹奏法"正式介绍给中国钢琴演奏者，这对中国钢琴教育带来了深远的影响。虽

① 周薇：《西方钢琴教学理论的历史回顾与反思》，载《音乐艺术》，1996（12），53—54页。

② 《音乐译丛3》，北京，人民音乐出版社，1980，138—139页。

然在当时的中国钢琴界，由于理解上存在的偏差，有的教师还要求学生每弹一个音都要度量一下手指、手臂的抬起高度，进而滑入生理解剖的科学向度中①。还有一些教师片面理解重量弹奏法对手臂动作的强调，忽视了手指训练的重要性，从而限制了学生技术能力的全面培养，阻碍了他们演奏水平的提升。但客观看，这种弹奏法解放了手臂，开辟了演奏力量源的多种可能，在当时的中国琴坛有着重要的现实意义。

当下，重量弹奏法经一代又一代钢琴演奏者的传授被普遍使用，但传统与现代之间永远存在一种继承与发展的关系，这使得片面强调"手指"或"重量"都显得过于绝对。结实的手指与一定的手掌稳定性，才能帮助传导自肩、臂的重量，顺利到达键盘，并产生带有某种生命信息的、变化无穷的乐音。历史上的音乐巨匠大多难以完全摆脱传统的演奏训练方法，现代与传统之间并不存在一条绝对的分界线。关于传统与现代，李斯特曾经如是说，"一定要同过去几个世纪的伟人们保持联系，但任何时候也不要放过最新的、最当前的现实。"而对于如何看待音乐理论和音乐自身的关系，他进一步提出了自己的观点，"不要让那些已有的理论对我们产生先入为主的影响：一切都来自音乐本身，来自一些优秀的音乐作品，来自亲身体验到的和已经完成的音乐本身。"②这些真知灼见对于埋头于艺术技法之中难以自拔的音乐学习者来说，无疑具有重要意义，同时为历时经年的弹奏法研究不断廓清目的和方向。

2.俄罗斯钢琴学派的影响与贡献

中国钢琴艺术的发展与苏联音乐家有着紧密的联系。早在20世纪20年代，萧友梅在北京大学音乐研究会执教期间，就曾聘请俄国钢琴家嘉祉到钢琴组共同执教。1929年，萧友梅在上海国立音乐专科学校任校长时，也曾高薪聘请俄罗斯钢琴家鲍里斯·查哈罗夫主持钢琴教学工作，经

① 孟丹：《"重量弹奏法之父"——布赖特豪普特功过述要》，载《人民音乐》，1999（10），43页。

② 加尔·久尔吉·山道尔：《李斯特》，朱安康，李孝风，符志良译，北京，人民音乐出版社，1985，161—162页。

第二章　中国钢琴教育思想发展的探索阶段（新中国成立后至"文化大革命"前）　｜　051

过他的辛勤耕耘，英才辈出，形成了独特的"上海钢琴学派"。同一时期，被聘任来华执教的苏联钢琴家还有亚历山大·车列普宁（齐尔品）、阿克萨科夫（S.S.Aksakov）、萨哈罗娃（F.Sakharova）、普里贝特科娃（Z.A.Pribytkova）、切尔涅茨卡娅（V.A.Chernestskaia）、马尔戈林斯基（G.Margolinskii）等。这些俄罗斯侨民音乐家，在中国专业钢琴教育起步之初将他们的钢琴教育理念传播到这里，奠定了中国专业钢琴教育的基础。

1949年之后，《中苏友好同盟互助条约》的签订更促进了中苏在文化教育领域的合作。20世纪50年代初，苏联钢琴家科尔多·梅尔扎诺夫、斯维亚托斯拉夫·里赫特等来华做访问演出，为1949年后中苏钢琴艺术交流打开了局面。在1954—1960年间，中国先后聘请了迪米特里·谢洛夫、阿拉姆·塔图良（Aram Tatulyan）、塔姬雅娜·彼得洛夫娜·克拉芙琴柯（Tatyana Kravchenko），三位苏联钢琴家来华长期授课。这些钢琴家从教材和教法等多个方面为师生们带来了新的启示，他们的到来对新中国钢琴教育起到了切实的推动作用。

1954年11月期间，苏联钢琴家谢洛夫来到上海中央音乐学院华东分院（即上海音乐学院，下同），在为期两年的大师班授课过程中，亲自教授了顾圣婴、史大正、叶慧芳、李瑞星、王羽和刚刚考入上海音乐学院附中的殷承宗。谢洛夫将示范演奏和讲解相结合，向师生们介绍了苏联钢琴学派在演奏和教学方面的特点，并为师生们提供了部分苏联钢琴教材及曲目。他的教学严谨认真，能够及时发现学生的薄弱方面并加以调整和纠正，为他们打下了良好的演奏基础。谢洛夫于1956年3月结束了他在中国的钢琴教学工作，返回苏联。此后，中苏钢琴交流的重心从上海转移到天津中央音乐学院（于1958年迁至北京），中国钢琴教育进入新的发展阶段。

1955年，苏联钢琴家塔图良来到天津中央音乐学院钢琴系执教。塔图良在苏联是一位著名钢琴家和教育家，他曾在各地多次举办演奏会，颇有名望。来到中国后不久，他开始挑选青年学生作为专家班的重点培养对象。他首先奔赴上海中央音乐学院华东分院，挑选了殷承宗、刘诗昆、李瑞星、郭志鸿等学生来天津中央音乐学院学习。此外，周广仁、顾圣婴、戴竞华从乐团直

接调到专家班学习，还有赵屏国、黄月华等青年教师也加入进来。

塔图良的教学有自己的特点。首先，他会找出学生们的薄弱环节，针对性地加以练习。比如他发现学生们的演奏中缺少歌唱性，声音过硬，就专门提供里亚多夫、拉赫玛尼诺夫、斯克里亚宾等俄国作曲家的作品给学生们练习，帮助他们体会俄罗斯钢琴音乐中特有的歌唱性。深受俄罗斯民间音乐影响，俄罗斯钢琴演奏以歌唱性为核心艺术追求，用琴声去接近人声，注重体验，追求丰富而阔大的内心世界。这一音乐思想的导入使中国钢琴演奏师生们的演奏技术和表达有了很大改观，音乐性、艺术性大为增强。根据中央音乐学院院史记载，"钢琴系的教学水平，经过专家们的帮助也有了不少提高。从考试中可以看出，教师和同学的教与学，已进一步重视音乐的表现，基本上纠正了某些同学敲打钢琴和炫耀技巧的现象，同时努力掌握钢琴表现的歌唱性和多样性，对钢琴踏板作用的认识和运用也有所提高。"[①]

其次，塔图良的教学方式较为多元。他会根据每个学生的演奏情况为他们安排合适的曲目，帮助他们最大限度地发挥自己的优势。对于重点学生，他要求他们每周上两次课，并且要背谱演奏乐曲。他半数以上的课程采用全系师生共同旁听的大师课方式进行，以求为钢琴教学提供充分的指导和示范。他要求所有教师在学习大师课的过程中进行公开演奏，要求学生每学期两人合开或举办一场独奏音乐会。多元化的教学方式以及表演实践机会的增多，使专家班学生的演奏水平在短期内得到快速提升，也为中国钢琴教育日后的专业发展奠定了基础。

事实上，塔图良在中国的钢琴教学活动并非单纯以培养优秀的钢琴演奏家为目的，而是以中国钢琴事业的未来发展为目标，一方面培养一批钢琴教学方面的优秀师资，另一方面致力于为中央音乐学院钢琴系建立一套教学体系，包括教研室制度的建立，教学大纲、招生考试、学生学习进度等方面规则的确立等。塔图良的夫人罗曼·莉亚随同丈夫来华，负责附属中学及进修

① 汪毓和主编：《中央音乐学院院史》（附中央音乐学院大事记1949年8月至1989年4月），21页。

第二章 中国钢琴教育思想发展的探索阶段（新中国成立后至"文化大革命"前） | 053

班的教学工作。直至1957年离开中国，夫妻俩对中国钢琴教学做出了卓有成效的贡献。

1957年，苏联政府又委派了音乐家塔姬雅娜·彼得洛夫娜·克拉芙琴柯来华指导钢琴教学工作。克拉芙琴柯1916年出生于音乐之家，"1945年毕业于莫斯科音乐学院钢琴系和研究生班，师从苏联第一位国际比赛获奖者奥波林教授"。此后她便以自己独特的演奏风格活跃于国内外舞台。1950年起，克拉芙琴柯"执教于列宁格勒音乐院钢琴系，是该院资深的教授，为苏联培养了一大批国际比赛获奖者"[1]。1957—1960年克拉芙琴柯任教中央音乐学院，其间珍贵的讲课记录经刁蓓华、陈慧甦、招翠馨、赵屏国等俄文翻译和记录人员的归纳整理，形成了上、下两个辑录，以及一些记录性的文章。

克拉芙琴柯习惯于在示范演奏和回课的过程中，针对乐曲中各部分的技术细节进行讲解，并带入自己对音乐结构和音乐内容的理解。在教授贝多芬《c小调钢琴奏鸣曲"悲怆"》第一乐章开篇的时候，克拉芙琴柯首先讲述了对于音乐结构和内容的独特理解，"壮烈和活泼、快板（Allegro Con Brio）形成了两个不同的形象，互相对比，展开斗争。从第一小节起就表现出强烈的戏剧性：坚决而严峻的f和可怜而不幸的p，两种因素展开互相斗争。活泼快板主题的感情应是紧张、阴沉的，不能弹得太快，否则戏剧性就没有，而成为欢乐的情绪了。"在此基础上，还对演奏细节做了细致讲解，"踏板先踩下去，使泛音出来，第一个和弦每个音都要听得见，但高音C要突出些，高音要有旋律线条，包含着痛苦和哀求的感情。踏板要把和弦与后面的旋律分清，但也不要决然断开。sf在p的力度范围内，它只是一个支点，不需要太响。和弦的高音要出来，第三拍后半拍降A音要柔和地放下去。"在技术细节处理与音乐情绪表达有机融合的教学过程中，克拉芙琴柯还归纳总结了一些普遍存在的共性问题，如"要弹得有表情，可用下列三种方法：（1）声音的质量——声音的美，不管时代、民族、作家、风格，都要做到；（2）力度：要看不同的时代、作曲家和作品来决定，通过连线、起伏等做出力度变化；

① 刁蓓华：《永远怀念克拉芙琴柯》，载《钢琴艺术》，2003（5），56页。

（3）通过速度的快慢即自由速度使音乐语言生动"①。这些概括性的总结着眼点始终落脚在音乐作品情感情绪的表达上，一定程度上体现了俄罗斯钢琴学派注重音乐体验的艺术主张。

克拉芙琴柯还注重在教授俄罗斯钢琴音乐的过程中，带入对俄罗斯民族音乐以及俄罗斯钢琴学派基本特征的解读，"第一，俄罗斯钢琴音乐和俄罗斯民歌有着密切的联系；第二，俄罗斯民歌非常富有歌唱性、声乐性，因此俄罗斯钢琴音乐作品的歌唱性很强，宛如人声的歌曲。钢琴这个乐器也不再被认为是个打击的乐器，而成为富有歌唱性的乐器；第三，钢琴音乐作品富有民主性和通俗性，为广大群众所理解，而不是只为少数们专家的欣赏物。"她在教授俄罗斯作曲家米哈伊尔·伊万诺维奇·格林卡的作品时谈道，格林卡的作品"歌调性很强，既朴素又易于理解，和俄罗斯民歌很相似"。克拉芙琴柯指出，格林卡在"如歌剧《伊凡·苏萨宁》及《露斯兰与柳德米拉》中的歌曲和变奏曲《在山谷中》的各个变奏"中，"不但发展了钢琴的弹琴技术，同时还保持了民歌曲调特有的色彩"。因此，在弹奏格林卡的作品时，表现歌唱性和声乐性是重点和难点。对于如何使钢琴音乐接近人声，克拉芙琴柯从几个方面做了解说："首先要尽量作好连奏（legato），即用手的重量弹奏，手的重量由一个手指转入另一个手指。音与音之间没有间隙，旋律像一个音进入另一音似的，这种弹奏法使钢琴不再像个打击乐器。"另外，"要把分句作出，如歌唱家的换气……还要注意人声的歌唱是最有表情的，要模仿人声，就要非常富有表情、真挚、亲切地弹奏。"②

克拉芙琴柯、塔图良、谢洛夫这三位苏联钢琴专家，他们的钢琴教学有着俄罗斯钢琴学派的某些共性特点。他们用示范演奏、带唱的演奏表情提示来激发学生的音乐感觉，使学生的演奏更加生动。他们将重量弹奏法的基本主张贯穿在演奏教学之中，在一定程度上改变了学生们手腕、手肘、手臂乃

① 刁蓓华、陈慧甦、招翠馨、赵屏国等译：《讲课记录 上 塔·彼·克拉芙琴柯》，50—51页。

② 刁蓓华、陈慧甦、招翠馨、赵屏国等译：《讲课记录 下 塔·彼·克拉芙琴柯》，2—3页。

至肩膀等部位存在的紧张僵持状态，并提升了学生们的音乐感觉。他们带来了苏联钢琴教材和众多俄罗斯钢琴曲目，为提高学生的音乐表现力提供了极好的素材。他们将鲜明的民族性和高度的专业性注入中国钢琴教学实践之中，通过系统的基础练习及歌唱性训练，中国钢琴学生的专业技巧、歌唱性表现力都得到了明显提升。

苏联专家的到来还开启了钢琴理论著作译介和中国钢琴教学研究的先河。在20世纪50年代至60年代初这一时期，一些苏联的钢琴理论著作被译介到中国，包括《钢琴教学论集》（尼古拉耶夫主编，上海：新音乐出版社，中央音乐学院华东分院编译室译，1954），《肖邦的创作》（索洛甫磋夫，上海，音乐出版社，1960），《论钢琴表演艺术——一个教师的随笔》（涅高兹，上海，音乐出版社，汪启璋、吴佩华译，1963）等。这些译著为中国钢琴教育带来了新的教育观念，在一定程度上激发了中国钢琴演奏和教学研究的活力。

短时间内外来理论的快速涌入也使得中国钢琴教师在理解和接受上产生了某些偏差。比如将视线转移到对乐曲音乐感觉的培养上来，反对弹奏练习曲，认为演奏乐曲就能够实现技术的积累。事实上，练习曲的产生是为了有针对性地、系统地提升学生的特定技术能力，这种专题训练效果是一般乐曲弹奏难以达成的。还有前文提到的对重量弹奏法的误解，以及由此带来的对指尖感觉训练的忽视，这些对外来理论理解上产生的偏差，主要由于当时中国钢琴界在钢琴演奏和教学的理论研究方面还相当薄弱，大多数教师局限于从个人经验的层面吸收外来教学方法，在教学实践中积累经验，很少有人将其提升到理论层面，用文字进行提炼整理并在同行中交流探讨。据统计，这一时期发表的专门探讨钢琴教学方法的理论文章有：洪士銈的《对德国钢琴专家弗朗兹·格朗尔教授讲学的一些体会》（《人民音乐》1955.7）；《关于自修钢琴的几个问题》（《人民音乐》1956.9）；刚毅的《钢琴上两手不平衡的节奏怎样弹》（《人民音乐》1958.10）；《评"成年人钢琴初步教程"》（《人民音乐》1959.3）；中央音乐学院钢琴系青年教师及学生小组集体讨论形成的《钢琴教学怎样多快好省？》（《音乐研究》1958.6）；上海音乐学院钢琴系教研组的《关于钢琴基本技术训练的几点体会》（《人民音乐》1962.10）；易开基的

《提高钢琴表演艺术的我见》（《人民音乐》1962.11）。从中华人民共和国成立之后的17年间，只有寥寥数篇与钢琴教学相关的研究文章，这体现了当时钢琴教学专业理论研究的贫瘠状况。

苏联钢琴专家的到来不仅为中国钢琴教育领域带来了一整套苏联教学模式，而且让中国钢琴学人们看到，钢琴教学和演奏质量的提升并不是单一存在的孤立现象，它有赖于扎实的专业教育理论研究作为基础，这样才能为优秀钢琴教育家、演奏家的诞生提供充沛的精神动力。可以说，他们的到来为此后中国钢琴教育思想的积淀以及钢琴教育水平的提升奠定了良好的基础。

苏联专家们在新中国成立初期给予中国钢琴界的支持无疑是卓有成效的。殷承宗、顾圣婴、刘诗昆、鲍蕙荞、李名强等学生在他们的悉心调教下，在国际比赛上屡获奖项，一批优秀中国钢琴家走向世界琴坛，彰显了苏联专家的钢琴教学已初见成效，对新中国的钢琴教育事业起到了重要的奠基和推动作用。时至今日，我国钢琴教学在教学进度、教学大纲等方面仍然延续那一时期在苏联专家帮助下确立的某些原则，虽然有学者曾经对我国音乐教育中的苏联模式进行过反思，但它的历史价值和现实意义仍然无法抹杀。当代钢琴教育研究者应对当时的教学思想、教育历程做更多细致的挖掘和分析，从以史鉴今的角度总结可供后世学习、继承的有益经验。

（二）本土钢琴教育新秀的涌现与思想贡献

这一时期虽然中国钢琴教学专业理论研究成果为数不多，但一种较为活跃的思想氛围正逐步形成。如洪士銈对德国专家提出的"强调作品内容的深刻性"、摒弃沉迷于技巧的艺术风气深表赞同[①]；李瑞星在跟随塔图良学习的过程中认识到，"任何离开音乐内容的枯燥无味的长期机械训练是没有什么意义的，我们不可能撇开了艺术问题而单独解决技术问题。"[②]1958年起响应国家号

① 洪士銈：《对德国钢琴专家弗朗兹·格朗尔教授讲学的一些体会》，载《人民音乐》，1955（7），26页。

② 李瑞星：《向苏联钢琴专家塔吐良同志学习的一些体会》，载《人民音乐》，1957（11），21页。

召发起的钢琴教育大讨论期间也涌现出一些真知灼见。中央音乐学院钢琴系青年教师及学生小组在《钢琴教学怎样多快好省？》(《人民音乐》1962.10)的主题讨论中谈道："在打破技术脱离内容的纯技术观点的同时，必须建立以艺术教育与技术教育相结合，加强艺术表现方面的训练，以达到学者的审美能力与创造能力相结合，加强乐曲文献方面的训练以达到学者的音乐表现能力及高度技术发展相结合的教学体系。"上海音乐学院钢琴系教研组在《关于钢琴基本技术训练的几点体会》(《人民音乐》1962.10)的讨论中提出当时钢琴教学中存在的问题，"譬如错误地强调直接从乐曲中学会技术，并且片面追求弹奏乐曲的艰难程度等，而对于基本练习、练习曲和复调曲的弹奏则缺乏应有的重视。"这一时期钢琴教育领域的某些观点虽然并不一致，甚至彼此矛盾，但却体现了一种相对活跃的思想氛围。在这样的教育氛围中，本土钢琴教育家纷纷涌现，并以自己的钢琴教学实践经验为中国钢琴教育思想的积淀贡献力量。

1.李翠贞：融合俄罗斯学派与欧洲解剖生理学派之精髓

李翠贞1910年出生于上海，自幼学琴并痴迷不已。8岁时跟随一位白俄罗斯老师学习钢琴演奏，高中毕业后经这位老师推荐报考了上海国立音乐专科学校钢琴系，据李翠贞的学生回忆，"查哈罗夫亲自主持李翠贞先生的考试，无论点选贝多芬奏鸣曲哪一首，哪一章，李先生都能自如演奏，令人惊叹，被查哈罗夫收为门生。"进入"国立音专"学习后，李翠贞仅用了一个学期就得到了钢琴系毕业所需的所有学分，她的毕业音乐会查哈罗夫更是给出了史无前例的100分的满分成绩。可见她所具有的高超的技术水平，这与她此前十余年俄罗斯钢琴学派演奏学习不无关系。1934年，李翠贞赴伦敦英国皇家音乐学院主修钢琴。1940年，李翠贞回国之后，先后执教于重庆国立音乐学院、上海国立音乐专科学校钢琴系，培养了一批优秀的音乐人才，直至1966年去世。

李翠贞身后没有留下任何与钢琴教学有关的文字资料，但可通过她的学生们的口述回忆来窥见她教学过程中的生动片段。她的学生巢志珏等人的集

体讨论文章谈道："李翠贞先生的教学给我们最深刻的感受是李先生教会了我们懂得了'什么是音乐'，启发我们掌握音乐，热爱音乐。"李翠贞虽然不是一位音乐理论家，但是她"将活的音乐效果，表现音乐效果的音乐语言，具体的说是钢琴的音乐语言、语汇知识"传授给学生，让学生掌握"在钢琴上表达感情、情绪，描绘意境，音乐形象，表现音乐内容的语言手段"[1]。

李翠贞对音乐的要求始终贯穿在她的教学过程中，首先就体现在她对节奏和节拍的理解上。李翠贞的学生涂碧娜曾经谈起李老师的一句常用语，"尺寸不对！"并说，"她总是在我们的谱子上画上一些她的特定符号，哪里该快些，哪里该慢些，速度上借了要还等等"。李翠贞所说的"尺寸"主要是指音乐处理的分寸、松紧安排，是一种不同于节拍的节奏感，它代表了音乐自身的逻辑。涂碧娜继而回忆起她与一位在京剧样板戏乐队工作过的老师的对话，提起"尺寸不对"，这位老师惊讶地说，"你怎么也懂得'尺寸不对'这个词的？这是京戏的行话。"[2]可见，从音乐自身的逻辑来讲，中西方音乐是有共通性的。而李翠贞所说的"尺寸不对"主要代表了她对音乐节奏与节拍的理解。

诚然，很多音乐家都曾经谈到过音乐的节奏、节拍之间的关系，俄罗斯钢琴家涅高兹就曾在他的著作《论钢琴表演艺术》中谈道："节奏和节拍最为吻合（但永远不会彻底地吻合）的情况发生在进行曲中，因为士兵们的步伐最接近节拍（同样的时间单位）的机械而准确的敲击。一个健康人的脉搏是跳得很均匀的，但是由于心情上的感受或生理上的影响，脉搏会加速或者减慢""'健康的'节奏的要求之一是：加速和减慢的总和——亦即作品中节奏变化的总和必须等于一个常数，节奏的平均数也必须是一个常数并且和基本的节拍时值相等"[3]。先期师从两位俄罗斯钢琴家的李翠贞，对节奏、节拍的理解与此既有相似之处，又有着自己的解读，"从我们的学习过程中，我们体会李先生强调节拍是有规则的强弱音弹奏，是稳定均匀的时值进行，而节奏是

① 巢志珏：《李翠贞的钢琴教学》，载《音乐艺术》，1990（7），68—69页。

② 朱雅芬，巢志珏，盛一奇编著：《李翠贞纪念文集》，台北，乐韵出版社，2010，91—92页。

③ 亨利·涅高兹著：《论钢琴表演艺术》，台北，乐韵出版社，1985，37—38页。

以节拍为依据，将音符的疏密、止行组合构成音乐的抑、扬、缓、急。更具体地说，李先生要求首先将节拍数清，然后按照音乐的性格，以恰当的音乐语调来表达，这就是李先生要求我们掌握的'节奏'，换言之，也就是掌握住准确的音乐感。"

李翠贞将自己对这种"准确的音乐感"的讲授融入作品当中。她的学生回忆起先生对于贝多芬《三十二变奏曲》中第十八变奏的讲授，"八分音符的和弦和一串旋律小音阶的快速上行。若仅是声音干净，拍子很准地弹奏，李先生同样也不会满意，一定会批评说：'节拍对的，节奏不对！'这里问题的关键也在于是干巴巴地弹奏，还是有血有肉地，富于情感地弹奏。"这种情感的表达往往是通过一系列钢琴技术语汇实现的，"李先生要求干净的手指配以灵活的手腕，加上手臂力量随音阶上行而推进，在和弦低声部的衬托下，逐渐加进踏瓣，才能使演奏富有气质性，才能得到李先生满意的评价。"可见，李翠贞所说的"节奏"和"准确的音乐感"是对富有生命力的音乐风格、音乐情绪、音乐语汇的悉心感知，而非对节拍的刻板复制。李翠贞对节奏、节拍相互关系的理解同样体现在她对自由速度（rubato）的讲授上。在她看来，"自由速度"并不是毫无依据的自由弹奏，她曾经用"树枝与树根"对其做以譬喻，"当一棵树被微风吹动时，树身树枝的摆动是很小的，当刮大风时，树身树枝的摆动就很大，所以树身树枝的摆动可以有一个幅度，但树根是不能移动的，就如rubato可以有不同的程度，不同的幅度，但有一个限定的范围。"不脱离节拍的节奏，正如离不开树根的树枝，使生命的律动像脉搏一样随着人生的四季而嬗变，而绵延不绝。

贝多芬《三十二变奏曲》中第十八变奏

关于自由速度（rubato），李翠贞还给出过很有哲理的解读，"什么都要有借有还，某一处的速度放慢了，另一处一定要加快些。"[1]涅高兹在他的著作中也曾经谈道："当遇到需要用散板（rubato）弹奏的地方，我时常不得不对学生们说：意大利文rubare就是盗窃的意思，如果你占用了时间而不是很快地把它归还的话，那你就成了小偷；如果你先加快速度，那么后面你就应该减慢速度。"[2]这些具有相近艺术主旨的表达，体现了李翠贞钢琴教学思想与俄罗斯钢琴学派紧密的精神关联，也体现了这一时期中国钢琴教学对音乐表现力的重视。

李翠贞虽然是一位钢琴家，但她通晓多种艺术样式，她会拉小提琴，会唱女高音，还画得一手好画，这些都使她具备敏锐的艺术观察力，经由多种艺术样式的学习深谙艺术哲学的基本规律，并时常用譬喻的方式将自己的个人体悟融入钢琴教学之中。比如她对旋律线条有着极为细致的要求，在讲解中低声部旋律线条的时候，她要求学生单独弹奏左手声部，并演唱高声部旋律，低声部的旋律线条虽然也有自己的起伏变化，但一定是作为配合高声部旋律的一种存在。如肖邦《第二首诙谐曲》第一段第二主题，右手歌唱性旋律声部在细微的rubato处理过程中起伏，左手六个音的伴奏音型中每一个低音也随之在进行中体现着自己的倾向性，李翠贞要求演奏者不仅仅是将伴奏音型清晰地弹奏出来，而且左手每个低音的浮动都要随着右手旋律声部的进行而控制速度。因而对陪衬性的左手声部有着一定的弹奏要求，需要在单独练习的过程中实现自如弹奏并对旋律声部起到有效的衬托作用。对此，李翠贞曾经用彩色水墨画中红花和绿叶之间的关系做喻，来分析其中蕴含的艺术哲思，"红花若没有绿叶相扶，这幅画就不那么完整和谐了，画家在每片绿叶上所画的叶脉是那么清晰可辨，而且各片叶子各不相同。"[3]

[1] 巢志珏：《李翠贞的钢琴教学》，载《音乐艺术》，1990（7），69—70页。

[2] 亨利·涅高兹：《论钢琴表演艺术》，台北，乐韵出版社，1985，38页。

[3] 巢志珏：《李翠贞的钢琴教学》，载《音乐艺术》，1990（7），71页。

第二章 中国钢琴教育思想发展的探索阶段（新中国成立后至"文化大革命"前）

肖邦《第二首诙谐曲》第一段第二主题

李翠贞对音乐的要求还体现在对原谱的忠实解读。据李翠贞的学生回忆，"李先生在教课中，引导学生涉足钢琴音乐的阶梯时，是极其严格，一丝不苟的。任何一个音符，一个记号，一点细节都是不会随便放过的。"她总是不失时机地提示学生，"只要把乐谱上所有的音符、记号都弹出来，音乐就在里面了。"[1]事实上，李翠贞通常要求学生们脱离钢琴去细致解读分析曲谱，提示他们留意谱子上的要求，进而准确地表现作曲家的创作意图。"每次上课，李先生总是早就在琴上放好了乐谱，一面看一面听，捕捉着你在读谱中的任何疏漏"。但这并不意味着李翠贞对演奏乐谱的要求是对音符做逐个毫无感情地机械弹奏，她总是着意去分析乐谱中每个记号的内涵。如"她经常是在长音上以一个特有的记号'⌒'，让我体会对各种节奏型作音乐性的处理"[2]。再如，当曲子中的某一段落需要反复时，她会要求学生对乐句做细致的变化处理。对此，李翠贞曾做过如此的譬喻，"你们仔细观察一棵树的每一片树叶，没有一片是相同的，但是柳树叶和杨树叶又是截然不同的形状。"她还曾教导她的学生，"肖邦的音乐没有一句废话，只只音符都少不了。"可见，李翠贞乃是了然了艺术和万物的规律，并将它们触类旁通地运于洞察音乐的奥秘。在她看来，作曲家对某一乐段的重复必然有其特别的用意，对重复乐段做变化处理也是符合乐曲本义和艺术规律的。因此，她要求学生对每一个作品做充分研究，发挥自己的感性判断能力，凭借仔细阅谱来领悟作曲家的创作意图，

① 巢志珏：《李翠贞的钢琴教学》，载《音乐艺术》，1990（7），69—71页。
② 朱雅芬，巢志珏，盛一奇编著：载《李翠贞纪念文集》，台北，乐韵出版社，2010，115页。

并通过钢琴乐器对其做充分表达。

李翠贞对音乐的要求还体现在对听觉的强调，以及在教学过程中对演奏者听觉感受力的不断雕琢。她善于从听觉艺术接受者的角度，即音乐效果的角度去辨别音乐的美。她经常在家中客厅为学生上课，学生们忆起她说得较多的一句话是，"把你的耳朵拎到门角落里去听！"①这正是提示学生从听者的角度去感受自己弹出的乐音，帮助学生培养一种把弹奏主体和倾听者的听觉感受相互结合的能力，提高自己的听觉辨别力。这是一种十分漫长的能力发展过程，"她对每个音的声音要求，几乎是对你的耳朵极其'苛刻地锤磨'：声音'早出来不行，晚出来不行；重了不行，轻了也不行'。""我没有听见"是她的一句惯常表达，暗示学生在弹奏中有尚未表现出来的音乐。李翠贞用自己敏锐的听觉感受力和极高的音乐标准，去引导学生对听觉做精益求精的探索和琢磨，"一旦你磨得迷糊了，李先生的示范，即刻如拨云见日般地使你耳聪目明，美妙的声音清晰地回荡在耳际，永留在了脑海中。"②这是一种十分高妙的引导学生自主探索的教学方法，高妙之处在于不做填鸭式的灌输，而是让学生在探索、困惑、游移间从先生的示范中自己寻找解惑的艺术密码。

除此之外，李翠贞始终从演奏技术出发探索钢琴音乐表达的恰适方法。在音乐演奏领域，"放松"似乎已经成为了一个普适性的要求，但它也是一门内容深广的学问，需要演奏家做毕生的探索。俄罗斯音乐教育家齐平就曾在《音乐演奏艺术——理论与实践》这本书中谈到"松弛的弹奏"这一问题，"国际一流演奏大师能在舞台上屡屡获得成功，因为他们懂得如何避免紧张的道理……他们善于控制和调整自身肌肉组织的运动幅度，其目的就是为了消除演奏过程中多余的肌肉紧张现象，以便使自己的手感到轻松。"李翠贞的学生周勤龄回忆起自己20世纪50年代初刚刚投考上海音乐学院时由于肢体动作生硬而陷入的窘境。周勤龄形容自己那时"会'敲'一点钢琴"，于是在考试

① 巢志珏：《李翠贞的钢琴教学》，载《音乐艺术》，1990（7），72页。

② 朱雅芬，巢志珏，盛一奇编著：《李翠贞纪念文集》，台北，乐韵出版社，2010，113页。

时"拼了命地把贝多芬《悲怆奏鸣曲》第一乐章弹了下来，胳膊差一点要弹断了，有幸的是李先生收了我作为她的学生"[1]。之后，她便跟着李先生进入到踏踏实实的放松训练中。

"放松"是需要科学的理论和方法来支撑的。前文谈到，李翠贞自幼便接受俄罗斯钢琴教学思想的熏陶，之后又赴英国皇家音乐学院进修钢琴，因此，她的钢琴演奏教学思想深受这两大西方钢琴学派的影响，更为深刻的应属欧洲一派。她的学生林蔼玲曾经谈起李翠贞回到上海音乐学院执教后所做的学术报告，"她回来后，将在外面得到的资料，结合她自己的教学经验，不但在教学上更有理论根据，还在钢琴系做过学术报告。我印象特别深的，是她从人体骨骼的结构出发，讲解如何在弹奏时合理运用全身各个关节的配合，使演奏达到最好的效果，并避免肌肉和关节受伤。"[2]这里提及的学术报告正是1962年李翠贞《有关钢琴技术的原则问题》系列报告第一讲，介绍钢琴演奏和人体生理构造之间的关系，这也正是她在英国留学期间接触到的钢琴演奏解剖生理学派的思想主张。这一学派的代表人物德国钢琴家路德维希·德培运用解剖生理学知识对传统技法进行了变革，而后，他的学生德国钢琴家伊丽莎白·卡兰德（Elisabeth Caland），在专修了生物学之后，出版了著作《路德维希·德培的钢琴演奏艺术》，从人体生理结构出发使这一学派的理论更加系统化、科学化，后经英国钢琴教育家马泰伊等人不断发掘，将其进一步运用于钢琴教学中。

李翠贞的学生朱雅芬谈到她随李先生学琴的往事，"我虽从小弹琴，但只有到了李先生那里，才真正知道应怎样弹琴。记得我从小学的是把钱币放在手腕上不许掉下的那种弹法，而李先生教我们要放松，使力量畅通地通过肩、臂、腕送到指尖。这种弹法使我的手腕和手臂得到了解放，这在当时50年代初期老的弹奏方法仍很有影响的情况下，是一种全新的启示，好像是打开了

[1] 朱雅芬，巢志珏，盛一奇编著：《李翠贞纪念文集》，台北，乐韵出版社，2010，80页。

[2] 朱雅芬，巢志珏，盛一奇编著：《李翠贞纪念文集》，台北，乐韵出版社，2010，74—75页。

一扇大门，把我们引到一个新的天地。"这与钢琴演奏解剖生理学派所倡导的手腕、前臂、肘部、大臂和肩部协同动作的观点不谋而合。而在这个有机整体当中，肘部是重心，就如德培所说"肘部应该像铅一样"。因此，需要配合低琴凳来凸显手部的重心，同时保持肩背部肌肉的有机协同作用。从图片中李翠贞与谭抒真合作演出的照片可看出，她的肘部略低于琴键，琴凳较低，类似于德培所倡导的演奏肢体状态。[①]

李翠贞与谭抒真演出照片

　　钢琴演奏解剖生理学派对李翠贞的影响还体现在她对"前臂旋转理论"（Forearm-rotation）的继承和发展。她擅长用日常生活中的动作帮助学生做技术练习，以寻找松弛的演奏状态。李翠贞的学生多次提及她的手腕训练

————————————

① 孙韵：《西方钢琴学派对上海音乐学院钢琴教学的影响（二）》，载《钢琴艺术》，2020（11），29页。

法，"对于手腕，她让你手握门把旋转，体会腕部和前臂的灵活转动"[1]。这与"前臂旋转"产生的手腕运动效果有异曲同工之妙。"前臂旋转理论"是钢琴演奏解剖生理学派的后继学者马泰伊在德培提出的各部位协同作用理论的基础上发展起来的，要领包括："1.前臂放松，在手的大指和小指两侧自由摇动；2.前臂向左右两侧的方向自由旋转；3.'不可见的前臂旋转'，即肢体内部的肌肉协同，大幅度动作后则成为'可见的前臂旋转'。"[2]这无疑体现了李翠贞对钢琴演奏解剖生理学派技术理论的创造性发展，以及她对松弛演奏状态的追求和探索。

但李翠贞所追求的松弛状态乃是与以音乐效果为指向的技术控制相辅相成的。在教授肖邦《降D大调夜曲》（Op.27，No.2）时，她提示学生在脑海中勾勒芭蕾舞演员腾空跳起又轻盈落地的优美身姿，在寻找夜曲优美而深沉的听觉意境过程中，放松手臂但始终保持力量不下沉。当李翠贞发现学生在演奏中存在节奏不稳等问题时，也并不是让学生跟着节拍机机械练习，她会从肢体的技术控制角度出发去引导学生发现音乐表现背后的技术性问题，"她要求我们一定要明白弹琴的手指使用哪一部分的力量……她再三要求我们不能追求一种过强的音量，不能用手臂的力气去帮忙，从而造成手指肌肉的紧张，这样就无法控制弹奏速度的快慢，因而影响了节奏。"为了让学生们领悟演奏中的"用力"这一根本问题，李翠贞做了深入浅出的譬喻，"钢琴的键盘是很轻的，一个两岁的baby（婴儿），都能轻轻地把键盘按下去发出声音，而你们总是把键盘想得很重，总是用过度的力去弹奏，这是很错误的。"李翠贞希望学生明白演奏中"四两拨千斤"的道理，尽量消耗最少的力量来获得最佳的听觉效果，避免"无用功"对音乐带来的影响，可谓切中了艺术与技术间相互关系的又一根本问题。

李翠贞的钢琴教学理论融合了俄罗斯钢琴学派和欧洲解剖生理学派的精髓，对学生进行音乐与演奏技法方面的多元训练。她的学生巢志珏对此做过

[1]　朱雅芬，巢志珏，盛一奇编著：《李翠贞纪念文集》，台北，乐韵出版社，2010，118页。

[2]　Tobias Matthay, *The First Principles of Pianoforte Playing*.

精辟的概括，"回顾跟随李先生的五年，是将'耳朵练敏锐了，看谱练仔细了，脑袋练灵活了，手臂练活络了，心境练敏感了'。"[①]"耳朵""眼睛""脑袋""手臂""心境"这五个方面的训练相互交织、彼此联系。作为较早一批接受现代钢琴艺术教育的中国钢琴家，李翠贞悉心总结艺术教育的规律并将其融入音乐艺术的教授之中，以科学的理论和方法改变中国钢琴演奏中存在的某些顽疾，用自己的毕生所学为中国培养了第二代钢琴教师的中坚力量，功不可没。

2.李嘉禄：创造性发展西方钢琴教学思想

李嘉禄1919年出生于福建同安县，父亲是一位传教士，母亲喜欢唱歌，会弹风琴。李嘉禄自幼就读教会学校，打下了较好的外语基础，并在母亲的影响下学习演奏风琴，具备了一定的音乐基础。到初中时，他开始正式学习钢琴，直至中学毕业，考入福建协和大学外语系，这所学校设有钢琴选修课，教师是毕业于美国奥柏林音乐学院的福路（A.Furout）。一场音乐会上，福路演奏的穆索尔斯基的《图画展览会》给李嘉禄留下了深刻的印象，旋即跟随福路学习钢琴演奏。福路师从英国钢琴教育家马泰伊（Matthay），深受其"重量与肌肉协同"理论的影响，强调通过手指触键来控制音色和音量产生微妙的变化，手以前臂为轴线在小指与拇指间回旋等。正是这段独特的学习经历改变了李嘉禄此后音乐道路的走向。

在福建协和大学学琴的这段经历还伴随着很多有意义的波折。其间李嘉禄面临了父亲病故、母亲卧病在床的家庭变故，家中弟弟妹妹众多，他只得勤工俭学，靠在校外教授小学及钢琴课程完成在福建协和大学的学业。频繁往返于校内外的李嘉禄却慢慢地被山中鸟类的鸣叫声所吸引，以至于后来干脆转入生物系。1942年，李嘉禄将生物学知识与音乐思维、听音记谱结合起来，写出了音乐学和生物学相结合的跨学科论文《邵武常见鸟类的鸣声》，研

① 朱雅芬，巢志珏，盛一奇编著：《李翠贞纪念文集》，台北，乐韵出版社，2010，111—113页。

究福建邵武地区鸟儿的鸣叫特点，取得了福建协和大学理学士学位。从这篇
"奇异"的学位论文可以窥见李嘉禄一颗博闻强识、敏而好思的心灵，这种敏
锐的洞察力和充沛的创造力值得今日的音乐人思考，任何学科的学习都不应
是一条单一的路径。

在完成大学学业的同时，由于李嘉禄练琴刻苦，又能在每学期准备一套
开办音乐会的独奏曲目完成演出，所以得以留校成为福路的助教。1947年年
底，在福路的推荐下，李嘉禄前往美国内布拉斯加州立大学研究院主修钢琴，
曾师从欧洲著名钢琴家曼海米尔（F.Man heirmer），最终获得音乐硕士学
位，并因成绩优异获得全美音乐荣誉协会奖章"金钥匙"（Beta Chapter of
the National Honor Pi Kappa Lambda）一枚。毕业后李嘉禄回国任教，
在上海音乐学院执教近30年，培养了一大批优秀学生。

福路和曼海米尔都曾师从英国钢琴教育家马泰伊，作为福路和曼海米尔
的得意门生，李嘉禄在钢琴演奏和教学方面也继承了马泰伊的思想。前文提
到，马泰伊继承并发展了德培"重量学派"的理论，在平衡"手指学派"与
"重量学派"的基础上，提出了两种基本触键方法——重量触键和力量触键。
重量触键（weight-touch）是一种不施加外力的"置放"（resting），它与力
量触键的共同之处在于都包含了手指、手腕、手臂三个用力部位，而且这些
部位往往需要协同作用。同时，马泰伊还对不同触键方法对音色的影响做了
具体分析，如手指触键（finger-touch）中手指灵活性最强，但产生的音色
对比最小；手腕触键（wrist-touch）中手指灵活性最弱，产生的音色对比
较大；手臂触键（arm-touch）中手指灵活性最弱，产生的音色对比却是最
大的[①]。

李嘉禄在《钢琴表演艺术》一书中着重谈了触键的重要性，作为一种声
音艺术，钢琴演奏要给听众带来生动的听觉体验，就要在触键上下功夫。李
嘉禄将钢琴触键产生的音色、音量的变化与诗歌朗诵中抑扬顿挫的音律起伏

① 孙韵：《西方钢琴学派对上海音乐学院钢琴教学的影响（一）》，载《钢琴艺术》，
2020（10），26—27页。

肖邦《降b小调序曲》（作品第28号第十六首）

相比拟，认为这样"能恰如其分地抒发和传递各种不同的思想感情，同时还可以起到文字所无法描述，但又令人回味无穷的效果来"[1]。李嘉禄进而专章阐述了基本触键方法以及触键与音色之间的关系。他将触键的用力点分为四个部位，"用手指主动触键；由腕部主动通过手指触键；由下臂主动通过手指触键；由整个臂部主动通过手指触键。"这与马泰伊提出的手指、手腕、手臂三个用力部位协同作用的观点相互应和。李嘉禄进而提出，不同部位的用力状态和用力程度会对音色和音量产生直接的影响，"当腕部保持不动的状态，指尖触键，会弹出美妙的歌唱性旋律，而多用一些重量通过腕部到指尖，就能弹出深厚音色的歌唱性音调；放松下垂的肩部，通过腕部把力量传送到指尖，就能弹出清晰、类似银铃般的音响效果来。整个臂部用力，通过腕部的动作，将重量传送到键底，就会弹出狂风暴雨般的效果。"在李嘉禄看来，腕部动作

① 李嘉禄：《钢琴表演艺术》，北京，人民音乐出版社，1993，8页。

是改变乐音音色、音量的关键。在乐谱上，李嘉禄用符号"↑"（up touch）代表腕部向上，用符号"↓"（down touch）代表腕部向下等，来帮助演奏者感受和记忆如何通过腕部动作来促进手指触键。在肖邦《降 b 小调序曲》（作品第 28 号第十六首）中，李嘉禄谈道："第二次主题在很强（ff）力度反复处，弹奏时要求弹出具有强烈风暴般的音乐效果。左手的大跳超越两个八度，在技术上很自然就构成腕部的'下'和'上'两个很明确的动作，而第一个腕部向上的动作，处在节拍的强音位置上。如果在弹奏时腕部向下弹的动作力度最大，那就错了，力度最大的是第一次向上的腕部动作，它必须结合整个臂部的重量将力量传递到钢琴的键底。而第二次的腕部向上动作只是飘拂而过。"①通过这样的处理，弹奏这段乐曲的节奏和力度得到了严格而准确的安排，其音乐节奏显得十分强烈，配合右手单音起伏的音乐线条，最终获得狂风怒吼般的音乐效果。

此外，除了"腕部向上""腕部向下"等技术动作的符号化之外，李嘉禄还着重将"腕部左右转动"这一技术动作在乐谱上做符号化标示。这种手腕旋转的动作正是对马泰伊"前臂旋转理论"（Forearm-rotation）的继承和发展，如前所述，"前臂旋转理论"是在德培"肌肉协同理论"的基础上发展而来的，其动作要领主要集中在前臂的放松、一定范围内的自由摇动和自由旋转，及其与肌肉的协同关系，可见腕部转动与前臂旋转之间具有一定的理论关联。

李嘉禄的学生黄登辉回忆起恩师时还曾提及，"李先生教我们要在键盘上歌唱，要获得好的声音，就要有像歌唱家那样的良好气息，而我们的气息就是手臂，肖邦曾说：'手臂就是我们的肺'。弹琴时手臂要自然放松，掌关节要支撑，使手臂的重量能通畅地抵达指尖，以便获得圆润的歌唱的声音。"可见，李嘉禄对不同触键方法对音色带来的影响有过很多具体的分析，他同时强调手指、手腕、手臂等身体不同部位的协同作用，这些都与马泰伊的教学理念不谋而合。

① 李嘉禄：《钢琴表演艺术》，北京，人民音乐出版社，1993，13—14 页。

肖邦《F大调练习曲》（作品第10号第十八首）

贝多芬《黎明》钢琴奏鸣曲（作品第53号）第三乐章

在触键方面，李嘉禄遵循马泰伊提出的"快速下键""手指在两个音键之间应保留瞬间交叉"等观点，在《钢琴表演艺术》一书中根据琴键下落速度的差异总结了三种基本触键法，即连音（Legato）、非连音（Non Legato）和跳音（Staccato）。其中，关于连音触键法，李嘉禄写到，"弹奏连音时，手指触键的速度较慢，每弹完一个音的同时，手要保持微小的重量在键底，作为弹第二个音的支点，然后把重量转移到第二个音进行触键。在乐谱上用弧线来标明，或直接注明Legato。"他继而又将连音触键法细分为最连音触键法（Legatissimo）和稍连音触键法（Poco Legato），其中最连音触键法的触键速度最慢，手指在两个音键切换的过程中要保持瞬间的交叉。如肖邦《F大调练习曲》（作品第10号第八首）的尾声，要用最连音触键法来处理。稍连音触键法中"手指触键的速度比较快""手指在两音之间没有任何联系"，乐谱上通常标以弧线和稍连音字样（Poco Legato）或仅标注稍连音字样。如贝多芬

第二章 中国钢琴教育思想发展的探索阶段（新中国成立后至"文化大革命"前） | 071

《黎明》钢琴奏鸣曲（作品第53号）第三乐章中也用到了稍连音的触键方法。沿着这样的思路，李嘉禄在著作《钢琴表演艺术》中陆续分析了非连音和跳音的触键技法，并从音色、音量的角度指出，非连音弹奏"可以产生由轻巧、灵活、秀丽、清晰一直到弹性十足、明亮、结实、感情十分激动的音响效果""但是，所有的非连音都有一个最基本的特点，那就是所有的音质都带有颗粒性"[1]。进而给出了与连音弹奏相比，非连音弹奏触键速度较快的原因。李嘉禄关于触键方式的阐述与马泰伊关于触键方式与乐音效果的分析相似[2]，马泰伊认为非连音、跳音的表现可采用第一种形式的"置放"（first form of resting），即从琴键表面往外弹，发出清脆类音色；连音、长音则采用第二种形式的"置放"（second form of resting），即从琴键表面往里弹发出歌唱类音色。

通过上述分析可见，李嘉禄对马泰伊的钢琴触键理论进行了一定的提炼和发展。福路和曼海米尔都曾师从英国钢琴教育家马泰伊，马泰伊的钢琴教育思想对李嘉禄产生了深远影响。黄登辉曾经这样讲述李嘉禄的教学逸事，"直到现在我还记得当年为了让我们看清他肌肉发力的情况，李先生在寒冬腊月脱下大棉袄，只穿件小马甲演奏的情形。"[3]李嘉禄立足于西方经典钢琴演奏理论，结合自身的钢琴教育实践需要，对其进行延伸和发展。这种延伸和发展是在深刻把握了西方钢琴教育思想的基础上展开的，体现了这一时期中国钢琴教育领域具备的与国际钢琴教学法相接轨的专业素养。

李嘉禄不仅善于对西方钢琴教育思想做创造性发展，而且注重对自身教学过程做总结和梳理。即便在"文革"的特殊时期不能进行钢琴教学，他仍然坚持分析琴谱，并回忆自己的教学过程，将它们写成笔记，邮寄给在部队从事文艺工作的两个儿子。1973年学校恢复招收工农兵学员后，基于"从白

① 李嘉禄：《钢琴表演艺术》，北京，人民音乐出版社，1993，23—28页。

② 孙韵：《西方钢琴学派对上海音乐学院钢琴教学的影响（一）》，载《钢琴艺术》，2020（10），27页。

③ 黄登辉：《"没备好课，永远不要跨进教室"——追忆恩师李嘉禄教授》，载《钢琴艺术》，2018（3），20—23页。

丁教起"的办学主张,他又编写了两本《钢琴基本技术练习》。"文革"结束后,1978年学校恢复了择优录取的招生策略,李嘉禄在完成本科、研究生教学任务外,还千方百计挤出时间撰写《钢琴表演艺术》一书。1980年,他随文化部代表团前往波兰参加第十届肖邦国际钢琴比赛,在观摩的过程中,感受到伴奏是当时中国钢琴专业课程设置中的短板,因而萌生了撰写与我国旋律特点相契合的《织体浅说》一书,以便此后开设新的课程。此后,李嘉禄的社会活动逐渐增加,如受聘于上海交通大学担任艺术顾问,代表上海参加全国钢琴制作评比交流会并担任评审委员等。在与全国各地的同行、学生交流的过程中,他又计划将沟通交流中产生的问题整理成书,撰写《钢琴教学问题100例》等。新时期伊始,新想法、新创见层出不穷的李嘉禄由于超负荷工作,被诊断为肺癌晚期。1982年2月19日,他丢下了几部未完成的书稿,憾然辞世。他对西方经典钢琴学派演奏理论的提炼和发展,不仅体现了西方钢琴教育思想对中国的影响,更展现出中国钢琴教育者基于自身教育实践的创新能力和敏锐的自我总结及反思意识,这对艺术实践来说极为宝贵。

3.吴乐懿:对俄罗斯学派和法国学派的发展与总结

吴乐懿,1919年出生于上海,中国著名钢琴教育家。她与李翠贞、李嘉禄、范继森等教师一起,为上海音乐学院钢琴专业的建设奠定了基础。吴乐懿的音乐旅程始于父母对音乐的热爱。她的母亲年少时所在的学校设有钢琴课,但因家境贫寒、无力支付学费,只能辗转求教于同学,而后才有机会跟学校的老师学习钢琴演奏,直至毕业留校成为钢琴教师。她的父亲喜爱唱歌,与母亲结婚时便为其购买了一台钢琴,满足了母亲的新婚愿望。于是吴乐懿从孩提时起,就常常与父母一起在家中弹琴、唱歌。母亲因势利导对她进行了钢琴启蒙,据吴乐懿回忆,"一次午睡醒来后,我在床上躺着,听见窗外街上有人卖唱《孟姜女》,我当时并不知道那是什么曲子,但是记住了。我从床上爬起来坐到琴上,一音不差地找出了整个旋律。"母亲欣喜于吴乐懿对钢琴的兴趣,于是经常教她弹奏平时喜欢唱的歌曲。1928年,吴乐懿在上海参加了"纪念舒伯特逝世一百周年"的音乐比赛,获得了儿童组第二名的成绩,

父母于是决定另请名师为女儿授课。吴乐懿的第二任钢琴老师王瑞娴早期赴美留学，为她打下了较为坚实的手指基础，也使她在年少时便受到了西方音乐教育观念的影响。

吴乐懿读中学时便开始在业余时间为父亲伴奏，为学校的舞蹈、合唱、运动会、节日等重要活动弹钢琴伴奏。这自然是一种很好的锻炼，但随着学业越来越紧张，快要毕业时，父母跟她商议，要她在学业和钢琴之间作出选择，"我自己也很着急，但又舍不得放弃学琴的机会，进退两难。"在一位同学的建议下，吴乐懿决定报考"国立音专"。但父亲给出了若干条件才同意她报考，包括"要考音专就必须考取，否则不能回原学校念（就是说，如考不取我就没书念了）""一定要在系主任查哈罗夫班上学琴"。这给吴乐懿出了个难题，查哈罗夫是萧友梅先生特聘到国立音专担任钢琴系主任的，很多人希望进入音乐院跟他学琴，且在考试前就已经开始跟随他学习。吴乐懿从未见过查哈罗夫，只能抱着碰运气的想法在一位谙熟考试规则的同学的帮助下兀自练琴。考试当天，萧友梅、查哈罗夫、黄自和全体钢琴老师均到场，吴乐懿演奏结束时，"查哈罗夫说了句：Hard Work！"[1]于是，经历了强手如林的入学考试，1935年10月，吴乐懿被国立音专高中班录取，与范继森两人一同成为了查哈罗夫新班中仅有的学生。

在国立音专8年的学习生涯中，查哈罗夫对吴乐懿的影响极其深远，被称为是最得查哈罗夫钢琴艺术精髓的得意门生。1943年查哈罗夫因癌症去世，吴乐懿四处筹措资金为先生修墓，积劳成疾，经过数年修养才得以恢复。抗战胜利后，1948年，她应印尼华侨协会的邀请赴印尼演出，因遭遇交通阻塞，无法返回中国，在当地华侨组织的资助下前往法国深造。在开往法国的渡轮上，吴乐懿每天去休息室练琴，并且于1950年年元旦在船上举办了一场独奏音乐会，结识了很多朋友，在他们的帮助下，吴乐懿一到巴黎便师从伊凡·诺特（Yves Nat），并在1950年底以优异成绩毕业于巴黎音乐院。之后，她又就教于法国著名钢琴家玛格丽特·隆（Marguerite Long），成为她的第

① 吴乐懿：《我的音乐旅程》，载《钢琴艺术》，2009（11），5—6页。

一位中国学生。1954年，在贺绿汀、范继森、李翠贞等众多师友的敦促下，吴乐懿回到上海音乐学院任教，此后担任了上海音乐学院钢琴系主任，在40余年的教学生涯中为我国培养了众多艺术人才。

纵观吴乐懿的艺术生涯，西方钢琴教育理念对她产生了深刻影响，其中，俄罗斯钢琴学派、法国学派对其的影响更为深远，同时，她还根据自身的实践教学需要，对其做了诸多发展和总结。

第一，在手指基础训练方面。吴乐懿在法国留学时的钢琴老师玛格丽特·隆，是20世纪法国传统钢琴学派的代表人物。她不提倡使用手臂的力量，而是强调手指、手腕的技术技巧。在手指的基本功练习方面，玛格丽特·隆认为要保持正确的手形，即灵活的手指与集中的指尖相配合，手指像10把小榔头一样在键盘上自由独立地垂直下键；她尤其强调，手指应独立运动，不需要手臂、肩膀等其他身体部位的带动。法国钢琴学派受到羽管键琴演奏传统的影响，主张演奏时要高抬指，并保持指尖垂直下键，手臂在演奏中保持静止，产生颗粒分明的珍珠般的触键效果。玛格丽特·隆反对重量弹奏法，主张保持手指的灵活和手腕的柔软即可，体现了传统法国钢琴学派的艺术主张。同时，玛格丽特·隆还曾在教学著作《钢琴》（1959，该书译本《钢琴技巧练习》于1982年由上海文艺出版社出版）一书中，提到了一挥而就的快速音阶弹奏，将其作为演奏者进入高级演奏技术阶段最有效的一种练习方法，即"练习时需手腕抬起，落下大指，一口气带动一串音阶。当最后一个音结束于右手第三指，可做出辉煌的效果；若结束于二指，则可做出安静轻盈的效果"[1]。吴乐懿要求学生运用各种调性和力度做变化练习，并将这种练习方法运用于半音阶、琶音的演奏当中。吴乐懿的学生在回忆先生这种一落一串音的快速练习法时，认为这种手指训练法帮助他们获得了技术上的飞跃。可见玛格丽特·隆对吴乐懿的影响。

伊凡·诺特是法国钢琴学派的又一代表。法国钢琴学派曾经于20世纪初

① 孙韵：《西方钢琴学派对上海音乐学院钢琴教学的影响（三）》，载《钢琴艺术》，2020（12），32页。

期分裂为两大派别，一派是传统手指学派，代表人物是玛格丽特·隆；另一派则以诺特等人为代表。后者在传统手指学派强调手指独立的珍珠般触键效果的基础上，发展出手臂、肩部，乃至上半身整体协同的演奏方法。诺特在演奏中所追求的音色不同于法国传统手指学派那种清晰而单薄的效果，而是一种浑厚而铿锵的听觉体验。他擅长运用重量弹奏法，并极有创造性地根据不同音色效果变换触键方式。这两派之争，与肇始于德国的斯图加特"高指学派"和钢琴家德培的论证冲突如出一辙，此两者间前者强调演奏时高指击键和手臂、手腕的固定，后者则秉持"重量和肌肉协同理论"。

受到法国钢琴家的影响，吴乐懿在手指基础训练方面首先极为重视指尖触键，她认为指尖是人类神经末梢中最为敏感的区域，"我们进入一间暗室，首先是凭指尖的触摸来区别室内的被子、钢笔之类物件的大小和质量，而手背、手心和其他部位的敏感就要差多了。"指尖连接着表演者和钢琴乐器，指尖上那极小的一块肉垫要有高度的敏感性，才能预判随后发出的音响的性质，这与玛格丽特·隆对指尖演奏敏感度和独立性的强调相契合。吴乐懿继而谈到了高指和低指问题，她认为高指能够帮助初学者锻炼手指的灵活性，增强手指的独立性，帮助各个手指的机能均匀发展，但这两种方法并不是矛盾和对立的，要根据演奏效果的需要来选择性运用，"有些音，应当先用高指练习，然后用低指弹奏；有些音，一开始就需要低指弹奏，用低指对弹奏歌唱性的抒情旋律较合适；也有些乐句，需要一下子就要用高指弹奏才能使音响清晰而富有弹性。"①事实上，玛格丽特·隆也曾对她秉承的触键技巧做出过适应乐曲表现要求的革新。在其著作《德彪西的钢琴音乐》一书中，玛格丽特·隆就曾提及如何表现德彪西风味的音乐效果，她一改"小榔头"般坚硬的指尖发出的极为清晰的传统音色，转而追求指尖触键时发出朦胧柔和的音色，并以"颤动的玫瑰花根"和"弹到键盘里"的演奏感觉来解读德彪西的音乐语言。有研究者对玛格丽特·隆演奏德彪西作品的技术要领做了如下总结："（1）触键的压力应延续且深；（2）无缝隙的贴键演奏；（3）音与音之间

① 吴乐懿：《钢琴教学中的一些感想》，载《钢琴艺术》，2009（11），13页。

有叠加的瞬间，有混合粘连的感觉；（4）以指肚轻柔触键为主，声音不应有棱角；（5）极弱的效果是一种倾斜的、非直落的、抚摸一般的触键；（6）弹和弦时琴键好像被指尖吸引，贴着手上来，就像贴着一块磁石；（7）各种层次的踏板尝试，找到一种不割裂、多变化，以及音色混合的特定音色效果。"[1]吴乐懿在德彪西作品的弹奏中也秉承了这种特殊的演奏技法和朦胧中见清晰的音乐效果。她对高指与低指问题的辩证认识，与玛格丽特·隆依据作品风格要求所做的触键技巧上的革新相得益彰，体现了法国钢琴学派对她的影响。

对于弹奏时力量支点的位置问题，吴乐懿认为仍然要遵循音乐表达的需要。"譬如弹奏普罗科菲耶夫（S.Prokofiev）钢琴曲中经常出现的强音和弦时，就需要用到掌关节，否则就没有力量；弹奏肖邦的第十三首练习曲（Etude,Op.25,no.1）中的琶音，手腕就要立得起来，能像车轮一样的旋转，如果遇到更强的和弦，肩、腰、甚至全身都要用力。"[2]这种视作品情况变换不同演奏方法、灵活应对的思路与玛格丽特·隆极为相似，同时全身协同作用的技术动作也能够看到诺特所秉持的"重量和肌肉协同理论"的痕迹。吴乐懿的学生杨韵琳还曾谈到吴先生传授给她的丹田用力演奏大和弦的全身协调用力法，"用左腿支撑助力，感觉气从丹田直贯手指尖，大臂带动手指，从一个和弦转移到另一个和弦，用同一股力气，重量转移一气呵成。"[3]这种引入了中国传统文化元素的训练方法，体现了我国钢琴教育者在继承和吸收西方演奏理论的基础上自身独有的理解和创造。

在手部动作方面，吴乐懿的老师查哈罗夫认为，学生的手指应呈自然弯曲状态，同时手腕放松。他将手的造型形象地比喻为"手掌心好像抓住一个鸡蛋那样的"[4]，实际上是在强调手部要用一种有支撑力的且放松的状态进行演

① 孙韵：《西方钢琴学派对上海音乐学院钢琴教学的影响（三）》，载《钢琴艺术》，2020（12），31页。

② 吴乐懿：《钢琴教学中的一些感想》，载《钢琴艺术》，2009（11），13页。

③ 孙韵：《西方钢琴学派对上海音乐学院钢琴教学的影响（三）》，载《钢琴艺术》，2020（12），33页。

④ 卞萌：《中国钢琴文化之形成与发展》，北京，人民音乐出版社，1996，18页。

奏。同时，他的学生李献敏回忆说，"他不解说如何使用手指、手腕以及手的正确姿势，他不坐在我的旁边看我弹，而是一面走来走去，一面听着。有一次他告诉我：'如果你很有音乐感，那么你就是手心朝上倒过来弹也可以。'"[1]可见，查哈罗夫在这方面的教学思路也是非常灵活的，甚至更注重音乐的表现，而非手部技巧。吴乐懿的学生赵小红教授就曾这样回忆："吴先生从来不用某一种特定的方法去要求学生怎样弹奏，而是把作品的音乐感情放在第一位的。"[2]从中可见查哈罗夫对吴乐懿的影响。

第二，关于教师在钢琴教育中的示范和引领作用。对于此，吴乐懿本人留下的文字资料有限，为数不多的几篇着重谈了自己在钢琴教学中的若干感悟，尤其是对于教师教学工作的感想，虽然篇幅不长，却字字珠玑。在《钢琴教学中的一些感想》一文中，吴乐懿开篇即谈到了教师在钢琴教学中的示范和引领作用。她首先从提升教师个人业务水平和艺术修养角度切入，认为"一个钢琴教师，如果脱离了演奏活动，他或她的专业水平及对音乐的判断能力就会退步、下降，以致最后当听到学生并不太好的演奏时，也会感到满意了"。在吴乐懿看来，一个经常参加演奏活动的教师，会不断从演奏实践中获得更加直接的感受和经验，从而敏锐地觉察到学生在演奏中存在的不足，进而指导学生提高演奏水平。

从这个角度出发，在教学计划中，为教师安排大量的练琴时间是非常必要的。很多早已列入教学计划的曲目，虽然教师本人已经十分熟练，但如果不能做到拳不离手，单凭过去的记忆来指导学生，往往难得其要领，容易流于"空虚"的讲解，"尤其是学生在弹奏中遇到难题时，往往不能立即点出问题所在。"即使是教师自身熟悉的曲子都容易流于"空虚"，那些生疏的曲目更是可想而知。所以，吴乐懿认为不断地操练与钻研教学曲目应该是作为一名钢琴教师的终身修养。她还以教学曲目中经常添加进来的中国作曲家创作的新作品为例，"根据我的经验，一定要尽可能地听取到作曲家本人的指点和

———————————

[1] B.柯雷德、欧阳美伦：《中国过去和现在的钢琴教学——访钢琴家李献敏》，载《音乐艺术》，1984（4），19页。

[2] 舒俊骏：《吴乐懿钢琴教学研究》，南京艺术学院硕士学位论文，2019，附录2。

讲解，尽可能地做到按照作曲家的本意来体会和表现乐曲的内容。"① 否则演奏者的音乐表达容易与作曲家的创作意图背道而驰。这样的经验之谈与玛格丽特·隆对德彪西钢琴音乐的探索历程极为相似。1917年夏天，在法国小镇圣让德吕兹，玛格丽特·隆在好友德彪西的辅导下开始研读他的作品。在交谈中他们彼此在印象主义音乐等方面存在的疑惑得到了解答。德彪西认为两人这一阶段的交流意义非凡，"在我身后，会有一个知道我心愿的人了。"② 作曲家德彪西与钢琴家玛格丽特·隆的深入交流，更加深了钢琴家对音乐作品的研究和理解，玛格丽特·隆由此提出了演奏德彪西作品的技巧和原则，撰写了著作《德彪西的钢琴音乐》，确立了自身对印象派作品的演奏风格。玛格丽特·隆的这段经历与吴乐懿所倡导的曲目研究方法是相似的。

对于不同的作品，研究路径也有所不同。吴乐懿认为，对于西方音乐曲目，尤其是不大熟悉的曲目，教师需要查阅相关参考资料，包括研究录音、研读乐谱，力争准确把握作曲家的创作思想和音乐风格。也就是说，要引领学生深入理解教学曲目，教师本人必须起到示范作用。

除了本人示范外，教师还应该引导学生把听录音作为一种重要的教学环节。首先，要听不同演奏家的演奏录音，这样做的目的是对他们的演奏进行横向的比较和分析，从而博采众长，在一定范围内自由选择。通过看录像能够更加直观地了解演奏家的演奏方式，在反复的观看和慢放中清楚演奏细节。"让学生学会听录音看录像对他们以后一辈子有帮助。练琴时也一定要动脑子分析、比较，不是光动手指"。其次，吴乐懿还鼓励学生反复"听"和"看"自己的演奏，做好录音、录像资料的保存和利用。这样有利于学生将注意力从单纯的弹奏中解放出来，更多地关注自己的动作、表情等要素。还要请其他人来观摩自己的演奏录像，因为"音乐的切磋与交流是一种乐趣，不应保守"。

① 吴乐懿：《钢琴教学中的一些感想》，载《钢琴艺术》，2009（11），10页。
② 塞西莉娅·达诺耶尔：《玛格丽特·隆：在法国音乐中的一生》（Cecilia Dunoyer, *Marguerite Long：A Life in French Music, 1874—1966*, Bloomington Indiana, Indiana University Press），1993，70页。

吴乐懿还鼓励教师和学生多进行合作演出以及巡演，认为"学校不但要培养出能在钢琴比赛中得奖的学生，而且要培养出优秀的演奏家。凡是参加演出活动的教师应计工作量，参加演出活动的学生应计学习成绩"[1]。她十分重视舞台演出实践，每逢学生演出她总要将一切细节再三嘱咐。她的学生丁東诺回忆起吴先生对演出事项的嘱托，"要注意演奏厅的长短、宽窄，对于窄而长的演奏厅和宽而短的演奏厅，演奏时的速度要求是不同的，用踏板的深浅也不同；在合奏、伴奏时如何相互示意；同乐队合作时要注意的是强音、次强音的用法；上台演出时如何不被长裙绊到。"[2]这些都体现了吴乐懿丰富的演出经验和全面细致的实践教学工作。

在这方面，查哈罗夫对学生身体力行的教导和关爱对吴乐懿起到了极好的示范作用。查哈罗夫对学生要求极为严格，学生开演奏会，他总会出现在后台。据吴乐懿回忆，"我们每个人的上下场都由他一个人安排，如果是正式演出，台上用的琴、琴凳、灯光都必须他自己先试过。每次我演出前，他都要过问：'明天你穿什么颜色的衣服上台？'"[3]演出的相关问题，他都会事无巨细地帮忙提示，包括早饭吃了些什么都要过问。吴乐懿在台上演奏时，查哈罗夫时常徘徊在后台和听众席中，在听众席里坐一坐，听一听她的演奏和听众的反映，待到下次上课时，再把演奏会上存在的问题跟吴乐懿仔细讲解。钢琴演奏是一种表演艺术，很多演奏水平很高的人都因为缺乏舞台经验和必要的引导而难以发挥应有的水平。查哈罗夫对这方面的强调，以及他对学生倾注全部心血的搀扶、指引，都深刻地影响着吴乐懿的钢琴教学。

第三，演奏中最重要的东西——"乐感"。吴乐懿在接受赵晓生采访时提到过，学生中存在一个问题，即乐感匮乏。在担任上海音乐学院钢琴系主任时，她接待了很多外宾来院听学生的演奏，外宾们多次提出了同一个问题，

① 吴乐懿：《钢琴教学中的一些感想》，载《钢琴艺术》，2009（11），11页。
② 丁東诺：《音容宛在 琴声永驻——纪念著名钢琴家吴乐懿先生百年诞辰》，载《钢琴艺术》，2019（5），5—6页。
③ 吴乐懿：《我的音乐旅程》，载《钢琴艺术》，2009（11），6页。

"你们的technique（技术）很好，就是music（音乐）太少。"①吴乐懿在总结自己的钢琴教学感悟时也提炼出几种不同类型的学生，有的初次印象并不是很好，但经过一段时间接触后逐渐显露出才气；还有的技术基础条件很好，并且肯于勤学苦练，但是假以时日之后才发现，"他们除了手指会动之外，几乎没有什么内心的感受，也就是说，没有演奏中最重要的东西——乐感。"②在吴乐懿看来，这种呆板、乏味、冷漠的演奏，使演奏者更像一架打字机、一个机器人，而不是一个音乐表演者。吴乐懿认为，音乐的本质就是要求演奏者把自己的情感融入其中，并通过演奏技艺表达出来。它不仅仅是技术的训练和展示，当然，没有技术，技巧也无从表达，但目前的问题是，"不是中国人缺乏乐感，而是有些人过于偏重技术，不注重音乐表现。"吴乐懿引用一位外宾的话，"又一位外宾听了我们学生的弹奏后说：你们的手指都很干净，但'just note by note, but no phrase, no music'（'仅仅听到一个一个单个音的颗粒性，却没有乐句，没有音乐'）。"

赵晓生采访吴乐懿时还提到一个现实问题，即在钢琴演奏的"乐感"方面还有一种误解，认为"身体动得多就是乐感"③。吴乐懿后来对于这个问题做了专门的探讨。她认为演奏动作的大小关键是要为演奏的音乐以及与听众交流服务，要自然而然地服务于听觉需要。如果某些动作有助于弹奏出特定的音，那么可以"不择手段"，否则就是画蛇添足。动作过多会造成错音，而生硬的动作模仿也会令人感到别扭。如果听众在演奏会上看到的比听到的多，那么这并不是"乐感"的体现，而是在破坏演奏效果和音乐形象。

吴乐懿还给出了一些提升音乐感觉和艺术情趣的多元路径。首先，从钢琴教育自身出发，她认为按部就班的技术训练有助于帮助学生打好基础，这是一个重要前提。尤其是在中学阶段，学生身体的成长发育速度较快，更能

① 赵晓生：《通向音乐的圣殿——吴乐懿教授访谈录》，载《钢琴艺术》，1996（4），6页。

② 吴乐懿：《钢琴教学中的一些感想》，载《钢琴艺术》，2009（11），12页。

③ 赵晓生：《通向音乐的圣殿——吴乐懿教授访谈录》，载《钢琴艺术》，1996（4），6页。

适应具有较高强度的技术基础训练。但教师还要注意选择如肖邦《第二钢琴奏鸣曲》、贝多芬《钢琴奏鸣曲》（Op.110）等思想内容较深刻的曲目。即便这对于中学阶段的学生来说有很大难度，也可选择其中的片段来满足技术训练的需要。那么为什么要选择这类思想性较强、学生难以理解的乐曲作为教学内容呢？吴乐懿认为："这些作品，除了技巧，还有更重要的音乐构思，其中的技巧和内容是不可分割的。教师如果不注意这些情况，就会导致学生离音乐越来越远，引导学生成为一个只有技巧而没有头脑的'钢琴匠'。"在这里，经典作品深刻的思想性通过音乐构思传递出来，这对于提升学生的音乐感觉和音乐品位无疑是一味好的方剂。

吴乐懿接着谈道，音乐形象和音乐意境的塑造及传递对钢琴家来说十分重要，而这是以较高的艺术修养和丰厚的文化积淀为基础的，需要音乐家通晓多种姊妹艺术形态，从中领悟艺术审美的普适法则。她进而举出诸多事例，"白居易的著名长诗《琵琶行》是在听了船上的乐女弹奏琵琶后有所感而写的；肖邦的叙事曲是受波兰诗人密茨凯维支的诗作影响而写的；很多印象派作曲家的作品多是从当时新兴的注重色彩变幻的印象派绘画中得到了启发。"[①] 她的这一观念与博雅教育观以及傅聪对于如何增强音乐艺术"感受力"的诗教路径有着相似的主张，共同的落脚点在于培养音乐家，一个有乐感、有情趣的人，"通晓多种姊妹艺术形态"，拓宽提升艺术感受力的视野和触角是吴乐懿给出的重要教育路径。

4.傅聪：在傅聪的琴声里读傅雷

1953年，参加第四届世界青年与学生和平联欢节，并在钢琴比赛中获得"玛祖卡奖"的傅聪为人熟知。他的人生经历前文已有概述，此处不赘述。在傅聪的艺术道路上，父亲傅雷的影响至深至远。作为著名翻译家的傅雷，在音乐、美术等艺术领域也有很高造诣。因此，傅聪的钢琴教育思想中往往交织着傅雷的哲思和信条，这也体现了家学渊源对艺术家影响之深刻。

① 吴乐懿：《钢琴教学中的一些感想》，载《钢琴艺术》，2009（11），13页。

1）在本真的人生底色上演绎"真"的音乐

傅聪在1981年2月间接受记者华韬采访时，曾经提到在第一次出国的时候，父亲傅雷送给自己的临别赠言："他说你只要永远记得这个就可以了，第一，做人；第二，做艺术家；第三，做音乐家；最后才是做钢琴家。"寥寥四句话道出了音乐教育的根本问题，就是人生观的问题。傅聪认为，"这个问题不解决，你有再高的才华，也不会有东西，不是真的艺术。"①傅聪此处所说的"真的艺术"和傅雷所说的以"做人"为第一位，事实上提出了一个最根本的问题，"为什么要学习音乐"。而他们给出的回答也界定了音乐教育的最高境界，即抱着一颗赤子之心地、真诚地面对音乐，"学艺术学音乐，一定要出自于一种爱心，要爱音乐爱得发疯。"②

做一个真诚的，有赤子之心的人，这对世俗中人来说看似有些缥缈又遥不可及的教育思想中，实则隐藏着"何谓幸福"的现实诉求。傅聪谈到很多中国家庭帮孩子选择音乐道路的教育现象，"假如他们觉得这是一个成名成家的捷径，那他们是不可能做到的！也许真能做到，这孩子天分很好，但是假如他追求的就是这些的话，他的价值就不是我认为的音乐艺术里面的价值，而是世俗观念里的价值，那是一种很危险的价值。"在傅聪看来，"音乐艺术里面的价值"是一种精神层面的价值，如果求学者是出于"对精神境界的追求，有'大爱之心'""即使孩子不能够成为一个专业的音乐家，可是他有了一个精神世界让他可以在那儿神游，这也是一种很大的幸福"③。这就是傅聪所说的音乐的价值，一种精神层面的幸福感，谁又能说幸福感的匮乏不是人生在世的一个现实问题呢？所以，以赤子之心拥抱艺术也许并不是一种遥不可及的极致之境，它与人生在世实则有着千丝万缕的联系。

从这一角度出发，谈到音乐教育中存在的某些具体问题，傅聪说，"音乐教育方面，我给音乐学院提了很多意见，譬如说，我希望他们不要太注重比赛，不要整天就是像赶任务似的，以拿锦标为目的，这是第一点。"至于

① 华韬：《记傅聪的两次谈话》，载《音乐艺术》，1982（12），42—43页。
② 傅聪，郭宇宽：《傅聪：成功并不等于成就》，载《书摘》，2005（5），21页。
③ 王士昭：《傅聪的情怀》，载《书摘》，2002（3），13—14页。

这种意见背后的根本原因，他给出了"真"与"假"两个字。他认为很多以获奖、盈利为目的的演奏，"表面非常完整，可你听他一百次，一百次都一个样，一点也没有自然流露的那种有意境的东西，什么都没有。"而很多老一代的演奏家，虽然人们很容易从他们的演奏中找到毛病，"有很多错'字'呀，'漏'字呀""可他们全是真的，没有一句是假的，现在许多是假的，Plastic（塑料）做的"。音乐艺术所追求的并非是完全、完美的表达，"完的艺术是死的东西""真的艺术是不可能完全的"，"就是open ended，所以它才会给你那么多的想象，从那儿可以想出很多很多东西来"①。在傅聪看来，弹得没有错误并不难，难的是在里面融入真正的创意和演奏者的生命力，这才是高明的艺术。

关于"完美"这个问题，学琴之路颇为坎坷的傅聪坦陈自己并非完美，"凭良心说，在钢琴上我花的精力最多，这并不是说我注定要成为一个钢琴家，而是因为我的根底不够。"与当下很多在幼年时期就有条件接受专业训练，童子功极佳的琴童相比，傅聪自愧不如，"从纯粹机械地弹钢琴的本事来说，所有钢琴比赛里的选手、所有音乐学院里的学生都比我强，真的是这样！可是讲到追求一种境界，讲到声音的变化，讲到音乐里头'言之有物'，他们还有很大的差距！"②这正是艺术所追求的自我表达的"真"境界。

傅聪因此给当下中国的音乐学院提出了第二点建议，多搞点室内乐，"室内乐是什么东西呢？就是拿音乐来谈话，几个人拿音乐来谈话。"与前面提到的弹一百次都一个样的"完整"表达相比，室内乐音乐叙谈的形式要求参与者做不同的音乐表达，"几个人说话，他问得不一样，你就会回答得不一样，这样，你的音乐语言就会活起来。"在傅聪看来，他的音乐就是在不断地保持平衡中自然发展，"这个句子你怎么弹，就得看你前面的一句怎么弹；这个乐章你怎么弹，就得看你前面的那乐章怎么弹，不能够孤立起来，现在很多都是孤立起来的，整个东西没有。"而室内乐正是在这类矛盾统一的过程中追求

① 华韬：《记傅聪的两次谈话》，载《音乐艺术》，1982（12），43页。

② 王士昭：《傅聪的情怀》，载《书摘》，2002（3），14页。

一种即兴、自然、真实的整体平衡感，而此"整体"非彼"完整"。这种形式的音乐演奏同样要建立在作曲家原有文本的基础上，"然后呢，就看你四重奏这四个人水平怎样，水平越高越自如，而且好像越来越……得来不费吹灰之力，就是这样，天衣无缝。自然极了，里头也许会有败笔，这没有关系。很多现在的人，听到一个错音就觉得不得了。只要气势对的话，错音不是什么大问题。"①

傅聪还曾经在指导中央音乐学院钢琴系学生演奏肖邦《夜曲》（Op.9,No.1）的示范课上，讲到"错音"和音乐感觉之间相互关系的问题，"当然弹错音是不好的，可是假如是战战兢兢地弹，没有错音，也不好听。我宁可人家弹错音，只要音乐上的感觉是对的。"对于学生弹旋律的大跳时过于谨慎的问题，他引用音乐家海菲茨的话，"做演奏家要能忍受苦行僧的生活和有走钢索的勇气，随时准备粉身碎骨""现在的演奏家一大部分是没有错音的，可是没有冒险家的精神，走钢索的精神，这样音乐上就没有意思"②。

这就是傅聪所说的"真"与"假"，它首先始于傅雷说的"做人"，亦即人生观。在一种本真的人生底色上，演绎真性情的音乐，这是一个钢琴家的艺术境界，也是人之为人的价值体现，"就像施纳勃所说的，伟大的音乐你是永远不可能达到的，你的演奏永远不可能像作品那样完美。对此你心里有数，可你还是孜孜不倦、鞠躬尽瘁、死而后已地去追求这个东西，而且在这个追求过程中也有一种无穷的乐趣，你每一分钟都会发现新东西，每一次你发现的东西就是大海中的一滴水啊！"可见，这是一个不断探索的过程，精神层面的幸福感由此而生，这是艺术教育的目的，也是钢琴教育的真谛。

2）培养独立思考的能力

前文提及，傅聪的学琴之路并不平坦。他自小数易钢琴老师未果，学习进程几经中断，最终被老师们视为难以调教的问题儿童。父亲傅雷认为，"一个不上不下的空头艺术家最要不得，还不如安分守己学一门实科，对社会多

① 华韬：《记傅聪的两次谈话》，载《音乐艺术》，1982（12），43—44页。
② 肖承兰：《傅聪讲学实录（二）》，载《钢琴艺术》，2001（4），15—16页。

第二章　中国钢琴教育思想发展的探索阶段（新中国成立后至"文化大革命"前）　｜　085

少还能有贡献。"①于是，傅聪在十四岁的年纪独自在昆明求学，钢琴学习完全停滞。他曾如此描述那段日子，"昆明那段荒唐的日子对我还是很重要的，我想人总是要荒唐一下才行，不然就没有什么人生经验了！"但他对音乐的热情却未曾消减，最终通过开募捐音乐会的方式筹措路费，几经辗转才回到上海。傅雷惊喜地发现，儿子练琴异常用功，每天练习七八个小时，即使天气酷热、衣衫湿透也不停歇，才同意他继续学琴。傅聪回忆说，"他同意我继续学琴的原因是：他认为我有独立的能力，而且有骨气，没向他要一分钱。"这种"独立"能力的背后，事实上是不受他人支配的自主决断，即独立思考。

傅聪认为，"爸爸对我影响最大的，也是最重要的，归结起来就一句话：他从一开始就培养我的独立思考能力。"看到儿子有了学琴的充沛热情，有了自主决断的勇气，才同意他投身专业领域；宁可让傅聪在学琴的道路上走弯路，也要让他明白独立自主的道理，这正是父亲傅雷的教育思路。在傅聪的记忆中，傅雷将思考能力看得比知识本身更重要，"有了思考的能力，可以不断地获取知识，更新知识。否则知识有什么用！"傅雷对儿子的教育也践行着这样的观念。"他有一种诱发人，启发人的本事""我爸爸从来没有把知识灌输给我，而是启发我自己去获取知识""最后答案总是由我口里出来的"。

正如傅聪从"做人"的人生观层面体悟到音乐之"真"，这种启发人独立思考、独自感悟的教育思路从钢琴演奏一直延伸到钢琴教育之中。傅聪也正是用这种教育方式来面对自己的学生，"我的学生一般都是年轻的非常优秀的钢琴家。其实我觉得我不能说是在'教'，很多学生都说我很特别，因为我只是把自己看成比他们多一点经验的、年纪大一点的同行，我们一起去发掘音乐中的奥秘""乐谱是死的，演奏家可以有很大的空间去诠释，不同的诠释可能同样合理，同样有说服力，当然要有一定的文法和根据，不能乱来。这就是学问"。虽然傅聪此处以自己教授较高演奏水准的学生的经历来诠释父亲"启发式"教学的奥妙，但谁又能说这不是一个普适性的教育法则呢？授人以

① 傅雷：《世界美术名作二十讲》，北京，万卷出版公司，2018，291页。

鱼不如授人以渔，"教学最重要的不是教什么，而是教为什么"①，只是这种启发的过程是缓慢的，难以立竿见影，甚至要走弯路，但最终产生的顿悟的力量却是巨大的。

3）植根东方才能深刻把握西方

如他的教育思想一般，傅雷也是一个不甘于从众的特立独行的父亲。在傅聪很小的时候，傅雷就决定让儿子结束学校学习，回到家中由自己亲自教导，"我爸爸给我小时候念的书，外国的，中国的，他都是按他的理想境界自己选，自己抄下来的，他至少是在他的认识范围内，取其精华，弃其糟粕的。"②傅聪提到父亲时认为，他是一个植根于中国最优秀传统之中的知识分子，在五四潮流的激荡中接受了西方的文化造物。然而，在傅聪看来，傅雷"为什么对西方文化能有真正深刻的掌握和了解，就是因为他在中国文化中的根子扎得很深"③。傅聪的音乐之路也是如此。那些从《孔子》《孟子》以及《史记》《汉书》等典籍中选取的经典篇章，用独特的东方智慧和丰富的诗意，潜移默化地滋养着他的一颗"诗心"，使傅聪的音乐表达更加言之有物，独具风味。

1953年之后，在音乐道路上经历了一番波折的傅聪，终于在国际舞台上开始展露自己的东方韵致。1955年，傅聪凭借着对肖邦音乐的深刻理解和出色演绎夺得了第五届肖邦国际钢琴比赛第三名，也在国外音乐界引起了讨论，"一个中国青年怎么能如此深切理解西洋音乐，尤其是在音乐家中风格极难掌握的肖邦？"很多人达成了某种共识，那是因为傅聪对中国古典文化的体认极为深刻，拥有东方民族的灵魂，更有助于他把握其他民族的文化传统。1956年3月，南斯拉夫报刊 POLITIKA 曾对傅聪演奏的莫扎特与肖邦的两支钢琴协奏曲做以评论，"在傅聪的思想与实践中间，在他对于音乐的深刻的理解中间，有一股灵感，达到了纯粹的诗的境界。傅聪的演奏艺术，是从中国艺术传统的高

① 傅敏：《望七了，仍觉得无法做到不惑——在昆明与傅聪聊天》，载《群言》，2001（9），23—24页。

② 华韬：《记傅聪的两次谈话》，载《音乐艺术》，1982（12），45页。

③ 艾雨编：《与傅聪谈音乐》，北京，生活·读书·新知三联书店，1997，83页。

度明确性脱胎出来的。他在琴上表达的诗意，不就是中国古诗的特殊面目之一吗？他镂刻细节的手腕，不是使我们想起中国册页上的画吗？"①

傅雷评价这种"诗的境界"是中国艺术的最大特色，是诗歌、戏剧、绘画中蕴藏的乐而不淫、哀而不伤的雍容气度，是自然典雅的趣味和对技巧炫耀的规避。这既是中国艺术的特质，也是艺术审美理想在较高层面的共同追求。傅聪也善于以东方的审美视野来审视钢琴艺术。在弹奏德彪西的作品时，一种"寒波淡淡起，白鸟悠悠下"的无我之境油然而生，当傅聪用东方视角看待德彪西，感受到的是一种缥缈淡远的东方意境，"他的音乐的根是东方的文化，他的美学是东方的东西""所以，我弹德彪西的时候，最不紧张，最放松，这也就是因为我的文化在说话""听无音之音者为聪""德彪西里头充满了无音之音"。这种"无音之音"的意境像极了老庄道家的境界，"要听得到无音之音的人，才懂音乐，才真正懂音乐……"②此处的"无音之音"并不是指没有声音，而是指极为细微的声音，"有音之音"为大多数人所觉察，但真正的艺术修养在于对"无音之音"的敏锐体察。

傅聪和傅雷都曾经专门撰文探讨莫扎特和他的钢琴音乐作品。傅雷认为莫扎特是音乐史上一个独一无二的存在，傅聪说："莫扎特是我的理想，就是我的理想世界在说话。"傅聪在对莫扎特钢琴协奏曲做总谱解读的时候，也往往会将他对自己所熟悉的中国文化的理解带入进来，帮助自己参悟乐谱中那些丰富的内容和细微的变化。傅聪首先从时代背景解读莫扎特，18世纪的欧洲适逢文化的黄金时代，蠢蠢欲动但并不充分的个性解放，反映在莫扎特音乐中就体现为一种美学的平衡，既古典又灌注了丰富的革命性内容，"莫扎特在音乐中，热烈起来比任何人都热情，伤感起来比任何人都悲哀，然而，他把这些平衡起来，永远使人有美感，就像中国古代美学观点中的所谓哀而不怨，乐而不淫。"父子俩都把握住了中国传统审美观的一些核心思想，傅聪则进一步将这些哲思注入对音乐的解读之中。傅聪认为，与肖邦、贝多芬等

① 艾雨编：《与傅聪谈音乐》，北京，生活·读书·新知三联书店，1997，22—23页。
② 华韬：《记傅聪的两次谈话》，载《音乐艺术》，1982（12），48—49页。

088 | 20世纪中国钢琴教育思想研究

作曲家相比，莫扎特的作品在情感上更为丰富和平衡。他用《红楼梦》做喻，"在贝多芬的音乐里往往主观成分多一些，某一种情绪占主要比例，而莫扎特的每一首协奏曲都像是一本《红楼梦》，里面有许多角色，每个角色都有其重要性，但又在一个统一整体里得到平衡。"因此，他认为莫扎特的音乐是在表达人的丰富情感，"如果说文学是讲人的学问，音乐也是一样。"傅聪从中国古代传世之作中看到了人性的丰富，也由此参透了经典音乐作品的经世哲思。

傅聪还将这种他通过中国古代经典参透的莫扎特作品中的"平衡"，用古希腊精神加以诠释。在分析莫扎特的《C大调钢琴协奏曲》（KV467）第二乐章时，傅聪分析到"这个乐章（Andanate）感觉是2/2拍子，是行板，不是慢板，不能弹得太慢。"乐队配器包括大提琴、中提琴、小提琴和木管乐器，"特别要注意，这个乐章主要靠弦乐连续的三连音节奏支持，但有时这节奏也出现在木管乐器中，速度慢更会感到笨重，而莫扎特配器绝不会有笨重的感觉。"他认为，这部作品曾经被瑞典电影导演用来为一部伤感爱情故事片做配乐，虽然它因此在欧洲广受欢迎，但却因为"太慢，太甜"而降低了格调，甚至有些知名钢琴家也对这个乐章做如此处理，傅聪认为与原作的格调不符。他谈道："这个乐章像是歌剧中的宣叙调，而且像一种希腊悲剧的境界，是希腊式的建筑和环境。天很蓝很蓝，山顶上的建筑柱子是洁白的，好像向天空伸去，与天空连为一体。"这种心旷神怡的开阔感正来自于温克尔曼所说的"高贵的单纯和静穆的伟大"的古希腊艺术精神，傅聪用这种平和、健康的古希腊精神来诠释莫扎特作品中的"平衡感"，与他从中国古代经典作品的角度审视莫扎特有异曲同工之妙。这是一种中西方文化相互融通的研究视角，更是一种始于东方智慧的对于艺术美规律的洞察。

傅聪对莫扎特、德彪西、肖邦等西方作曲家及钢琴音乐作品的参悟，正是以东方艺术哲思为起点和依据的。但事实上这也并非刻意为之，傅聪坦言自己并"没有去故意'东方化'或'中国化'"，是高山大海那样深厚的中国文化无形中给他以滋养，"一直在给我一种想象力，或是一种境界"。他认为"全世界的文化艺术在最高处和最深处都是相通的"，植根于自己生存于其中的东方文化，去领悟普世性的艺术哲思，进而把握西方艺术造物，无疑为中

国钢琴艺术教育提供了探索西方艺术精神的有益路径。

4）增强艺术"感受力"的"博雅"之路

傅雷所倡导的东西方交融、文史哲及文学艺术多元门类兼修的教育观念，与西方社会源远流长的博雅教育观念（Liberal Education）具有相近的教育目标。博雅教育观念认为："人类知识的各个门类具有相互协同、相互融通的重要价值，不偏废任何一个方面，才能培育出具有完整而丰富心智的自由人。"[1]这种观念在傅聪的钢琴演奏和钢琴教育生涯中得以体现。

傅雷经常告诫傅聪，音乐学习不能单靠音乐来培养音乐，正如人生的丰富多彩，艺术的才能和体悟是要通过多方面来培养的。傅雷在中国诗词、文学方面的研究对傅聪影响深远，他亲自编辑文学教材，让傅聪诵读经典的古代文学作品。在傅雷看来，这些作品与音乐相通。讲到《琵琶行》，他认为"白居易对音节与情绪的关系悟得很深"。其中，"大弦嘈嘈""小弦切切"好似"staccato[断音]"，琵琶的急切之音跃然耳畔；"此时无声胜有声"几句又像一个长长的"pause[休止]"；待到"银瓶……水浆迸"两句，则似突然迸发的"attack[明确起音]"[2]，雄壮中带有声势，可见，诗句与音乐情绪的关系贴合得非常紧密。受此影响，傅聪更喜欢用中国诗歌的境界去诠释西方音乐。在接受钢琴家鲍蕙荞的采访时，他谈到肖邦作品及其关于中国诗词的联想。在第一次演奏肖邦《夜曲》（Op.62 No.2）时，"泪眼问花花不语，乱红飞过秋千去"的诗句便洋溢心间，"第一句旋律是一种悲从中来的感觉，最后一句就是红的颜色""我这种感觉非常强烈。我弹这首《夜曲》时永远是这样的感觉"。在讲到肖邦《前奏曲》（Op.28 No.7）的前两句时，傅聪说："我一直觉得很难弹。有一天我在家看古诗，看到一句'青青河边草'，这个'青青'啊，两个字两个字，不正是肖邦音乐里这几个重复的音一样的意思吗？！"[3]

① 金茗：《传统与当下：博雅教育理念与钢琴教育相融合的理论思考》，载《当代音乐》，2020（7），6页。

② 傅雷：《傅雷家书》，北京，生活·读书·新知三联书店，1981，11页。

③ 鲍蕙荞：《我是一个中国人！——傅聪访谈录（上）》，载《钢琴艺术》，2006（2），6页。

中国诗词叠字中蕴藏的节奏感让傅聪好似参悟了音乐中包含的相似的情致。

肖邦《前奏曲》（Op.28 No.7）前两句

不仅在自己的钢琴演奏中渗透了诗意的解读，傅聪还用这种诗心去开启学生的心智。俄裔钢琴家康斯坦丁·利夫歇兹（Constantine Liefshitz）曾经在傅聪执教的进修班上课，他虽然在当时的欧洲经常开办音乐会，已经小有名气，但仍然认真接受傅聪的意见，"我给他上课，那是一点不客气的，好些地方评论说他好的，我却提出了完全不同的看法，他都能认真经过思考后接受。后来他的演奏变化很大。"面对这样一个异国青年音乐家，傅聪着意用中国文化的意境之美来感染他，他用李白的《月下独酌》来比附肖邦《夜曲》的意境，"花间一壶酒，独酌无相亲。举杯邀明月，对影成三人""我常给他讲这些，因为他能理解，能接受，我是要他跳出技巧的局限，从别的角度去理解音乐，使音乐更丰富"①。一位年轻而谦逊的音乐家，一位诗心洋溢的老师，他们是当今音乐学人的榜样。

作为文艺评论家的傅雷对绘画也颇有研究，这潜移默化地影响着傅聪。他用中国山水画的线条艺术来审视肖邦音乐，"一般人弹肖邦，只晓得听旋律，肖邦音乐的旋律是很美，可是在旋律之外大家往往忽略掉其他声部的旋律。肖邦音乐是上头有个美丽的线条，下头还有几个美丽的线条，无孔不入，有很多的表现。"②山水画中自由自在的线条和由此而来的意境，带给傅聪无尽的灵感。在分析莫扎特的《降B大调钢琴协奏曲》（KV595）第一乐章时，傅聪进一步发挥了这种视觉想象，"这个乐章好像没有开头，一上来就是Re—

——————————

① 傅敏：《望七了，仍觉得无法做到不惑——在昆明与傅聪聊天》，载《群言》，2001（9），27页。

② 傅敏编：《傅聪：望七了！》，天津，天津社会科学院出版社，2004，82页。

bSi—Re—bSi，永远在那儿Re—bSi—Re—bSi，好像中国画，很有一片叶子后面有无穷无尽的树的那种感觉。"[1]作为莫扎特最后一部钢琴协奏曲，在其完成三四个月左右，莫扎特便辞世了。傅聪在乐曲开篇处以国画布景铺陈所做的同构性解读，让人们感受到了作曲家面对死亡时平静而超然的态度。

在悉心研读中国书画等各类艺术作品的基础上，傅聪还从中洞察到了普适性的艺术哲思，他认识到，"中国人写字，如果要往右写，就先要往左，再往右，一到了地方再往左。音乐上一样，你要cresc.（渐强）就先要想到dim.（渐弱）；如果做dim.，就先cresc.。这就是一个'阴阳'的关系。很灵活、非常有道理。你要想'慢'，就先要往前'走'一点。这样的'慢'才会很自然，而且真正给人'慢'下来的感觉，不是'死'的，气也不会断掉。"[2]这种遍及各个人文领域的文化滋养，不知不觉间使傅聪对艺术的思考提升到了艺术哲学的层面。傅雷曾经在《与傅聪谈音乐》一文中问及傅聪，他对文学美术的热爱对音乐学习有什么帮助。傅聪强调说，最主要的是"加强我的感受力，扩大我的感受的范围"。曾经看过的某一首诗、某一幅画的意境和情调，也许会出现在自己所弹奏的乐曲中，这种似曾相识的感觉正是傅聪所说的"感受力"，是深植于人内心深处的对万事万物的洞察力。这种能力的培养来自于人文教育整体协同生发出的开启心智的巨大力量，在心智启蒙的过程中，人类获得了更加广阔、自由的思维空间。

5.刘诗昆：宝贵的艺术灵性与丰富的人生经历

刘诗昆20世纪40年代末出生于天津一个商人家庭，父亲早年毕业于上海国立音乐专科学校声乐专业，是一位狂热的乐迷。有殷实的家境和酷爱音乐的家人，刘诗昆3岁起坐在父亲的膝盖上学琴。到7岁那年，侨居上海的俄籍钢琴家拉扎列夫（B．Lazalev），为刘诗昆打下了坚实的技术基础。他年仅9岁，就获得了全国少年儿童钢琴比赛第一名的成绩。1951年，刘诗昆考取中

① 艾雨编：《与傅聪谈音乐》，北京，生活·读书·新知三联书店，1997，56页。
② 鲍蕙荞：《我是一个中国人！——傅聪访谈录（上）》，载《钢琴艺术》，2006（2），7页。

央音乐学院附中（天津），1955年，适逢苏联钢琴家塔图良被派往中央音乐学院钢琴系执教，便慧眼识珠发现了这个极富音乐天赋的学生，决定收刘诗昆为徒。于是便有了刘诗昆在塔图良的建议下参加李斯特国际钢琴比赛，并首次在国际赛事中获得名次。塔图良离开中国之后，刘诗昆相继求教于苏联专家克拉芙琴柯、莫斯科音乐学院教授法因伯格。1958年，在法因伯格的悉心教导下，19岁刘诗昆获得了第一届柴科夫斯基国际音乐比赛第二名，作为当时华人在国际钢琴比赛中获得的最高级别奖项，刘诗昆一时轰动琴坛。

在柴科夫斯基国际音乐比赛中获奖后，西方媒体评论说："毫无疑问，俄罗斯钢琴学派对这位中国音乐家的演奏有着深刻的影响。优美的旋律感、丰富的色彩感和充满说服力的对作品的理解，加上高超的技巧和开阔的激情，决定了刘诗昆的成功。"[1]如前所述，俄罗斯钢琴学派对中国钢琴教育确实产生了深远影响，从拉扎列夫、塔图良、克拉芙琴柯到法因伯格，这些优秀的俄籍钢琴家也在刘诗昆的艺术道路上刻下了独特的学统印记。

刘诗昆从小就接受了较为系统的手指技能训练，他强调："弹时手指要抬高，每个指头弹每个音之前、之后都要抬高，暂间隔不弹的指头也要抬高。抬时，手指要保持弯曲。"[2]这种强化击键动作的高抬指演奏技术思路，与同出于俄籍钢琴家拉扎列夫师门的另一位中国钢琴家陈比纲所强调的手指的独立性和手指的积极运动极为相近。陈比纲在拉扎列夫的指导下做了很多基本手指练习，他认为在弹奏音阶、琶音时，做到声音清楚很不容易，要实现这一听觉效果就要强调手指的独立性，他继而谈到弹完后手指离键问题。"如果手指弹完后果断地抬离琴键，就能使钢琴机件的止音器猛然压到振动着的琴弦上，声音就明显地中断，弹出的声音颗粒清楚。"因此，在弹奏中，一个手指弹下的同时，另一个手指要马上抬起，"像剪刀那样"，避免结束弹奏后手指

① 左贞观：《刘诗昆的玫瑰与荆棘之路》，载《钢琴艺术》，2015（11），21页。
② 李柯：《关于音阶、琶音练习中的手部动作问题——与刘诗昆先生商榷》，载《黄钟（武汉音乐学院学报）》，2018（2），136页。

搭在琴键上造成声音的不清晰，"四指尤其应该注意要抬起来"①。

这种对手指独立性、灵活性的要求从一个侧面体现了俄籍钢琴家对中国钢琴教育的影响。然而，时至今日，学界对高抬指训练的科学性、规范性，以及放松、音色等相关问题也都有反思。如李柯就曾对《刘诗昆教你弹钢琴》视频教程中提到的高抬指训练提出疑问②，认为高抬指演奏训练自意大利音乐家穆齐奥·克列门蒂开始，逐步形成了一种强化击键动作的动力性演奏风格，并在数百年间被推向了盲目扩大高抬指击键适用性、不讲求音乐的技术极致。因而对于低龄初学者，为避免双手受到不必要的损伤，不应采用这种高强度训练手段，而要帮助他们养成松弛发音的好习惯。李柯虽然并没有否定高抬指训练的必要性，认为可以将其安排在习琴到一定阶段之后进行，但这种商榷性的演奏技术探讨，体现了教育者在中国钢琴教育快速发展过程中的积极思考。然而，无论高指、低指，其最终目的都是乐思的整体表达。同为俄籍音乐家的涅高兹就曾对音阶、琶音练习时的手指贴键动作做如此阐述，"在弹这种练习时手指是很平静的，它们'躺'在琴键上，没有不必要的动作。"③可见，只要配合适宜的训练方法和放松的演奏状态，面对不同的作品，演奏者可以选择最适合自己的演奏技法为音乐表达服务。

作为俄籍钢琴家的学生，刘诗昆的音乐在演奏技术训练的基础上，也不断追求歌唱性音色的传递。如前所述，受到俄罗斯民间音乐的影响，俄罗斯钢琴演奏注重用琴声来接近人声，追求丰富而广阔的内心体验。一次接受音乐家赵晓生的采访时，年近六旬的刘诗昆说，"过去我给人们留下一种印象，似乎我的特点是技术光辉，演奏的曲目难度很大，声音很明亮、有光彩，喜欢炫技。其实我内心一直很抒情，喜欢比较抒情的曲目。"随着年龄的增长，人生阅历日渐丰富，刘诗昆的音乐在歌唱性的路上越走越远。面对这样一种

① 陈比纲：《钢琴教学中的音阶、琶音训练问题》，载《中央音乐学院学报》，2015（3），53页。

② 李柯：《关于音阶、琶音练习中的手部动作问题——与刘诗昆先生商榷》，载《黄钟（武汉音乐学院学报）》，2018（2）。

③ 亨利·涅高兹：《论钢琴表演艺术》，台北，乐韵出版社，1985，129页。

颇具男性阳刚之气的乐器，刘诗昆在"硬软结合"间挖掘着其中的意境美，"我认为钢琴演奏中的'意境性'是最重要的""用声音营造一种意境，用音乐的意境打动听众，感染听众。另外，我现在也强调'抒情性'"。刘诗昆由此还谈到了灵感爆发的即兴状态在钢琴演奏中的重要性，"在舞台上的一瞬间，忽然有一种新的感觉，发现新的声音，不同于平时的处理，突然进入一种境界，这种境界只有在演奏的即兴发挥时才能达到，是平时练琴所得不到的。这种瞬间的意境尤其宝贵，常常是音乐的灵魂。"[1]从意境性、抒情性，到即兴状态，随着人生阅历的丰富，刘诗昆对音乐的理解越来越触及其本质与核心，音乐中也因此流溢出演奏者更为丰富的内心体验，让具有阳刚之气的钢琴乐器展现出更加温暖的人性气息。在这个过程中，既有少年时俄罗斯钢琴教育的影响，也有刘诗昆个人对其的发展和丰富，代表了中国钢琴教育思想在这一阶段的自我成长。

这种基于自身经验的对音乐的感知和理解事实上伴随着刘诗昆的整个艺术生涯。刘诗昆回忆自己学琴的经历时提道，"我斗胆说一句，我一生中不能忘记我的老师"，其中之一就是他的父亲刘啸东。作为一名资深乐迷，父亲刘啸东在儿子很小的时候就开始捕捉他对音乐的敏感度、培养他的音乐听觉。在刘诗昆两岁时，父子俩在客厅里，背景音乐播放着一位女高音演唱的《催眠曲》，两岁的刘诗昆突然委屈地大哭起来。百思不得其解的父亲过了几天又拿出这张唱片来播放，结果儿子听到音乐后依然大哭。刘啸东突然意识到，"他对于音乐是敏感的，当然也会有接受能力，我应该有所行动了。"于是，刘啸东从听唱片开始对儿子做听觉训练，从贝多芬的第五、第六交响曲，到舒伯特、莫扎特、柴科夫斯基的交响乐作品，从中选择某一乐章的主要主题，反复聆听，同时给儿子讲解谁创作了这个作品，把作曲家的照片给他看。吐字还不清晰的小刘诗昆，经常把贝多芬称为"悲透透"。"当时我选这些曲子，为的是让他先熟悉这些世界经典名曲。现在想想也不一定是好办法，因为交

[1] 赵晓生：《焕发新的艺术青春——刘诗昆先生访问记》，载《钢琴艺术》，1997（1），4—6页。

响曲庞大复杂，小孩子未必接受得了，再说只听它的某个主题也代表不了整个乐曲，不若选些旋律优美简单动听的歌曲，如《催眠曲》《小夜曲》或是小提琴之类的弦乐独奏曲给孩子听，效果或许更好些"①。刘啸东这段对幼子进行听觉训练的回忆，对今天望子成龙的家长们无疑具有启示价值。家庭教育需要因势利导，在不了解孩子未来潜质的情况下，不妨多观察多尝试，并及时调整和反思。不管怎样，这种日常生活中的音乐训练让年幼的刘诗昆记住了这些交响曲的主题，也为钢琴学习打了基础。

又过了一年，三岁半的刘诗昆在父亲的指导下开始学琴，他回忆说，"最早学钢琴时，我不认识五线谱……父亲抱着我，坐在腿上，他弹一句，我弹一句。那时，靠的是记忆法，差不多到八岁时，我才识谱。我后来才知道，可能是我父亲有意识地不教我识谱，培养了我的听力，从小训练我超强的音乐记忆力。"②跟着父亲学了两年钢琴之后，有一天父子俩去一位俄国女钢琴教师家听她给小朋友上课。课间休息时，刘诗昆忍不住跑到钢琴前把刚才老师给学生示范弹奏的曲子弹了一遍，这首从未弹过的曲子，刘诗昆是怎样做到一伸手就在钢琴上找到正确的地方的呢？刘啸东暗自揣摩，"我想他一定是具有'绝对音高'的听觉。"这是一种能够准确听辨和记忆声音频率的能力，具备这种能力的人能够不依靠任何乐器准确听辨或唱出任何音高，对于学习音乐大有裨益。通过对儿子的教育实践，刘啸东总结，"过去认为这是天生的异能，在今天则有很多学习音乐的儿童都有此本领，这证明这种能力或许自幼可以训练。"③刘诗昆也坦陈，"现在，我只要听交响乐，（耳朵就会）像X光机一样，音乐在我耳朵里全部立体地呈现出来。"

刘诗昆自幼培养的这种音乐辨听力陪伴着他走过了人生的一次次起伏。正当他少年得志之时，"文革"的暴风骤雨将他又打回了谷底。"我被与世隔绝，关在单间牢房内。那时候，我才二十多岁，我不知道自己什么时候能出去。"这次历时近六年的牢狱之灾，随着一声令下终于云开雾散。"是毛主席

① 刘啸东：《刘诗昆的音乐历程（上）》，载《钢琴艺术》，2002（9），45—46页。

② 施雪钧：《悲情刘诗昆》，载《音乐爱好者》，2009（6），21页。

③ 刘啸东：《刘诗昆的音乐历程（上）》，载《钢琴艺术》，2002（9），46页。

下令释放了我，不久又口谕了最高指示；讲了三句话：'你们要关心刘诗昆，要让他搞些民族的钢琴的东西，要让他继续演出。'"出狱后的刘诗昆在医院修养了半年，旋即被调到中央乐团。去中央乐团报到的当天，他在排练厅里被众人团团围住，他们想知道这双七年没有摸过钢琴的手是否还能弹琴。"弹什么呢？我犯难了。当时，钢琴允许弹的乐曲只有两首，钢琴伴唱《红灯记》和《黄河》"[1]。就这样，从没有弹过《黄河》，也没有见过乐谱的刘诗昆，当着众人的面把《黄河》弹了一遍，大家惊诧莫名。"那时候每个村子都有高音大喇叭，随时播放《毛主席语录》，播放新闻，同时播放当时作为革命样板戏的钢琴协奏曲《黄河》"，琴声时常随风飘进铁窗，监狱中的刘诗昆就这样记住了每一个音，听会了这首曲子。

正如这首"听会"而非"弹会"的曲子，多年的铁窗生活虽然带给钢琴家难以言表的苦痛回忆，但也在无形中使刘诗昆的音乐听觉和感受力得到了进一步发展。"特别是经历了坎坷、多难的人生遭遇之后，对大量钢琴作品所暗含的思想内容，比以前有了更加具体和深刻的体验和感受，这对我钢琴演奏的音乐理解力和音乐表现力的加强，是极有帮助的"[2]。在刘诗昆近六年的铁窗生活中，他提到了这样一件事。在1958年刘诗昆参加的第一届柴科夫斯基国际音乐比赛中，美国选手梵克莱本获得了第一名。这位钢琴家对乐曲旋律的处理是苏联人从未听过的，刘诗昆将其总结为："伸缩、吊放、松紧、虚实""亦即明暗交织、起伏交错、藕断丝连的乐句处理"。他一直在努力模仿这位美国钢琴家灵活而微妙的弹奏技法，但始终难以达到。这是一种"完全超乎一般常规、既定的钢琴演奏的表现手法与弹奏格式，只有凭本能、自然的感性直觉找到和产生出对这种弹法的特定感觉，才能弹得出来"，毫无灵性的生硬模仿是不行的。铁窗生涯虽然寂寞困苦，却给了艺术家内省的时间与空间，也为艺术灵感的萌发提供了土壤。"在监狱里，有一天，我灵感突生，猛然大悟，过去久久未能找到、抓到的那种伸缩、吊放、松紧、虚实的微妙弹奏感觉，我竟忽地一日之

① 施雪钧：《悲情刘诗昆》，载《音乐爱好者》，2009（6），20—21页。

② 鲍蕙荞：《刘诗昆：我是听会〈钢琴协奏曲黄河〉的》，载《书摘》，2002（7），21页。

间完全找到、抓到了"①。刘诗昆悉心守护着这种倏忽而至的艺术灵感，直到多年后重获自由，才把这种感觉随心所欲地运用在钢琴演奏中。

刘诗昆的艺术经历告诉我们，要把钢琴教育放在艺术教育的大视野中来考察，技术训练和艺术感知能力的培养不可偏废，甚至后者更难获得、更为宝贵。"汝果欲学诗，功夫在诗外"，独特听辨能力的获得需要一对敏锐的耳朵，艺术灵感的降临需要一颗沉静的心灵，从钢琴教育的角度讲，演奏技艺的提高需要日复一日的练习，但这些宝贵的艺术灵性的获得却是以丰富多样的人生经历为基础的，后者的多变和不确定性才是决定钢琴演奏艺术多样性的重要因素。这既是钢琴家刘诗昆自身的艺术写照，也是20世纪中国钢琴教育带给后人的精神启示。

三、中国钢琴教育思想探索阶段的全面提升与民族化的不懈努力

新中国成立后的17年间，是中国钢琴教育，尤其是专业艺术院校中的钢琴教育取得长足发展的重要时期。在中国共产党的领导下，作为音乐教育事业的钢琴艺术在探索中不断实现着自身的提升和民族化的嬗变。

首先是钢琴教育机构的涌现与教学平台的形成。在全国范围内，重点培养中央音乐学院、上海音乐学院两大院校，形成了中国钢琴教育南北并行的发展格局。在新中国钢琴艺术教学与科研形成两大核心平台的基础上，逐步在一些重点城市的音乐专科学校和师范院校开设钢琴专业，使地区性钢琴教育全面开展，中国钢琴艺术教育的整体水平在这个过程中日趋提升。

钢琴教育水平的提升有赖于国外钢琴教育理念在本土的传播。在这一阶段，随着国际钢琴艺术交流活动的增多，来自东欧、苏联等地区的国外专家来到中国讲学，举办专家班。波兰钢琴家巴克斯特应邀来到东北音乐专科学校讲学，他带来了钢琴重量弹奏法，使来自中国各地的钢琴教师们产生了教

① 刘诗昆，王明青：《刘诗昆：黑白琴键讲述传奇人生》，载《杭州》，2015（10），53页。

学观念上的改变。同时，随着克拉芙琴柯、塔图良、谢洛夫三位苏联钢琴专家的到来，俄罗斯钢琴学派的演奏技法和音乐理念在中国钢琴教育领域得以传播，也开启了本土钢琴理论著作译介和中国钢琴教学研究的先河，一些苏联的钢琴理论著作被译介到中国，进一步激发了本土钢琴教学研究的热情。

前文提到，新中国成立前中国的钢琴教学研究较为匮乏，在教材方面，《拜厄钢琴练习曲集》《车尔尼练习曲》《哈农练指法》等钢琴教学教本广为流传。自20世纪50年代起，对于钢琴教材的使用和创编有了新的探索和发展。首先是苏联专家的到来。他们不仅带来了一整套苏联教学模式，还带来了丰富的钢琴教学曲目；同时，留学归国的中国钢琴家也带回了国外优秀的钢琴音乐作品，从而拓展了学生们的视野。更有价值的是，这一时期的音乐院校重视教学研究工作，鼓励教师编写具有民族特色的钢琴教材。

《五声音调钢琴指法练习》

如黎英海1966年出版的《五声音调钢琴指法练习》，就顺应了学习者在演奏五声音调中国钢琴音乐过程中，对指法练习的需要。以往在钢琴界广泛流传的练习曲教本，如车尔尼、拜厄、哈农等人的曲目，是用于解决演奏者在演奏欧洲大小调基础上创作的钢琴作品过程中存在的技术问题，但却难以解决五声调式钢琴作品演奏中的特定技术问题。这一问题已经得到了中国音乐家的重视。黎英海在多年的音乐教育实践中悉心摸索，总结了一套适合弹奏五声音调的钢琴指法，积累了几十种练习法，并将其中的20条编辑成册，供学习者参考。在前言中，他谈到了这本书意欲解决的几个主要问题："一、养成用邻指弹奏小三度'五声式级进'的习惯，使隔指及邻指都能应用。二、熟悉键盘上各调及各调式的音阶及一般音调。三、熟悉五声性调式的一些转调方法。四、练习一些特殊的音调及音型：如加音的和弦琶音、四五度和弦琶音、散板的变速节奏、五声加花的装饰音型以及模拟筝、扬琴、古琴、锣鼓的演奏

效果的音型等。"①这本书包含了丰富的练习条目，并于2002年由人民音乐出版社再版印刷，在中国钢琴音乐作品不断涌现的历史语境中，它为此类作品的教学和演奏提供了重要基础，也极大地推动了钢琴音乐的民族化、本土化进程。

除此之外，为了适应各年龄段学生钢琴教学的需要，钢琴教育者们也开始编写适合各年龄层次学生的钢琴教材。如中央音乐学院钢琴系教研组出版的《成年人钢琴初步教程》（1958），不仅弥补了当时成人钢琴教学资料匮乏的现实问题，而且精选了作曲家们创作的民歌改编钢琴曲，希望借助在本土影响深远的民间音乐资源，帮助学习者更快地把握中国钢琴音乐的语言特征和艺术风格。还有中央音乐学院钢琴系教研组出版的《本科钢琴共同课初级简谱钢琴教学讲义》（1966），这本教材的一个特别之处在于把调式放在第一部分，除了西方的大小调外，还介绍了中国的五声、七声音阶。丁善德编写的《儿童钢琴第一课》（1956），和北京艺术学院音乐系钢琴教研组编写的《少年儿童钢琴初步》（1961），都选取了孩子们熟悉并喜爱的中国小曲、民歌，和体现新中国面貌的歌曲，反映了这一时期的钢琴教育在民族化方面所做的不懈努力。

当然，这阶段中国钢琴教育水平的全面提升更有赖于优秀的钢琴教育者。新中国成立后音乐教育平台的搭建，引来了苏联钢琴专家以及一批留学归国和本土文化环境中成长起来的骨干教师，如上文专门论及的李翠贞、李嘉禄、吴乐懿、傅聪、刘诗昆等人，以及很多同他们一样有真知灼见的优秀钢琴家、教育者。他们逐渐改变了20世纪50年代仍然存在的诸多陈陈相因的教学积习，如只动手指、不动手腕，只强调高抬指练习很少谈及触键与音色变化间的关系等。他们善于总结，用较为体系化、科学化的方式从事教学工作，帮助中国钢琴教育接通与西方钢琴学派和弹奏法相结合的思想路径，向着更加符合听觉艺术规律和人体活动原理的艺术与科学相结合的道路发展。更为重要的是，他们凭借丰厚的文化传统资源和人生经历，为自身的钢琴教育和钢琴演奏注入了中国特质和民族风味。他们从东方视角诠释西方钢琴作品的积极努力，也为这一时期一大批中国钢琴家在世界乐坛崭露头角提供了极好的注释。

① 黎英海：《五声音调钢琴指法练习》，上海，上海文化出版社，1966，前言。

第三章

中国钢琴教育思想的发展创新阶段（改革开放至20世纪末）

1979年年初，全国艺术教育工作会议在北京召开。会议指出，为了适应国家整体工作重点转移的需要，各类艺术院校要快速恢复此前停滞的教育教学工作，为社会主义现代化建设培养优秀艺术人才。1983年10月，邓小平为北京景山学校题词："教育要面向现代化，面向世界，面向未来。"一切都昭示着教育事业春天的到来，中国的钢琴教育事业也由此走上了发展创新的新阶段。

一、繁花锦簇：中国钢琴教育空前繁荣

（一）钢琴教育机构的规模化发展

1.各大院校的钢琴教育事业打开新局面

这一时期，教学工作首先得到恢复的是北京、上海两地重点音乐院校，其中的钢琴专业也逐步恢复招生。吴乐懿、李嘉禄等前辈钢琴家，李名强、应诗真、周广仁、朱工一等后辈钢琴家共同发挥骨干作用，组成了一支高质

量的教育教学队伍，为新时期钢琴教育领域的招生考试、教学实践、学术交流等工作做出了重要贡献。

1977年、1978年，北京、上海两地重点音乐院校对招生规则做了重大调整，秉着自愿报名、择优录取、不唯成分论的招生路线，一批有较高音乐素养的青年学生得到了崭露头角的机会。音乐学院附属中等专科学校和本科层次的生源质量得到了大幅提高，附小及研究生层次的招生工作也随之恢复，从小学高年级到研究生阶段的一贯制教学体系得以重建。两所重点音乐院校重新成为全国钢琴教育教学工作的主体，他们对钢琴主科的教学工作提出了一系列改革措施，极大地提高了音乐院校钢琴主科的教育教学和艺术水平。

他们从教学大纲和教学计划出发，对各年级的学习曲目及技术考核给出了标准，如增加现代作品，并提升中国乐曲在必学曲目中的地位。参照国外经验，采取师生双选制，提升了师生间配合的默契度和学习积极性。用"技术考查、独立处理乐曲能力考试、学年考试"[①]三项考试成绩来综合评定学生的演奏水平，取代了"一考定成绩"的考核方法。这些学校还增设了《钢琴艺术史》《钢琴演奏教学法》等课程，使学生能够从历史的高度去把握源自西方的钢琴艺术；键盘和声、室内乐实践等课程的加入，也从这些方面使学生获得更加全面的艺术训练。为了提升师生们演奏中国钢琴作品的水平和热情，并促进此类作品的创作，这些学校还定期举办中国钢琴作品音乐会或相关赛事。

这些教育教学方面的改革措施在学生培养质量上得到了印证，在这一时期，钢琴专业学生在国内外众多专业钢琴演奏赛事中获得优异成绩，也为全国其他地区的艺术院校及师范类大学中的音乐专业培养了大量钢琴教育师资力量。这一阶段，各地方音乐学校、艺术学院、高等师范大学中的钢琴教育专业以及相关课程，都陆续恢复并得到大力发展。包括发展建设沈阳、武汉、天津、西安、广州、四川六地音乐学院中的钢琴系，让他们担负起指导其他相关区域钢琴专业发展的职责；在广西、云南、黑龙江、吉林、山东、江苏

① 卞萌：《中国钢琴文化之形成与发展》，北京，人民音乐出版社，1996，105页。

等地艺术学院的音乐系中，发展钢琴主科教学，并开展硕士研究生培养工作；在各地师范类院校中，在原有钢琴必修课的基础上，拓展钢琴主科教学并建立硕士点。

随着社会政治、经济、文化建设工作的恢复发展，各级各类院校中的钢琴教育事业也打开了新的局面，形成了以音乐、艺术、师范院校为主体的覆盖全国的教育格局，培养了大批钢琴专业人才，为新时期以来钢琴艺术在中国社会的普及发展提供了平台和师资方面的保障。

2.社会钢琴教育热潮的袭来

新时期以来，在改革开放政策的推动下，社会经济发展水平和人民生活水平有了显著提高，这也为文化艺术的发展奠定了物质基础，加之社会开放程度的提升和异域文化的融入，钢琴教育领域掀起了史无前例的社会钢琴教育热潮。

回望新中国成立以来中国钢琴教育的发展历程，尽管专业音乐院校的钢琴专业教育为国家培养了一批优秀的音乐教育工作者，很多中国钢琴家也在世界乐坛获得奖项，但由于社会经济、文化发展水平的限制，这门艺术并未在普通百姓中产生多大影响。直至改革开放之初的20世纪七八十年代，人们对钢琴艺术也是知之甚少，购买乐器和日常学习所需的高昂费用，将还在为一日三餐、吃穿用度日夜奔忙的普通百姓隔绝在这门艺术之外。

面对这种艰难的现实条件，20世纪80年代初，著名钢琴演奏家、教育家周广仁教授率先投身于钢琴艺术在我国的普及推广工作。回顾当时的情况，周广仁讲道："我觉得广大人民群众听不懂钢琴音乐，就需要进行普及教育，促进、提高大家的音乐欣赏能力；我们总是高高在上，弹奏那些艰深的作品而不去考虑大部分的听众，这种做法是不适当的。作为专业钢琴教育工作者，我觉得，自己有这个责任去做音乐普及的工作，让老百姓听得懂。"[1]在民众中

① 人民音乐出版社期刊中心编：《乐苑秋实：中国著名音乐家访谈录》，北京，人民音乐出版社，2008，164页。

推广钢琴艺术的观念在周广仁心中徘徊良久，直到改革开放后意外受伤难以继续从事钢琴演奏，她才有余力将这一理念付诸实践。1983年，在周广仁的操持下，中国第一所业余钢琴学校——星海青少年钢琴学校——在北京成立。教学用的10台钢琴由北京星海钢琴厂赞助，教学用的校舍来自北京二中划拨的一间仓库，同时聘请了热心的同行教师执教。招生启事一经刊出，报名者众多，中国社会钢琴教育事业迈出了重要的一步。

事实上，在周广仁教授推广社会钢琴教育的同时，很多专业钢琴教师也在各地从事着面对儿童青少年群体的钢琴启蒙教育。但由于钢琴价格昂贵，学习成本较高，这一时期业余性质的钢琴启蒙教育还主要局限在从事艺术相关工作的专业人士群体，教学场所一般在家中，普及性不强，在教育教学方法上也存在很多不足和值得商榷的地方。

20世纪80年代末至90年代中叶，随着社会主义市场经济发展进程日益提速，我国国民经济基础得到了逐步改善，社会文化语境也发生了新的变化。城市中各大专业院团的文艺演出活动不断增多，钢琴作为经济实用的伴奏甚至主奏乐器，更多地为人们所熟识。随着经常性地在合唱以及独唱活动中担当伴奏角色，钢琴乐器美妙的乐音逐步深入人心。这一时期，大众传播媒介也开始在中国的各大城市中快速发展，使钢琴音乐的流传普及变得顺畅。80年代，音乐理论家薛金炎先生的专著《音乐博览会》由中央人民广播电台以专题节目的方式向全国播放，此后，随着音乐类栏目在广播中大量出现，人们接触钢琴音乐的机会也大大增加。对外开放水平的提升，使进口音响制品、音响设备在市场上日益丰富，进一步拓展了钢琴音乐的传播途径。

音像出版行业的快速发展，使这一时期的钢琴音乐搭上了流行文化的快车，进入到中国普通民众的文化视野中。最具代表性是一位来自法国的"钢琴王子"理查德·克莱德曼，他的钢琴音乐首先以录音制品的方式在我国青年学生中广为流传。理查德·克莱德曼的父亲是一位钢琴教师，他早年随父亲学琴，12岁便考入巴黎音乐院学习音乐，其间因为父亲病重和家庭变故离开职业演奏，转而为流行歌曲提供伴奏。他早年专门从事古典音乐，与两位通俗音乐作曲家奥利佛·杜塞特（Olivier Toussaint）、保罗·德·赛尼维尔

104 | 20世纪中国钢琴教育思想研究

（Paul de Senneville）合作，成就了一种古典中带有现代感的雅俗共赏的音乐风格，使得年仅23岁的理查德·克莱德曼被大众授予了"钢琴王子"的美誉。他的音乐并非以钢琴独奏的方式出现，而是钢琴主奏结合电声或室内乐队，同时对作曲和演奏技巧方面进行调整，达到使高雅的钢琴艺术通俗化的目的，但又不失古典韵味。加上演出时那迷人的白色三角钢琴和柔美的灯光，情调钢琴曲的浪漫之美萦绕心头。对于现代社会中整日奔忙的人们来说，倾听这种抒情又轻松优美风格的音乐无疑是一种心理上的慰藉，因此他在中国也赢得了大批乐迷。

更重要的是，这一音乐事件引起了大众对于钢琴艺术的关注，以及随之而来的钢琴学习热潮。有评论家谈到，克莱德曼的音乐"实际上是流行音乐通向严肃音乐的桥梁，虽然它与严肃音乐相比还不是显得特别艰深，但它毕竟对普及严肃音乐起到了巨大的作用，是它把更多的人引向严肃音乐的庙堂"。从音乐本体来讲，"他找到了音乐的一个交汇点：严肃音乐和通俗音乐的交汇点，古典音乐与现代音乐的交汇点，甚至是各族人民之间的交汇点，因为他的音乐基本上没有什么国界的限制，各层次的人都适合欣赏。"[1]虽然这一时期的钢琴界对克莱德曼的音乐风格褒贬不一，甚至有人认为他的钢琴演奏是对高雅的钢琴艺术的一种亵渎，但他毕竟应时而生，在这个特殊的时间节点起到了衔接雅、俗两个审美层面的作用。改革开放之后的中国，社会经济快速发展，也带来了文化的多元化，在雅、俗之间还存在很多的层次有待填充，这正是克莱德曼对于当代中国的重要意义。借着这股情调钢琴音乐的东风，乘着经济发展的快车，日益注重子女文化艺术教育的父母们将视野投向了钢琴艺术，于是便有了渐起于20世纪80年代末至90年代中叶的社会钢琴教育热潮。

孩子从小要学绘画、学音乐逐渐成了家长们的共同认识，儿童钢琴启蒙教育也从专业群体圈子向社会化、商业化方向发展，学生数量猛增，优秀教

[1] 王秀敏，李杰鹏：《浅谈理查德·克莱德曼和他的钢琴艺术》，载《浙江师大学报（社会科学版）》，1997（1），78页。

师供不应求，学习费用也从每月十几元跃升到每节几十元、上百元不等。但在这股钢琴学习热潮的背后，是很多家长在从众心理的驱使下无意识地为孩子做出的选择。有人认为这是一种可以炫耀于人的社会文化资本，有人相信弹琴可以提高孩子的智力水平，还有人因为自己从小错失音乐学习机会的遗憾而寄希望于子女。不管怎样，在这股热潮渐起的最初几年里，几十万名儿童先后走上学琴之路，虽然呈现出全面提升民族文化艺术素养的热烈场景，但也使很多问题浮出水面。首先是师资力量的匮乏，尤其是优秀教师数量不足，使得很多并不具备钢琴教学能力的人在利益的驱使下滥竽充数、盲目招生，很多教师没有经过专业训练，更缺乏出国学习的国际化视野，难以为学生提供高品质的钢琴启蒙教育。缺乏规范的教学过程和良莠不齐的教学质量引发了很多教学问题，如学生产生严重的厌学情绪，以及因为对钢琴学习的不切实际的期待而导致的自暴自弃、半途而废。这一时期的经历使很多家长认识到钢琴学习的漫长和艰辛，认识到音乐家们在音乐领域的脱颖而出有赖于天赋、努力、机遇等多种因素。面对社会钢琴教育中出现的诸多问题，钢琴教育界的很多有识之士积极着手解决，他们举办讲座，将自己的专业技艺和丰富的教学实践经验传授给一线教师，努力提升社会钢琴教育领域中教育者的教学水平，为钢琴艺术在中国的普及奠定了基础。

3. 钢琴考级制度的确立与青少年钢琴教育的相关思考

1）钢琴考级制度的确立及相关思考

虽然专业钢琴教育者纷纷不辞劳苦匡正快速发展但却相当芜杂的业余钢琴教育，但面对日益壮大的社会钢琴教育领域，个体努力产生的效果是有限的，一套科学、规范的钢琴教学评价体系呼之欲出。

早在20世纪80年代中期，就有专家萌生出参考国外业余钢琴教学考级的评价方法，在中国建立一套相似的测评体系，使社会钢琴教育向更加规范的方向发展的想法。80年代末，此类钢琴考级率先在北京、上海进行试点，90年代初，中国音协下设的全国乐器演奏（业余）考级委员会主抓的乐器演奏考级活动在全国推出，钢琴考级也由此诞生。钢琴业余水平测评分为十级，

每一级统一设定考核曲目，考试每年定期举办，考试通过后可以获得相应级别的等级证书。统一的考核标准，对社会钢琴教育形成了一定的规范作用，对于含辛茹苦学习钢琴演奏的孩子们和支持他们的家长而言，这个证书也是对他们努力付出的一种肯定和回报，这是其积极意义所在。在音协出台音乐考级方案之后，中央音乐学院也启动了海内外考级体系。考级制度的出现推动中国社会钢琴教育热潮走向了一个新的高点，考级活动很快从几大省会城市发展到各大中城市，成为学生们坚持钢琴学习的重要目标和动力。

但这种目的性非常明确的艺术学习也极易助长功利化的学习心态，从而改变艺术教育的初衷。钢琴考级虽然在某种程度上调动了学生们学习钢琴演奏的积极性，但也无形中滋生了忽视音乐素养的培养、只学考级曲目等功利性心理。在钢琴考级制度日趋普及、成熟的过程中，这一课题也逐渐走入了众多学者的研究视野之中。数据显示，1992年至1999年12月，与"钢琴考级"相关的研究论文有近百篇，这些研究文章从不同角度分析了考级制度的优缺点，及其对钢琴教育带来的影响，并提出了很多富有价值的建设性意见。其中，中国音乐学院音乐教育系钢琴教研室主任肖承兰在《业余钢琴考级刍议》（《人民音乐》，1994）中，根据当时已经完成的三届钢琴考级工作提出了自己的想法。她首先对家长群体给出了建议。她认为在以往的钢琴考级过程中，"跳级"现象较为普遍，这事实上违背了考级评价体系的设计初衷。钢琴考级所规定的曲目和进度要求虽然是专业化的，但它的考核对象却是业余钢琴学习者。"十级之间的差别及曲目数量要大大小于专业院校，这是为了使业余学琴者在保证完成正常课业的前提下有可能同时按进度不断提高。"因此，这就决定了考级制度的"业余性"，即容量和进度上的业余性，技术要求上的专业性，这也正是它的科学性和系统性所在。因此，如果基础不牢贸然跳级，可能欲速则不达。其次，她揭示了钢琴教师群体中出现的"单打一"教学方式存在的弊端。她认为"'教'在业余钢琴教学中的重要作用是不言而喻的，老师不仅要教孩子弹奏方法、曲目，更要培养他的音乐素养。"但现实存在的问题是，有的老师将考级曲目作为唯一的教学内容，考级前数月甚至更长时间内只让学生反复练习考级曲目。这种做法置学生的正常学习需求于

不顾，置钢琴教育基本技术能力的培养和音乐素养的涵养于不顾，从而"大大削弱孩子学琴技术上和音乐反映上的灵气"①。由于长时间不接触新的作品，很多学生的视奏能力极为薄弱；还有的学生虽然能够熟练考级曲目，但因为"赶快车"教育心理的驱使，缺乏必要的音乐表演心理准备，音乐表达一塌糊涂。肖承兰认为，业余钢琴考级对钢琴教育提出了新的要求，教师要根据每一个学生的情况、条件、学习目的等因素调整进度，并选择适合他们的教材；教师要了解考级曲目，更多地接触钢琴音乐文献，以求在更大程度上提升业余钢琴教育的效能，达到音乐教育的最终目的。可以说，肖承兰对家长和教师给出的上述建议，都是针对钢琴考级过程中出现的急功近利现象而提出的，从一个侧面揭示了中国钢琴考级制度实行之初即出现的现实问题。

1996年，周广仁教授在《钢琴艺术》上发表文章《在钢琴普及教育中应重视的教学问题》，同样探讨了钢琴考级过程中存在的问题。她认为，业余钢琴学习虽然对学生的要求不如专业钢琴教学那样严格，但是同样不能偏离音乐教育的根本目的，即"体会音乐，感受音乐，热爱音乐，从而表现音乐"。但在钢琴考级过程中，很多初学者在不理解作品性质、不懂分句和呼吸的情况下，只做手指运动，缺乏对音乐的理解，"他们学琴学得太枯燥，毫无表演欲望，更谈不上自我欣赏之感。"通过对这些典型现象鞭辟入里地分析，周广仁呼吁社会钢琴教育领域注重学生音乐感受能力的培养，建议教师多为学生讲解音乐性质，通过多种方式提升学生的音乐想象力、理解力。她同时直斥了"拔高程度和跳级"为钢琴教育带来的弊端，有些手指尚且柔弱且独立性较差的孩子，一定要跳级报考，"结果只能'连滚带爬'地弹奏"，这无异于揠苗助长。周广仁在文末坦陈："我们希望，我们的少年儿童能受到良好的全面教育，真正懂得音乐的美和受到音乐的熏陶。知识的积累和钢琴演奏技能的掌握需要一定的时间，不能操之过急。除极个别有特殊音乐天赋的、手指机能好、弹奏基础好、又非常刻苦的学生外，一般来讲对小孩子不必急于

① 肖承兰：《业余钢琴考级刍议》，载《人民音乐》，1994（7），28页。

求成。"①

同一时期，吴乐懿教授在赵晓生撰写的访谈录中也谈到了自己对钢琴"考级热"的思考。她首先肯定了20世纪80年代末90年代初以来钢琴考级在中国得到逐步推广的积极意义，认为这一举措推动了钢琴艺术在中国的普及发展，并为其制定了切实可行的标准。但考级只是对学习者学习程度的一种测试，并不是学琴的目的，那种相互攀比、急于求成、拼命跳级的学习心态是危险的。"第一，我们让孩子学琴，是为了使他们真正学到一点东西，而不仅仅为了一张证书。第二，倘若这孩子是个好苗子，但一旦违背了循序渐进的客观规律，揠苗助长，反而会欲速不达。第三，如果孩子不适合以音乐为专业，他学琴本来很可以陶冶情操，获得乐趣。倘若过分施压，只会让孩子失去兴趣，引起逆反心理，见琴不喜反厌。"②可见，用音乐颐养学生的性情，循序渐进，不急躁，保持一种快乐积极的学习状态，是这一时期大多数专业人士对社会钢琴教育的态度，重点在于遵循规律、不急于求成。

钢琴教育者这些语重心长的劝慰，体现了这一时期中国社会钢琴教育的现实状况，也体现了专家学者对音乐教育的基本立场。我国社会钢琴教育就此在艺术教育与商业属性、功利目的的不断纠葛中阔步前行，围绕这些根本性矛盾不断产生的现实问题使社会钢琴教育成为了中国钢琴教育研究中一个历久弥新的重要课题。

2）青少年钢琴教育的相关思考

关于青少年钢琴教育问题的探讨由来已久，尤其是在改革开放之后社会经济迅猛发展的这一历史时期，由于社会生活水平的提升以及人们对教育问题的重视，青少年钢琴教育成为了一个社会话题。

事实上，这是一个可以划分为专业钢琴教育和业余钢琴教育两个不同层面的问题，但它们又有某些共性特征。钢琴家刘诗昆的人生历程中就包含了

① 周广仁：《在钢琴普及教育中应重视的教学问题》，载《钢琴艺术》，1996（2），33~34页。

② 赵晓生：《通向音乐的圣殿——吴乐懿教授访谈录》，载《钢琴艺术》，1996（2），6页。

对这两方面问题的思考。他在接受《解放日报》采访时说，"强制性"在钢琴教育中必然存在，回首往事，他小时候最喜欢的并不是钢琴，而是飞机、大炮这些男孩子热衷的物件；而即便步入老年，这位知名钢琴家的兴趣也仍然不是弹钢琴，而是影视剧、旅游这类大众化的娱乐消遣。自小由父亲进行钢琴启蒙的刘诗昆，认为父亲"软硬兼施""恩威并用"的教育方式很值得当今的钢琴教育者学习。"我小时候学琴，我父亲知道我的这些兴趣，他就常常在琴谱的空白处画上一架飞机或一辆汽车，随着我弹琴音符的高低，他就对我说：'你听，飞机起飞了，现在又降下来了。'随着我弹琴速度的快慢，他又会说：'你听，汽车加速了，现在又减速了。'"①小刘诗昆就这样看着飞机的起降、汽车的行驶，心里想着音乐的行进，手里的弹奏技能慢慢得到了锻炼。在这里，刘诗昆强调"软硬兼施"和"恩威并用"中，"软"和"恩"是最重要的，教育者要在这方面想办法。

刘诗昆虽然走在专业钢琴学习的道路上，但他的此番思考却是面向业余钢琴教育中日益增多的中国琴童和他们的师长。他认为即便是业余钢琴教育，也是对孩子的一种教育，而"教育"在某种程度上是不能等同于"兴趣"的，尤其是面向少年儿童的教育，其中要有一定的强制性。这一观点虽然与周广仁、吴乐懿等专家的主张有所区别，但主要是侧重点不同，刘诗昆强调的是业余钢琴教育与专业钢琴教育的共通点，即教育功能，后两位专家强调的是业余钢琴教育陶冶性情的社会功能。

与此同时，刘诗昆又强调了业余钢琴教育的"业余"属性。他认为，正如学生们在学校中要学习语数外等多门课程，但这并不意味着他们在每一学科上都拥有过人天赋，或者在每个领域中都能成为佼佼者一样，任何人都可以参与到钢琴艺术学习中来。这种态度事实上与他在社会钢琴教学中多年的办学实践有关。1990年之后，刘诗昆与家人定居香港，在那里白手起家开办了钢琴学校，并将这一品牌化的钢琴学校推广到北京、天津等数十个大中城

① 刘诗昆：《今天，我们怎么让孩子学琴》，载《解放日报》，2015年11月8日，007版。

市，学员众多。刘诗昆曾谈到他的办学理念，"就是为社会的美育教育做些基础工作，而不是要出多少的高、精、尖的钢琴家、音乐家。当然在这么多人学的过程当中，自然有少数人会被筛选出来，成为比较高水准的人才。而教育模式永远是金字塔式的，塔尖总是很少的，塔座是很大的"。①这既说出了社会钢琴教育在普及钢琴艺术方面发挥的基础性作用，也体现了其中包含的商业属性。也就是说，社会主义市场经济体制下的社会钢琴教育融合了教育功能与商业属性，处于一个特殊的艺术教育领域，而这些属性在钢琴家、社会钢琴教育主导者刘诗昆的相关论断中得到了集中体现。既要有"教育"的强制性特点，以实现教育的目的，又要保证社会效益与经济效益相结合，保持学生学习的持久性，实属不易，对于钢琴演奏这类具有较强技巧性的实践科目来说，其中的关系更是难以平衡。

与专业钢琴教育相比，业余钢琴教育尤其是青少年业余钢琴教育，处于一个更为多元的领域，其中钢琴教育问题、青少年教育问题、商业因素以及诸多社会问题都扭结在一处。20世纪之后，在教育、经济、艺术等多种因素的共同推动下，业余钢琴教育领域在中国的发展更加迅猛。2010年，凌紫连续发表了三篇关于中国业余音乐教育状况的调查综述，通过社会调研，分析了21世纪以来，中国"学琴热""考级热"当中潜藏的问题和机遇。2014年、2015年，王群卫也以系列文章的形式对业余音乐教育的定位及问题做了思考。可以说，20世纪末出现的青少年社会钢琴教育热潮以及由此引发的讨论是21世纪以来的这些研究的源流，爬梳这一时期中国钢琴教育思想的发展进程具有鉴往知今的重要意义。

（二）钢琴教育理论研究的体系性发展

钢琴教育理论研究在早期的中国钢琴界一直较为零散，缺乏系统性的梳理，但随着社会经济和教育领域的不断发展，这种状况在改革开放之初有了

① 魏鹏举，刘林江：《用十指演绎人生——访刘诗昆纪实》，载《文化月刊》，2004（6），71页。

起色。1979年人民音乐出版社出版的《音乐论丛》系列第二辑中，刊载了著名音乐理论家廖乃雄的文章《试论钢琴教学的几个基本环节》。这篇文章以洋洋洒洒数万字的篇幅，较为全面地梳理了钢琴教学中的几个基本环节。作者立足于钢琴艺术实践性与艺术性并存的特点，针对中国钢琴教学中存在的教师主观主义、学生被动接受等问题，提出钢琴教学是一种系统性的科学，涵盖内容广泛，涉猎范围很大，以往教师只是根据自身经验见招拆招地进行教学，缺乏系统性思考和宏观视野。这篇文章希望以宏观的教学研究视野，改变学生被动模仿教师的经验化教学方式，提升学生自主探索的能力，调动他们的积极性和创造性，使他们成为具有艺术探索能力的人。

廖乃雄首先谈到了"音乐感能和理解力的培养"。文章认为，培养学生的乐感，也就是感受音乐的能力，是钢琴教育的一个重要任务。现实的情况是，很多教师只是机械地强调学生的演奏动作，"从而使学生在练习和演奏时就像打字一样，只注意如何去操作，而无音乐的感能"。这种学习方式一旦养成习惯，对于音乐感觉的培养是有害无益的，且难以彻底改变。因此作者提出，首先要引导学生通过各种方式聆听多种音响和好的演奏，同时还要在教学过程中提高学生对音乐的理解，教师要对作品的风格、特点、结构、语言做更加深广的研究，以培养学生的音乐理解力。"只有这样，钢琴教学才有可能打破只讲肌体操作和音符的局限"，实现提升学生音乐感能和理解力的重要目标。

在注重乐感和音乐理解力培养的基础上，廖乃雄进一步阐述了"表现意欲的培养"问题。他认为这是钢琴演奏教学中首先要关注的又一方面。现实中，很多教师在学生演奏一首乐曲时，只要遇到一些小的错误，就打断学生的演奏进行纠正；还有的教师认为学生初学钢琴、程度较浅，就忽视学生表现欲的培养。这些问题看似多样，其共性在于将技艺性训练置于表现欲培养之上。两者事实上是一种协同关系，后者尤其不能忽视。作为一种技艺性较强的学习项目，学生在学习过程中极易做机械性、条件反射性的肢体运动。事实上，即便是面对初学钢琴的孩子，教师也应该从演奏家的高度去培养他们的表现欲。钢琴演奏作为一种再创造的过程，演奏者需要以强烈的表现欲

将自己的内心感受由内而外地表现出来，而不是机械地复制乐谱。廖乃雄认为，即便是在练习时，教师也要提示学生，所弹的每一串音符都是自身表现意欲支配的结果，即"消灭音乐表现的空白点"；教师应该容忍学生演奏中出现的一些一时难以改正的错误，等学生弹完之后再指出；教师也尽量不要要求学生纤毫毕现地还原乐曲演奏的每一个细节，以免学生惧怕技术性错误，从而影响了他们演奏的信心和表现欲。作者进而做了形象的比喻："正如将一切零件装配得再精确，也只能成为一部机器，仍然没有生命一样，要求学生把教师规定的每一个音乐和技术的细节都做到，加在一起也难以成为一次优美的艺术表演。"[①]将音乐表演的人本特质解读得鞭辟入里。

在《演奏技能的全面培养》一节中，作者谈到钢琴演奏技能不单单体现在弹奏方面。它背后包含着对钢琴乐器物理构造、发声原理等知识的掌握，很多学生在弹奏中存在用力"压键"的问题，这就来源于这方面知识的匮乏。其背后还包含着对人类生理、心理科学的把握和探究。该节还着重探讨了提升学生实际弹奏能力，帮助他们全面掌握钢琴演奏技术等问题，突出了"全面"二字。包括通过自学而非全部依靠教师引导来快速掌握一首新作品的能力，全面掌握各种演奏技术以适应不同类型乐曲的能力。

在"教材的安排"问题上，文章又体现出独特的辩证思考。首先是教材的选择要像医生给病人问诊开处方一样，根据学生的情况不断调整。钢琴教材的选择，"除初学阶段外，根本不可能相对地固定下来"，这就要求教师要不断积累和掌握更多的优秀教材，"墨守成规地'吃老本'，永远抱住一小部分熟悉的教材去教学，这是不行的。"同时，教师既不能只让学生抱着某些教材反复地"磨"，也不能将大量内容一股脑塞给学生，不重质量。这体现了一种辩证思考。本节的辩证性还体现在对基本练习、练习曲、乐曲的关注上，基本练习枯燥但易于改正毛病，练习曲有些音乐性但不够简练，乐曲富有音乐性和艺术表现，但缺乏集中的技术训练。不可偏废的同时，也要做更多的

① 人民音乐出版社编辑部编：《音乐论丛（第二辑）》，北京，人民音乐出版社，1979，222—224页。

第三章　中国钢琴教育思想的发展创新阶段（改革开放至20世纪末）　| 　113

辩证审视。如对于练习曲，既不能弃绝也不能将其作为主要教材；再如车尔尼写的大量练习曲集，是适应当时维也纳制造的钢琴乐器的要求，其琴键轻浅，适合快速弹奏，但在音量和力度等方面有欠缺，因此，此类练习曲"有它特定的局限性""如果今天还把车尔尼的练习曲当作钢琴技术教学的主要教材，甚至是初学阶段的唯一教材，实在太局限"[①]。

这种辩证思考还体现在"进度的安排"方面。作者认为学生的学习进度应该是稳步前进和快速跃进相结合的。教师既要对教学有一个整体的、循序渐进的考量和规划，还要在条件成熟的时候推动学生实现跃进；教师既要遵循一定的教学思路，又要"因人而异，绝不可能要每个学生走完全同样的路"[②]。文章还分7个阶段详述了什么是较为科学的钢琴教学进度安排，涵盖了钢琴教学的各个方面。作者同时还对其做了辩证解读，即"所有阶段和重点的划分都是相对的，绝不是一个阶段只练一种技术"[③]，每一种技术项目的练习都要在各个学习阶段循环往复进行，而所谓的7个阶段也要视学生的情况加以调整。

以上内容侧重从教师角度谈教学安排，文章接下来从学生角度阐述了练琴的进度安排和具体问题。关于如何提高练琴效率，第一，作者谈到了练习时间与如何保持精力等问题。钢琴练习自然要保证练习的时长，未成年人每次一个小时左右，成年人练习时间可以更长，但练琴的时长和取得的效果并不一定成比例增长，要视自身的体力和精力而定，在体力和精力不支的情况下一味追求练习时长，往往适得其反。第二，作者强调要用头脑来指挥练琴，用心去思考每一个音乐细节的处理，而不是任凭身体器官做无意识的机械运动。背谱练习能够帮助练习者将注意力集中在演奏技艺和音乐表现上，因此建议采用。可用叠加的方式，分乐句、分手练习背谱。当然，如果练琴时精

① 人民音乐出版社编辑部编：《音乐论丛（第二辑）》，北京，人民音乐出版社，1979，230—233页。

② 人民音乐出版社编辑部编：《音乐论丛（第二辑）》，北京，人民音乐出版社，1979，240页。

③ 人民音乐出版社编辑部编：《音乐论丛（第二辑）》，北京，人民音乐出版社，1979，250页。

力不能集中，总是三心二意，那么就不要勉强自己练下去，应时刻保持头脑支配练琴的学习状态。第三，在如何用头脑练琴方面还存在具体的技术性环节，即"活"练而非"死"练。每个练习都要先确定问题点，每次练习都要用头脑和听觉去判断练习效果，这就是"活"练。作者提示，"绝不要把练琴时间的大部分花费在一遍又一遍地从头到尾的弹奏上"，而是要有针对性地解决难点。对于初学某种技术的学生，可采用集中练习的方式，即抓住难点反复练习，直到有所改进；对于在某种技术方面有一定基础的学生，可采用少量多次的练习方法，即每天坚持练习，几分钟都好，以达到温习、巩固的目的。第四，"慢练"是解决技术难题的法宝。作者指出，如果练习过程中经常出错，久而久之也会养成习惯，因此，学习之初就要学会慢练，只有尽量减少错误频次，才能养成正确的肢体感觉和音乐认知。当然，"快"与"慢"也是辩证共存的，由慢练逐步实现快练，"快练到一定程度，感到又出问题了，就又有必要再减慢速度去练"。第五，作者总结了学习中的"冷""热"问题，即做细节练习的时候，内心不能激动，保持高度的自我控制，才能冷静分析存在的问题；涉及音乐表现和音乐形象塑造的技术练习，则需要在练习中注入热情。关于"热"，文章还强调，学习与练习的最终目的都是面向听众的正式演奏，不能将它们的关系割裂开。为了避免很多潜在的问题在正式演奏时才暴露出来，每次练琴或上课的过程中都应以一种演奏的状态连续弹奏几遍，"如演奏似地练奏也是必要的，是培养表现音乐的能力和养成良好的演奏习惯所必须的"。[1]

　　廖乃雄的这篇文章系统地阐述了钢琴教学过程中存在的规律性问题，对问题的剖析具有辩证性且思路清晰。事实上，很多从事钢琴教学实践的人对其中的每一个部分都很熟悉，只是难以用同样系统化的方式加以总结和梳理。以往，很多中国钢琴家也曾撰文记述自己的教学心得，但较为零散、经验性或碎片化，缺乏体系性和对基本规律的总结。从这个角度讲，这篇名为《试

[1]　人民音乐出版社编辑部编：《音乐论丛（第二辑）》，北京，人民音乐出版社，1979，255—256页。

论钢琴教学的几个基本环节》的文章算是开山之作。此后，中国钢琴教育领域研究钢琴专业教法的理论文章和著作频出。如前文提到的B.柯雷德、欧阳美伦的《中国过去和现在的钢琴教学——访钢琴家李献敏》（《音乐艺术》，1984年第4期）、巢志珏的《李翠贞的钢琴教学》（《音乐艺术》，1990年第7期）、周广仁的《在钢琴普及教育中应重视的教学问题》（《钢琴艺术》，1996年第2期）等，都是新时期以降至20世纪末叶中国钢琴教育领域在钢琴教学方面的经验总结。这一时期，还出现了很多由中国本土钢琴教育者撰写的研究著作，如应诗真的《钢琴教学法》（人民音乐出版社，1990年）、赵晓生的《钢琴演奏之道》（湖南教育出版社，1991年）等。这些著作都对钢琴演奏和教学的相关问题做了深层研究，本书将对其中的钢琴教育思想做专门探讨。

（三）中外钢琴艺术的交流与钢琴教育思想的碰撞

如前文所述，20世纪中叶，在中外钢琴艺术交流态势日益显现的基础上，中国青年钢琴家开始走向世界乐坛，并创造了不俗的成绩，这也在业界确立了一种对外交流的基调，并激励后辈钢琴演奏者继续走向国际琴坛，以此作为衡量艺术水平、确立自身声望及业界荣誉的重要标志。

改革开放以来，中西方文化相互隔离的状况得到了改善，艺术方面的国际交流得到恢复，很多国外优秀钢琴家、音乐教育家来华讲学、交流。1980年初，美国钢琴家波拉克在上海、北京、南京举办独奏音乐会。1982年，被称为"我们时代键盘艺术家中的一位巨人"的美国著名钢琴家约瑟夫·班诺维茨（Joseph Banowetz），访问了中央音乐学院、上海音乐学院、沈阳音乐学院、星海音乐学院，并做了演讲和演奏。1994年8月，西班牙女钢琴家德·阿莉西亚·拉罗查（De Alicia Larrocha），作为亚洲青年管弦乐团（AYO）的特邀艺术家在北京举办了音乐会等。这些跨国艺术交流活动在一定程度上拓宽了我国钢琴教育者的视野，也激励他们走出国门，从国际同行那里吸收更加先进的教学经验。曾经被中国钢琴教育界所了解的"重量弹奏""重量移位"等弹奏教学法，继续在这一时期的中国钢琴教学实践中得到运用，收到了较好的教学效果。

这一阶段，中国青年钢琴演奏者在国际比赛中也相继创造了优异赛绩。如江天在1982年美国全美钢琴比赛中获得第一名，许斐平在1983年第四届鲁宾斯坦国际钢琴比赛中获得金质奖章，杜宁武在1985年第二届悉尼国际钢琴比赛中获得第一名，朗朗在1995年柴科夫斯基国际青年音乐家比赛中获得第一名等。学者卞萌曾在著作《中国钢琴文化之形成与发展》中对1980—1992年间中国青年钢琴演奏者在国际赛事中的获奖情况做了统计，《钢琴艺术》杂志也曾在《国际钢琴比赛中国钢琴家获奖名录（1949—2019）》（《钢琴艺术》，2019年10月）一文中详细梳理了更全面的获奖信息。

这些专业赛事中取得的成绩以及社会钢琴教育热潮的袭来，都证明了中国已经成为了一个东方钢琴大国。为了帮助快速发展中的中国钢琴艺术确立起较为完善的选拔体制和艺术标准，从而夯实作为钢琴强国所必需的专业实力，1994年9月，在专业人士多年的大力助推下，首届中国国际钢琴比赛开幕了。周广仁教授邀请奥地利、波兰、澳大利亚、法国、日本、美国、英国等国家的知名的钢琴家和艺术教育家，以及吴乐懿、李其芳、刘诗昆等中国钢琴家担任大赛评委。经过选拔，大赛从来自全世界18个国家和地区的160位选手中选择了37位赴北京参赛，决出了成年组、少年组获奖选手，并特设中国作品演奏优秀奖这一特殊奖项，以传播中国钢琴音乐作品，提升其影响力。配合大赛进程一同举办的还有国际赛事获奖者许忠、孔祥东的钢琴音乐会。周广仁教授曾经在赛后总结这次大赛的特殊意义，认为：国际艺术赛事的举办代表了一个国家文化艺术水平的提升，对其国家地位和艺术形象的提升也有重要意义；中国国际钢琴比赛的设立使中国钢琴界凝聚，有助于广大热爱这门艺术的人从中受到启迪和激励，进一步促进钢琴教育事业的发展。这次比赛也成为此后众多专业音乐赛事参照的范本。时隔5年，1999年，第二届中国国际钢琴比赛如期而至。随着中国钢琴教育事业的不断发展，更多与此相关的企事业单位参与到活动中来，更多有国际影响力的专家学者应邀担任评委。比赛发掘出秦川等优秀青年演奏人才。与第二届赛事一同进行的，还有中央音乐学院邀请范妮·沃特曼等知名专家来校举办的讲座和艺术经验分享活动。此后，中国国际钢琴比赛成为一个周期性开展的国际文化艺术交

流项目，它象征着中外钢琴艺术交流水平在国际大赛的层面得到提升，中国钢琴艺术发展的国际视野得到进一步拓展，也成为了展示中国钢琴教育、传播中国钢琴艺术的舞台。

20世纪末叶的这段历史进程虽然较为短暂，但从青年演奏者所取得的成绩、中国国际钢琴比赛最终发展成为常设性国际赛事看，这一时期中国的钢琴教学水平已经获得了快速提升。这与前文提到的各大院校钢琴教育事业打开新局面，以及钢琴主科教学地位的确立不无关联。以此为基础，中国钢琴教育者开始在对外艺术交流的过程中注重缩短自身与世界先进水平的差距。尤其是新时期以降，在对外文化艺术交流的进程再次提速之时，在文化艺术教育思想的碰撞中，教育者们更加看到了我国学生在音乐理解和音乐表现方面的不足，以往偏重手指技术训练的教学方式在两相比照中显得单薄。因此，对教学方法、进度设置、教育目标、重点难点做系统调整，注重音乐表现与演奏技术相互间关系的深层研究，成了新时期中国钢琴教育思想的一个重要特点。如前文提到的音乐理论家廖乃雄的文章《试论钢琴教学的几个基本环节》，在其集中探讨钢琴教学六大基本环节的过程中，无处不渗透着对音乐表现和音乐性、艺术性的理解与追求。这既是新时期以来中外钢琴艺术交流不断增多的结果，也从教育的层面推动了中国钢琴演奏水平的提升。这一时期的中国钢琴教育思想在交流与碰撞中不断向纵深发展，其代表性观念和演变过程笔者将在下一部分做深入剖析。

二、百花齐放：中国钢琴教学理论快速发展

与空前繁荣的中国钢琴教育形势并行的，是中国钢琴教学理论的快速发展。这一时期，经过此前多年的教学实践积累，应诗真、朱工一、周广仁等老一代钢琴家的教学思想逐渐成熟，形成了较为系统的思想文本；但昭义、赵晓生等青年钢琴教育家也快速成长起来，借助迅猛发展的钢琴教育势头，形成了集中体现当代中国钢琴教育特色和文化传统的思想文本。

118 | 20世纪中国钢琴教育思想研究

（一）老一代钢琴家教学思想的当代沉淀

1.应诗真：系统阐述钢琴教学方法及规律的中国钢琴教育先行者

应诗真出生于1937年，是中国著名钢琴家、音乐教育家，本科考入中央音乐学院钢琴专业，研究生毕业后留校任教。她曾经撰写了《钢琴教学法》（人民音乐出版社，1990）、《车尔尼钢琴练习曲50首：作品740（699）教学与弹奏指导》等众多著作、教程。尤其是《钢琴教学法》这本书的面世，使她被业界称为"中国钢琴教学法第一人"。该书以8个章节、3大部分的篇幅，全面剖析了专业钢琴教学各个环节中的基本教法及其规律性问题，更为可贵的是，作者在前言中强调，这本书"不是钢琴演奏法，更不是钢琴技法或教程"[1]，她在书中用教育学、心理学、美学的相关理论观点分析钢琴教学中遇到的现实问题，进一步打破了因长期以来单纯技术性阐述而设置的教育壁垒。

第一，这本著作的第一部分对钢琴教师提出了一些基本要求。作者强调钢琴教学不仅是钢琴演奏技术和音乐艺术的传授，更是塑造人类灵魂的教育事业。因此，教师首先要注意自己的言行。为人师表，尤其是钢琴这种一对一的教学方式，教师对学生的影响是切身的。第二，教师要做学生的"严"师良友，她首先回忆了恩师易开基先生对自己的影响，认为易老师对待艺术严谨认真、一丝不苟的态度，为自己的工作和生活树立了学习的榜样。而严师和良友是一体两面的关系，应诗真曾特意申请将一位濒临被开除学籍的附中学生转到自己的班上，在她的眼中，这个孩子较为叛逆但有主见、喜欢思考问题，"对年龄这样小的孩子，我们只有爱她，帮助她，才能使她在正确的道路上健康成长"。[2]终于，在老师刚柔并济的引导下，这个叛逆的孩子在学习上变得主动了，努力投身集体生活，师生的心贴得更近了。可见，作为教育工作的一个组成部分，钢琴教师还要注意观察和总结各个年龄段学生的心理

① 应诗真：《钢琴教学法》，北京，人民音乐出版社，1990，Ⅱ页。
② 应诗真：《钢琴教学法》，北京，人民音乐出版社，1990，4页。

特点，严谨认真，因材施教。第三，教师要有严谨的治学精神。钢琴教学不能仅靠"狭义的钢琴弹奏"，要靠"综合治理"，教师首先要将自己培养成一个学者型的演奏家，才能从艺术的高度来指点学生，帮助他们将与作品相关的人文知识和高超的演奏技术有机融合。第四，培养学生的自主学习能力十分重要。"培养学生练琴"被很多家长和老师视为自己不可推卸的责任，对低龄学生尤其如此。学生在这种观念的影响下，虽然可以稳步前进，但却难以培养起独立自主的学习能力，只会一遍遍机械地弹奏，不用心聆听自己的演奏。他们对音乐毫无兴趣，甚至麻木冷漠，他们弹奏的目的只是为了完成别人的要求。这种思维定式一经养成便伴随终生，难以克服。应诗真认为，一定的指导，对学生，尤其是幼年时期的学生来说是必要的。但任何人都不能代替学生自身，不能代替他们的手和耳朵，不能代替他们去热爱音乐。要教会他们独立思考、处理乐句，查阅音乐术语，分析作品相关信息，摒弃填鸭式和陪伴式教育。不得不说，这是非常符合教育心理学和艺术心理学规律的真知灼见。

著作的第二部分是这本书的核心，其中用5章的篇幅（第二、三、四、五、八章）集中探讨了钢琴教学的主要问题，包括技术训练、多声部演奏训练、踏板训练、演奏心理训练等。第二章指出初级阶段的钢琴教育尤其重要，一旦养成错误的习惯就要花成倍的时间来纠偏。作者进而对钢琴学习初级阶段涉及的重点问题和课目做了梳理。第一，要培养学生认识"音"的基本知识，包括音高、时值两大方面。高音谱表和低音谱表可以同时教授；音的学习不能孤立进行，即便是最简单的音符也可用形象化的比喻使其富有音乐性，帮助学生体会音的旋律走向，提升学习兴趣；时值的学习必须与节拍相结合；加入移调练习来培养学生的音程感，帮助他们在初学阶段感受调性的不同色彩。在这里，作者已经开始从心理学的角度分析音乐学习的认知规律。第二，保证弹奏时重心稳定，防止因为年幼，脚部悬空，造成重心不稳、身体紧张。第三，关于手型。作者指出，20世纪二三十年代，中国很多钢琴教师要求学生在手背、手腕等处放置铜钱，保证弹奏时不会掉落，这种死板僵化的教学方式为学生带来了身心上的损害。钢琴弹奏的手型是历代弹奏者经验的总结，

不同作曲家及不同风格的作品，对指触感的要求不同，手型也相应地有所变化。但这些自由变化要建立在一些基本规则基础之上，包括一、五指指关节良好的支撑站立、避免手指第一关节的塌陷等。同时，使用将手臂重量放下去、手指保持支撑的重量弹奏法，也是形成正确手型、避免身体各部位僵化的有益途径。第四，初学阶段需要掌握的几种弹奏法，包括断奏、连奏和跳音弹奏。谈到断奏弹奏法时，作者强调比学会正确动作更重要的是引导学生在练习之初就认真聆听乐器发出的声音，从声音效果的角度来判断和纠正演奏动作。同时，为了培养学生的音乐感觉，作者建议即便是在初学阶段的单音练习中，教师也可以为学生的单音弹奏配以各种节奏型的伴奏，以激发他们的音乐想象，提升他们的音乐感受能力。这些从听觉艺术本体性出发的教学思考都体现了音乐艺术的审美诉求。第五，第二章还谈到了初学阶段需要注意的问题，如同时练习黑白键弹奏、培养演奏的层次感和内心节奏感、培养演奏的信心等。作者强调音乐节奏不应是节拍机式的，否则音乐就失去了灵魂。内心节奏感的微妙之处正在于此，它不是靠绝对精准的时值计算来实现的，而依靠于演奏者自身。教师在教学中既要注意提醒学生保持演奏的恒等速度，同时也要让他们聆听自己的演奏，从小形成真正的内心节奏。

《钢琴教学法》的第三章集中探讨了钢琴演奏的技术发展史和技术训练方法。应诗真开篇就强调钢琴演奏技术要为艺术思想的表达和音乐形象的塑造服务，用不同的技术类型满足不同音乐风格的需要。文章继而梳理了17世纪以来西方钢琴演奏技术的发展历程，并对20世纪中叶中国钢琴教学向重量弹奏法转向的曲折历程做了历史回顾。接下来，作者用很长的篇幅探讨了钢琴演奏技术训练的两种方式：第一，以正在学习的作品为基础针对其中的技术难点、结合作品的风格做相应的技术练习；第二，像积累"词汇"一样，对各种钢琴演奏技巧做系统训练，并分别介绍了五指练习、音阶练习、琶音，双音、八度、和弦的练习方法，进一步结合玛格丽特·朗（Margaret Long）、格涅西娜（Gnesina）、科尔托（Cortot）等钢琴教育家写的练习来详细分析。在第三章中讲述了如何为弹奏中国作品做基本训练的内容，这对中国钢琴教育具有特殊意义。作者在这里以模仿中国民族乐器音色、音效的演

奏技法为例："模仿笙的双音进行，既不能强调手指的颗粒性，又不能将音弹得很黏；声音要留有余音，又要有管乐器的效果；弹奏时手腕要有弹性，手指触键不要太快，两个音发声要比较均衡。"在模仿鼓的弹奏过程中，要用手腕灵活颤动的方法松弛弹奏，追求清脆的音色。对于古筝音色的模仿，"要用手腕带动，使琶音有'一连串'的效果；又要有指尖的敏锐弹性，使之达到弹拨的音色"。[①]作者十分推崇黎英海的《五声音调钢琴指法练习》一书，指出这些由中国钢琴家自己编写的教材，弥补了西方钢琴教材在弹奏中国乐曲方面存在的技术性缺憾。本书在这个问题上所用篇幅虽然不多，但体现了一代又一代音乐家探索钢琴音乐民族化、本土化的不懈努力，因而具有特殊意义。在这一章的最后，作者集中讲述了练习曲的弹奏问题，分析了约翰·克拉默（J.B.Cramer）、莫捷欧·克列门蒂（Muzio Clementi）、卡尔·车尔尼（Carl Gcrhy）、约翰·菲尔德（John Field）等不同作曲家所写练习曲集的特点和训练重点。结尾处作者强调，即便是在教授练习曲时，教师仍然要帮助学生分析它的句法和段落结构，慢练时也要提醒学生不要忘记音色、音响的要求和变化。这些都体现了作者对听觉艺术本体性的坚守，以避免钢琴学习陷入机械化训练的误区之中。

第四章重点探讨对钢琴演奏有独特意义的多声部演奏训练问题。钢琴是表现力丰富的多声部乐器，在清晰、明确地弹奏各声部的基础上，还要注意主次分明，如赋格曲的各个声部虽然平行进行，但地位不同，有主题、对题、经过句之分，因此演奏中突出主题、主次分明，才会使音乐的进行张弛有度。除强弱差别之外，还要体现音色的差别。如巴赫《十二平均律》第一册升C大调赋格曲，主题音色明亮，对题柔和平稳。而巴赫《十二平均律》第二册f小调赋格曲的三个主题，因为有着庄重、坚定、轻盈等不同音乐性格，要求在音色上有所区别，从而使音乐体现出应有的层次感、立体感。上述分析都深刻地体现了听觉艺术特有的审美属性，既有哲学的辩证意味，又蕴含了对艺术感性美规律的思考。

① 应诗真：《钢琴教学法》，北京，人民音乐出版社，1990，64—65页。

对于钢琴教学中如何培养学生多声部音乐的演奏能力，作者同样从听觉审美素养的高度来思考技术训练的方向。该部分首先强调培养学生听辨多声部音乐的听觉能力，引导他们听辨长音，听到长音的连续性及其与后面音的联系，培养他们听辨类似合唱中男高音、女高音、男中音、女中音等不同音色的差异。作者认为钢琴教学要以音乐听觉培养为指向，以此检验手部的演奏，而不是一味地从演奏手段出发，让学生模仿教师的演奏动作。接下来，作者以作品分析的方式从演奏手段的角度分析了训练手指独立性的重要性，还谈及了如何引导学生在深入解读作品曲式结构的基础上，提升自己组织和把握复调作品的能力。这所有的技术训练都是以听觉审美素养的培养为指向的。

第五章讲述了钢琴教学中的踏板训练问题。作者开篇指出，踏板的发明使钢琴音乐的音色更加丰富，对于钢琴艺术具有重大意义，鲁宾斯坦甚至将踏板的使用称为"钢琴的灵魂"。当然，对于低龄学生来说，过早使用踏板可能会影响他们养成正确的演奏姿势，但如果长时间不接触踏板，就难以感受到这个"灵魂"的重要性，阻碍学生钢琴演奏能力的提升。因此，学习运用踏板是钢琴教学中不可或缺的重要课题。接下来，此章依次探讨了强音踏板、柔音踏板、保留音踏板的物理性能、使用方法及其与音乐之间的关系。从始至终，除具体技术性问题之外，作者始终在强调踏板与音乐形象塑造之间的重要联系。踏板的运用要遵循音乐形象塑造的一般规律，第一，以和声为依据，踏板要随着和声的变化而更换；第二，根据节奏的需要，一般用在强拍或强音上；第三，根据不同作品声音色彩的要求来决定踏板的使用；第四，根据作品的不同风格使用踏板，如演奏古典作品时为了追求声音的清晰，应当尽量用手臂的重量和手指的动作完成演奏，减少踏板的使用，但这些一般规律仍然要视作品的风格而变化，如巴赫的作品大多为羽管键琴、管风琴而写作，声音上要求很大的共鸣、丰富的泛音和富于层次感的音响效果。作者指出，"运用踏板主要决定于演奏者的艺术修养和对作品风格的理解，决定于演奏者灵敏的感觉和听觉。"演奏者对音乐的理解是决定踏板运用方式的主要因素，他们要"根据不同的客观条件、演奏场合、演奏乐器等敏感地调整踏

板"①。应诗真在探讨脚部踏板技术训练的同时，更着重于培养演奏者音乐听觉能力，体现了这部钢琴教学法著作的特点。

第八章"演奏心理的训练"是这本书第二大部分的最后一章，作为表演艺术的共性问题，它被安排在书的结尾，同时对全书也有总结性作用。这一章极为精彩之处是作者用完形心理学的原理来分析钢琴演奏者的演奏活动。完形心理学又称为格式塔心理学，研究人的知觉经由大脑和情感活动与认知对象产生的异质同构或同形同构关系。在钢琴演奏过程中，这种异质同构关系主要体现在两个层面。第一，演奏者的生理结构与钢琴乐器的物理结构之间的同构，教师要在这个过程中引导学生实现这两者的和谐统一；第二，演奏者的审美心理活动与钢琴作品之间的同构。第二点中演奏心理的活动结构是最为复杂的，也是教学研究中较少谈及的方面。而对于实现演奏者的心理活动与钢琴作品之间的同构，完形心理学的理论成果有很大的启示意义。作者引用了完形心理学者 M. 魏太墨的一段话："完形是整体，它的关系不是由其各种元素的关系决定的，而是由整体的内在本性决定的。"②或者说，人对于外界事物的理解，并不是事物各个组成部分简单叠加的结果，而是主要源于人特定的知觉活动和心理体验，是自主选择和组织的结果。钢琴演奏同样遵循这一原理。演奏者的演奏并不是依次完成某一作品中的音阶、旋律、和声、节奏、表情符号等，这些元素虽然组成了这个作品，但它们并不等同于这个作品本身，作品的完整呈现有赖于演奏者凭借自己的知觉活动对其进行整体把握。而每个人的审美经验和心理结构不同，其对同一作品所做的"完形"活动自然有别，这就形成了不同的诠释方式和多样化的整体呈现，这种"知觉总体"是钢琴演奏艺术所追求的目标。

作者继而提出设立演奏心理学这样的研究方向，并将其作为心理学研究的一个分支，这具有理论和实践的双重意义。可以说，作者对演奏心理问题的重视首先来自于实践经验的积累，作为一种需要在刹那间完成的时间的艺

① 应诗真：《钢琴教学法》，北京，人民音乐出版社，1990，95—96页。

② 应诗真：《钢琴教学法》，北京，人民音乐出版社，1990，142页。

术，在舞台演奏中学生们常常会出现心理紧张带来的音乐思维停顿，音响虽然连贯但失误频出，背谱虽然熟练但忘忘记了情感和内容的表达。针对舞台演奏实践中存在的诸多问题，作者将其放置在心理学的研究视域中，探索在教学过程中加以解决的实践路径。

章节中列举了演奏前学生需要具备的心理条件。第一，树立强烈的自信心、培养演奏的欲望。教师在学生上台前不要突击布置任务，以防舞台"抛锚"事故连续发生，给学生的自信心带来致命打击。第二，在日常教学过程中帮助学生积累属于自己的完形审美心理结构。作者认为演奏活动并不完全是对平时储存的音乐信号做条件反射式的输出，它还是一种表现强烈自我意识的过程，"包括演奏前的自我内心感觉和演奏过程中的自我内心感受，这种感觉包括理性的分析、理解、综合和控制力，对音乐的感受和发自肺腑的情感及表现音乐的创造力"。[1]这种自我内心感受要在日常教学过程中形成，教师一方面要帮助学生积累丰富的音乐审美信息、提升他们的艺术素养；另一方面要着重培养他们在"完形"方面的创造力和艺术个性，因为心理完形过程不是复制粘贴式的简单模拟，而是个体在心理动力作用下经历的创造性组织过程。第三，培养理智力和逻辑思维能力。学生在练琴时要培养整体意识，避免一遇到问题就停下来的演奏习惯；认真分析作品的音乐构思，而不是无意识地机械练习。第四，排除"杂念"。"杂念"是影响和谐演奏状态的因素，一般与功利心过强有关。原因一般如学生过度重视成绩；教师过多地期待用学生的成绩来证明自己的教学水平，以至于苛责学生在演奏中存在的问题等。事实上，演奏中的小失误不是重要问题，学生也不必因此而影响到后面的弹奏，放弃对整体效果的追求，须知演奏效果要从整体上把握。第五，培养学生的临场应变能力。在舞台上任何偶然情况都可能发生，很多著名钢琴家也曾遇到此类问题，但他们当中的很多人凭借丰富的经验最终化险为夷，保证了整体的演奏效果。教师要注意在日常教学中帮助学生积累相关的经验，并有针对性地进行训练。

① 应诗真：《钢琴教学法》，北京，人民音乐出版社，1990，144页。

在详细分析了演奏前学生需要具备的心理条件之后，作者强调指出，要具备这些心理条件需要对学生的左右大脑进行协同训练，即感性与理性并重。"钢琴家的表演在手，根子在大脑，因此，要着重训练大脑……训练大脑又必须训练整个大脑，而不是半个大脑。左脑管逻辑思维，右脑管形象思维。"[①]体现了作者从生理和心理的跨学科视角来分析钢琴演奏的宏观视野。此后，本章还探讨了钢琴演奏心理训练的一些具体方法，如"认真、严格地读谱""科学、准确地背谱""通过分析乐曲，形成对作品的整体概念""克服技术难关""积累演奏经验""演出前的准备工作"等。关于背谱的方法，作者列举了视觉记忆法、听觉记忆法、运动神经记忆法、理智记忆法等具体方法，并结合生理学和心理学的研究成果对它们进行了理性分析。关于演出前如何做好"完形的演奏心理"准备，作者还给出了一个如何实现逻辑思维与形象思维、感性与理性相结合的心理图式。这些都进一步体现了这部著作跨学科思考的理论性、科学性。

"完形的演奏心理"图式（应诗真《钢琴教学法》，1990）

著作的第三部分，即第六、第七章，分别谈到了"教学大纲的制定与实施"及"保证教学有效进行的一些原则和措施"。第六章包括教学大纲、授课计划的制订，要遵循的基本教学原则，多样化的教学方式方法等。其中教学原则的提出符合教育学的基本原理，令人印象深刻。如在"启发性教学原则"中，作者强调培养学生的独立思考能力十分重要。"教学，不是要教师简单地向学生灌输真理，更重要的是要引导学生去探索和发现真理。"文章从教学实

———————————
① 应诗真：《钢琴教学法》，北京，人民音乐出版社，1990，146页。

践中存在的填鸭式、保姆式教学现象入手，指出有的教师用严格保护，甚至贴身陪练的方法扶助学生学习，以防他们走弯路。这虽然一时顺利，但实际上阻碍了最为宝贵的能力的培养，即"自觉学习、独立创新"①的能力，这对钢琴教育中存在的不符合教育规律的现象无疑给予了极好的纠偏。第七章从如何深入研究乐谱入手，结合具体作品和作者自身的教学经验，详细论述了这一教师备课过程中的关键环节，包括曲式结构的分析、和声的进行、调性的转换、音乐的语气和呼吸、节奏的内在动力等问题，具有一定的借鉴价值。

总体而言，应诗真的《钢琴教学法》一书是中国钢琴教学领域较早出现的系统阐述钢琴教学方法及规律的理论著作。它从教学实践中来，又超越于教学实践之上，"力图用美学、心理学和教育学中的一些观点去研究和指导钢琴教学中的具体问题，以使它们不至于仅仅成为教学中单纯的技术性问题"②。知其然，更知其所以然，是这本书的难能可贵之处。但因其涉及钢琴教学的各个环节，且融合了很多的理论思考，所以在实践教学的应用方面不够详尽，教师在参考这本书时，还需要在实践中不断消化吸收，为己所用。

2.朱工一：以"空筐"结构彰显中国钢琴教育思想的民族性

朱工一是曾在中国钢琴教育史上写下重要一页的老一代钢琴家，他曾追随意大利钢琴家梅百器学习钢琴，1946年起相继在北京艺专音乐系、中央音乐学院任教，是中央音乐学院钢琴系的元老级教育家。在40年的钢琴教学生涯中，朱工一培养了潘一鸣、郭志鸿、鲍蕙荞等一批中国钢琴教育领域的专业人才。但正值攀登事业巅峰之际，他便于1986年，在63岁时因病离世。所幸中国音乐学院的葛德月老师曾从1983年开始深入朱工一老师的课堂，系统聆听和整理他的课堂教学内容。在朱老的大力支持下，葛德月将两年多积累下来的零散的听课笔记整理成文。即使在患病期间，朱老仍坚持配合修改校稿，并五易其稿，最终形成了一本专业钢琴教学著作《朱工一钢琴教学论》。

① 应诗真：《钢琴教学法》，北京，人民音乐出版社，1990，109页。

② 应诗真：《钢琴教学法》，北京，人民音乐出版社，1990，Ⅱ页。

第三章　中国钢琴教育思想的发展创新阶段（改革开放至20世纪末）　｜　127

其内容来自课堂教学一线，又经过整体编辑梳理，因此全书灵活生动而又不失系统性和学理性。在钢琴考级热渐起的20世纪八九十年代的中国，这本书无疑为陡然匮乏的钢琴师资培养送来了甘霖。

这是一本理论与实践相结合的著作，朱老在书中列举了众多钢琴音乐经典作品，将自己对钢琴音乐和钢琴教学的独特理解融入对作品的分析之中。全书共分四个部分，第一部分"培养处理音乐的能力"，具有学理性地谈到了如何通过分析理解作品来全面掌握钢琴作品的艺术风格，并发挥钢琴音乐的表现力；谈到了正确的节奏和速度对钢琴演奏的重要性，如何更好地表现旋律及处理句法，演奏者怎样形成和声的感觉，触键方法和踏板的使用对音色的影响。第二部分"钢琴的弹奏方法"，以相对简短的篇幅，简明扼要地总结了基本功练习的方法和注意事项，钢琴音乐表现的多样化及弹奏方法的多样化原则，以及在练琴过程中及时发现和解决问题的基本方法。第二部分虽然简短，但却以简明的行文方式记述了非常实用且重要的弹奏规则，如掌关节的灵活与否对手指独立性的训练起到重要作用，力度的训练需要肩、臂、手腕和手指的协同作用；用"气功"来描述运送力量到指尖的过程；仔细琢磨没有被记录在谱子上的东西等。第三部分"钢琴作品授课实录"，以作品教授为单元，记录了朱工一为学生讲授和打磨作品的详细过程，包括莫扎特、贝多芬、肖邦、德彪西、李斯特的钢琴音乐作品。第四部分"附录"，收录了由朱工一、葛德月、潘一飞等完成的文章，其中分别谈到了钢琴家需要注意的若干问题、钢琴教师的责任等论题。

在这本书的前言部分，著名音乐教育家赵渢总结了朱工一钢琴教学的三个方面的特质，即因材施教、启发式教学、重视艺术修养。事实上，朱工一在谈钢琴教学的访谈文章中曾经引用过一个生动的比喻，更能体现朱工一钢琴教学思想的真髓，即"艺术具有与纯数学一样的'空筐'结构。这个"空筐"具有囊括世间万事万物的能力，同样地，赋有这一"空筐"结构的音乐艺术也扩大无边，能承载众生不同的生命体验，为音乐活动主体提供广阔的想象空间。不论是因材施教、启发式教学，抑或对艺术修养的注重，都可以被视为是朱工一用自身的钢琴教学感悟来诠释音乐艺术"空筐"结构的一种

思考。[1]

1）关于因材施教

他将教师的工作比喻为医生，强调面对不同学生身上体现出的相似问题，教师要具备"同病异治"的能力，对症下药，而非"异病同治"；他还将教师的工作比喻为雕塑家，认为教师要挖掘不同"材料"各自的潜力，因势利导、因物造型。例如，手部的动作和放松，"没有一个绝对正确的手型和弹法，每一个人的条件都不一样"，只有一些基本的思路可以遵循，如用相对容易的曲目来缓解学生的紧张感，"绝对的放松"是不可能的，要学会利用每个乐句之间的"呼吸"来获得短暂的休息[2]。在朱老看来，"世界上绝不会有两位钢琴家的手型是完全一样的"，很多优秀的钢琴家有着出色的演奏水平，但手型却很怪异，他也并不要求学生的手型与老师一致，只有当"学生出现不科学、不合理的弹奏时"[3]，才需要教师对手型进行干预，但这仍然要以"音乐"为前提。可见，在朱工一的"空筐"结构视域中，他给每个人身上可能发生的技术问题预留了足够的容错空间，也就是给不同个体的音乐表现预留了空间。

2）关于启发式教学原则

朱工一认为，教师应该着重引导学生完整而有深度地理解和表现乐曲，而非事无巨细地处处干涉和束缚学生。"一个蹩脚的老师会把所有的学生都教成一个模样，一个好的老师应该促使每个学生都形成自己的特点。"[4]他鼓励学生独立思考、拓展视野、集众家之长，既尊重原作又要富于创造性；而失败的钢琴教学用过多过死的条条框框限制学生的发挥，学生一味模仿老师，做机械的弹奏，无法实现打动人心的表演。

他提出了"风格的绝对性和相对性"问题。在朱工一看来，"风格的绝对性"是时代特点和作家个性在音乐作品中的客观体现，它既是作品的特色所在，也是附加于作品之上的一重局限。"风格的相对性"则是由演奏者的主观

① 葛德月编著：《朱工一钢琴教学论》，北京，人民音乐出版社，2009，200页。

② 葛德月编著：《朱工一钢琴教学论》，北京，人民音乐出版社，2009，198—199页。

③ 葛德月编著：《朱工一钢琴教学论》，北京，人民音乐出版社，2009，212页。

④ 葛德月编著：《朱工一钢琴教学论》，北京，人民音乐出版社，2009，197页。

差异造成的，音乐表演作为一种二度创作，必然会被赋演奏者个体的主观解读。"我们现在已经可以就同一作品收集到不下于十位优秀钢琴家录制的唱片了，你会惊讶于尽管他们的处理完全不同，但仍然堪称出色地表达了作者的意图。"不同演奏家演奏同一乐曲所传递出的不同风貌，恰恰说明了风格的相对可变。他还分享了自己于1980年带队参加第六届肖邦国际钢琴比赛的经历。一位呼声极高的南斯拉夫选手被意外淘汰出决赛圈，引业界哗然。事实上，这位南斯拉夫选手代表了一个演奏流派，即用演奏者个人的理解和风格特点来代替作品本身的风格。这位演奏家事后举办的钢琴独奏会极受欢迎，算是对这次赛事的一种示威。在朱工一看来，他既不苟同这种颠覆原作的极端相对主义风格再造，也不赞同完全的复古主义。他再一次拿出了他的"筐"，也是他在教学中帮助学生培养正确风格感的一种尺度。朱工一认为，作品原本的风格就是"筐"本身，而"筐"中空的部分则随着时代的发展不断变化，如何填充和演绎这空的部分，则受到多种因素的影响，包括教师的水平和阅历、学生的个性等。"筐"与"空"的辩证关系，被朱工一称为是"风格问题上的辩证法"[①]。这种辩证的分析，不是一种绝对的非左即右的说教，而更像是一种协商和对话，教师只是以"筐"为基础，为学生提供了一种相对的尺度，中空的部分则由学生自主探索。这无疑是"空筐"隐喻在启发性教学方面的体现。

关于如何将"风格"的绝对性和相对性有机融合，朱工一也有进一步的思考。他不主张学生逐句模仿艺术家的某部作品，而是要求学生全面接触这位艺术家的全部作品，经过自身的消化和揣摩来体会其风格的真髓。"当你真正掌握了作家的风格后，任何别人演奏的长处都可以融化在你自己的演奏中，变成你自己真正的东西"[②]。这种润物细无声的风格承继和再造，也是启发式教育思路的一种现实延伸，是"空筐"辩证法在钢琴教育实践中的理论转换。

在风格的相对性方面，实际上需要演奏者发挥自身的创造性思维能力，

① 葛德月编著：《朱工一钢琴教学论》，北京，人民音乐出版社，2009，202—204页。
② 葛德月编著：《朱工一钢琴教学论》，北京，人民音乐出版社，2009，204页。

为原作注入多元化的生命意味。朱工一据此给出了一个很经典的譬喻：他非常欣赏美国高尔夫球冠军的集中注意力想象法，这位球员自述在挥杆击球之初，首先要集中注意力在脑海中勾勒出高尔夫球在空中划出一条漂亮的弧线，然后着地的整体画面。在脑海中想象之后，再挥杆击球完成想象的画面。也就是说，这位冠军50%的胜算得益于他先期的创造性想象。朱老认为"钢琴训练也不妨这样试一试"。这种创造性的想象和联觉能力，出现在朱工一钢琴教学的诸多细节中。在肖邦《前奏曲》第3首的教学中，他首先引导学生酝酿出整首曲子独特的意境美，"好似一叶随波逐流的小舟"，"人坐在舟上，虽不是在激流之中，但并不平静"[1]。在肖邦《前奏曲》第3首的教学中，他用"一只孤独的天鹅在湖上游荡"来譬喻乐曲中独特的大提琴音色[2]，左手的旋律线条深沉凄婉，右手的陪衬节奏好似人类的倾听与应和。这种极具创意的艺术想象，使视觉与听觉在钢琴演奏中发生了关联，产生了联觉效应，打通了不同艺术形式之间的壁垒。最主要的是，教师用一种心灵体验的方式来引导学生思考和联想，而非仅仅教授某种具体的弹奏技术，这样更有助于引导学生在"空筐"结构中神游，去捕捉自己内心的真实，在风格的绝对性中寻找相对性。

朱工一的启发性教学思路体现在他教学过程的方方面面。例如，他认为教师应该培养学生养成正确读谱的习惯。所谓正确，首先就是要启发学生自主读谱，以提问的方式引导他们自己查资料寻找答案，读懂乐谱，他认为"学生通过努力获得第一手的印象往往是最深的印象，在记忆中是比较牢固的"[3]。这些方式方法都为教学对象预留了发挥主观潜能的空间。

3）重视提升演奏者的艺术修养

朱工一强调，一个音乐家不仅要研究音乐，而且要用文学、绘画等其他艺术形式来丰富自己的知识和对美的认识，提升自身的知识储备，"因为各种

① 葛德月编著：《朱工一钢琴教学论》，北京，人民音乐出版社，2009，52页。

② 葛德月编著：《朱工一钢琴教学论》，北京，人民音乐出版社，2009，59页。

③ 葛德月编著：《朱工一钢琴教学论》，北京，人民音乐出版社，2009，206页。

知识能相互渗透关联，有助于提高音乐的修养和理解能力"①。

他曾用中国画、书法和唐诗来解读音乐中的休止符。他认为中国山水画中的留白是衬托整个画面的神来之笔；草书的疏密有致、虚实相间最符合"以无为有"的审美法则；白居易《琵琶行》中"冰泉冷涩弦凝绝，凝绝不通声暂歇"，代表了音乐中休止的乐句，正是这种"暂歇"，于无声处"别有幽愁暗恨生"，乃是胜过有声的绝妙乐章。朱工一慨叹白居易才是"透彻了解音乐表演真谛的伟大的艺术家"。他由此引导学生理解"休止"这种无声音乐背后的深意，它不是停止发声，而是"一门极深的学问"②。他对休止符的此番解读，在其教学案例分析中俯拾即是，如在分析钢琴曲《二泉映月》结尾的休止符时，他提出要运用旋律中出现的休止、附点等，去充分表现作者内心无力的挣扎和哭泣，他重申休止符在此处有着"深刻的含义"③。

他还借用南北朝诗人王籍的名句"蝉噪林逾静，鸟鸣山更幽"，来譬喻动静结合、相互衬托的审美哲思。在教授肖邦作品《行板与大波兰舞曲》时，他引导学生在平静的行板中寻找"动的因素（第31—34小节；第50—53小节）"，而在波兰舞曲段落演绎好"安静的歌唱性旋律"。朱工一进一步用中国传统审美理念来教导学生，他指出"以藏为露""以隐为显"④是中国艺术传统的规律，正是虚实、动静的相互衬托和转换，为表演者和听者留下了巨大的自主发挥空间和艺术想象空间，"空筐"结构之"以无为有"的理念隐隐回荡。不仅如此，他还将这种朴素的辩证哲思延伸到了乐曲演奏的更多方面。如肖邦的《幻想即兴曲》（Op.66）一段，要富有激情、一气呵成地弹奏下来，然后逐渐过渡到平静的状态。在贝多芬的《"热情"奏鸣曲》第一乐章中的第204小节至214小节中，朱工一也强调采用由静渐动，最终走向奔放的布局方式，漫长的宁静和等待是为高潮迭起所做的准备。这种前紧后松或前松后紧的乐曲布局，意在用一种富于对比的张力结构来打动人心。而这种对比，在

① 葛德月编著：《朱工一钢琴教学论》，北京，人民音乐出版社，2009，195页。
② 葛德月编著：《朱工一钢琴教学论》，北京，人民音乐出版社，2009，205页。
③ 葛德月编著：《朱工一钢琴教学论》，北京，人民音乐出版社，2009，9页。
④ 葛德月编著：《朱工一钢琴教学论》，北京，人民音乐出版社，2009，215页。

肖邦的《幻想即兴曲》（Op.66）

演奏中无处不在，从旋律、织体，到调性、音区，只有充分运用，才能达到更好的效果。"有无""隐显""静动""松紧"，这些从"空筐"结构中延伸出来的艺术体悟，体现了朱老在钢琴教学中对提升演奏者艺术修养的不懈追求。

朱工一在钢琴教学中对艺术修养的强调，还体现在他对待技术训练的态度上。他旗帜鲜明地表示"反对任何形式的纯技术观点"，反对让学生花费3/4的练琴时间进行无趣的技术训练，反对"专门的技术考察"，认为这样最多能把学生变成"一个出色的钢琴弹奏机器"，而非艺术家。他痛彻心扉地回忆说，"纯技术的魔影不断闯入神圣的艺术殿堂却是每每可见的，起码在我几十年教学生涯中已为此吃够苦头了"。吃尽苦头的朱工一直斥，纯技术观念的存在对艺术肌体是一种毒害，对年轻人的才华和个性是一种扼杀，因此，"给以十二万分的警惕，切勿落入彀中"！这是一种多么痛彻的领悟，字字血泪，声声珠玑。它来自于看见技术娴熟的学生把富于诗意的莫扎特式音阶弹得毫

第三章　中国钢琴教育思想的发展创新阶段（改革开放至20世纪末）　|　133

无生气，来自于发现他们将飘逸的肖邦音乐华彩句弹成练习曲，来自于对数十年教学实践的反思。朱工一因此奉上了一段箴言作为结论，"把锻炼艺术表现像训练技术一样去对待，并且永远把二者结合起来"。看似简单的一段话，他却花了数十年的时间去实践和体验，兜兜转转最终回到了"艺术性"的原点①。

他用其他民族、不同领域艺术家的观点来理解音乐。戏剧大师布莱希特认为，演员要通过自己的表演，来引导观众去发展和拓宽各自对艺术的理解，朱工一据此启发学生，音乐之美还在于给听者留下余味和想象的空间，"如果表现得太'露骨'，观众就没有可思考和想象的余地了"②。朱工一对音乐美的理解不仅体现出普遍适用性的审美法则，更强调听觉艺术的独特性。如他认为"演奏时不要摇头晃脑、摇摆身体去表现作品，动作多了，往往把音乐摇散了，有损于音乐内在的美，同时也会分散观众的注意力"。③当然，不论是跨越不同艺术领域的审美修行，还是对听觉艺术独特性的强调，从根本上讲都是在探索艺术活动的审美属性。而艺术活动的审美属性，即艺术性，归根结底仍然是"空筐"中蕴藏的活的空间和无尽的生命意味。

聆听朱老的上述文字，每个人也许都能从中看到那个似曾相识的自己，反思精神世界陷入思维寋白之后带来的种种弊端，同时也能感受到，改革开放之初教育领域焕发的思想活力是那个时代的精神写照，其中少有对技术的苛求，而是以较为宽容的态度对待钢琴教学，目的就是探索"空筐"之中的"空"与"无"，一种道家文化传统的自然意趣袅袅而至。

朱工一在他的钢琴教学论中始终不忘提及的一句话就是："世界上除了'变'是不变之外，就再也没有什么不变的东西了！"④其中充满朴素的辩证哲思，这从他对"空筐"结构的解读，从他因材施教和启发式的教学理念，以及对演奏者艺术修养的强调，就可见一斑。这种灵活辩证的教学思路，像极

① 葛德月编著：《朱工一钢琴教学论》，北京，人民音乐出版社，2009，209—210页。
② 葛德月编著：《朱工一钢琴教学论》，北京，人民音乐出版社，2009，194页。
③ 葛德月编著：《朱工一钢琴教学论》，北京，人民音乐出版社，2009，194页。
④ 葛德月编著：《朱工一钢琴教学论》，北京，人民音乐出版社，2009，216页。

了墙倒屋不塌的框架式中国传统建筑结构，像极了可以有万千种加花演绎的中国传统曲式结构，体现了老一代中国钢琴家教育思想中的民族性，也为新时期以来中国钢琴教育的社会化发展提供了思想资源。

3.周广仁：作为艺术的钢琴演奏以及在反思中审视钢琴教学

周广仁是新中国培养起来的一代钢琴家。1949年之前，她曾在国立上海音专学习，之后，又在中央音乐学院的苏联专家班跟随钢琴教授塔图良学习。曾师从李翠贞、丁善德和多位外国知名音乐家，周广仁自述"很幸运地跟随过不少的好老师学习""他们从各个方面给了我音乐修养和钢琴技巧方面的营养"。她多次在世界级钢琴大赛中获奖，并在多个国内外重要音乐赛事中担任评委。年轻时代的周广仁，最大的人生抱负就是"弹好钢琴，成为一个钢琴家"[1]。但是父亲反对她专业从事钢琴演奏，为了支付学费，她从16岁起就开始从事钢琴教学。就是这样一件迫于生活压力而涉足的工作，却成了她一辈子的事业，"我逐渐发现，搞教学也是学习，而且是更深刻的学习。"在帮助学生成长的过程中，教师也实现了自我提升，"我体会到了'教学相长'的意义""即使教困难的学生，对我也是极大的乐趣，就像医生治疗疑难病症那样，一旦取得疗效后心里感到非常高兴"[2]。于是，"钢琴家"周广仁变成了"钢琴教育家"，经历了半个多世纪的钢琴教学实践，她总结了一套行之有效的教育教学体系，培养了一批优秀的钢琴艺术人才，被誉为中国钢琴发展史的一位见证人[3]。在笔者看来，周广仁在钢琴教学方面的闪光点，主要体现在对艺术性的强调，以及在反思中求进步。

1）对艺术性的不懈探索

周广仁对钢琴的理解是"一门技术性很强的艺术"。与众多钢琴教育家一样，她首先肯定基本功训练的重要性，但她更强调，"每个人对打基础的理解

① 黄大岗主编：《周广仁钢琴教学艺术》，北京，中央音乐学院出版社，2006，568页。
② 黄大岗主编：《周广仁钢琴教学艺术》，北京，中央音乐学院出版社，2006，511页。
③ 鲍蕙荞：《中外钢琴家访谈录 鲍蕙荞倾听同行1》，北京，中国文联出版社，2002，371页。

各有不同，我不同意一说打基础就是手指如何""我对打基础的理解是广义的"。除了弹奏方面的基本能力外，周广仁更注重培养学生独立理解和处理音乐的能力，即对钢琴音乐艺术性的探索。她认为要看懂听懂音乐的语言，就要挖掘音乐语言背后的规律和逻辑。很多习琴多年的人，"却像用打字机打字一样来弹音符"[①]，这种机械的肢体运动弹出的音乐是不能打动人的。

周广仁对钢琴音乐艺术性的探索和洞察，贯穿在她钢琴教学活动的始终。1977年我国恢复艺术教学活动以来，她长期深入各地指导和提升音乐演奏和教学水平。据钢琴教育家李秀美回忆："周先生在当时的教学中就选用了三首巴赫平均律的前奏曲做教材，让学生从中学到了不同的触键方法。"周广仁主张结合音乐进行技术练习，即便是"练音阶也要有音乐"[②]，避免学生在技术训练阶段养成机械弹奏的习惯，并将这种惰性带入到乐曲演奏当中。

周广仁强调，学生首先要建立起一种声音概念，即什么样的声音好听，自己想象中的又是什么样的声音，声音是演奏活动最终的追求。声音概念的建立是全方位的，数十年致力于儿童社会钢琴教育的周广仁认为，首先让学生们聆听好听的声音，也就是培养他们对声音的兴趣最为重要。"有条件的话，最好是带孩子到音乐会上激发他们的兴趣"，音乐会门票昂贵没关系，"在家也可以常让孩子听经典音乐，让他们得到音乐的熏陶"，总之，要让他们听到"最好听的声音"。至于能否听懂不重要，"只要让他们觉得好听，喜欢就行了""要耐心，要'熏'他们"[③]。这样的听觉素养熏陶同时贯穿在学生的基础练习当中，周广仁曾以苏联当代钢琴家、作曲家卡巴列夫斯基（Kabalevsky）创作的钢琴小品《奇怪的事件》为例，介绍了技术训练和听觉培养同步进行的练习过程。她提到，很多学生在处理作品中的跳音时，只管"把音弹得很短，无视音符的时值"，所以要养成正确读谱的习惯，在此基础上，还要注意倾听声音的效果，以此来检验弹奏方法是否正确，"如果你会把手臂自然地掉下来，指尖撑得住，弹出来的声音就好听，如果该放松的部位

① 黄大岗主编：《周广仁钢琴教学艺术》，北京，中央音乐学院出版社，2006，512页。
② 黄大岗主编：《周广仁钢琴教学艺术》，北京，中央音乐学院出版社，2006，557页。
③ 黄大岗主编：《周广仁钢琴教学艺术》，北京，中央音乐学院出版社，2006，536页。

奇怪的事件1

奇怪的事件2

紧张了，声音就会发硬，或干巴巴得很难听"。①可见，培养听觉感受力和技术训练是相辅相成的。周广仁还从声音的角度出发对教学领域流行的"高抬指"击键法进行了反思，"如果高抬指目的光从练习'第三关节'即手掌关节的活动能力这一点而言，我可以接受"，但从音乐角度出发，这种机械化的运动并非必要，有时翘指击键，反而会"造成一些硬的、砸的声音""产生难听的声

① 周广仁：《钢琴演奏基础训练》，北京，高等教育出版社，1990，3页。

第三章　中国钢琴教育思想的发展创新阶段（改革开放至20世纪末）　|　137

音，破坏音乐的意境"①。

在周广仁看来，钢琴演奏听觉素养的提升，一个重要方面就是培养音乐表现的歌唱性。为了建立声音概念，她要求学生"把每个声音唱出来，弹得好听点"。钢琴虽然是一种需要依靠打击来发声的乐器，但是周广仁认为教学时要引导学生"避免打击性、发出歌唱性"。不论是练习曲还是其他乐曲的弹奏，"都要训练孩子们用一种歌唱的声音来表现，要训练他们的听觉"。她所说的"唱出来"，主要是指内心歌唱，而非真的把声音唱出来。歌唱性的实现，一方面要依靠技术性层面的重量弹奏法，即在放松的情况下做好音与音之间的衔接；另一方面也是最重要的方面，就是音乐修养的提升。周广仁认为，对于孩子来说，整天弹练习曲或者莫扎特奏鸣曲这样的作品，其实很枯燥，这种教学倾向不可取。多弹弹"格里格的《抒情小曲》，门德尔松的《无词歌》"这样的好听的小曲，更益于培养孩子们的音乐理解力。她以自己小时候的一位奥地利钢琴教师马库斯（Alfred Marcus）为例，"他从来不教我技术""他不管你手指抬得高、抬得低，他要你把音乐统统理解对，而且弹那个作家就要像那个作家"。马库斯提供的教材涵盖了多种风格的作家作品，由浅入深，极大地横向拓展了周广仁的艺术视野，从广度上拓宽了她对音乐的理解，培养了音乐素养。周广仁随即指出了现实存在的问题，"我们现在有些'拔'，从技术角度考虑问题多，拔得很快"。音乐素养的缺乏"是我们现在国内钢琴教学中比较普遍的问题"。②

可以说，音乐素养匮乏是一直以来困扰中国钢琴教学的难题之一，在钢琴演奏实践中则体现为"基本功扎实，但音乐表现力不够丰富"。周广仁就此提出了"钢琴演奏风格研究"论题，认为"音乐风格把握得错误，在某种程度上比弹错音还要严重"。风格研究主要包含三个方面的内容，即钢琴音乐在各历史发展阶段的风格特征，如巴洛克、浪漫主义、印象主义风格等；钢琴

① 黄大岗主编：《周广仁钢琴教学艺术》，北京，中央音乐学院出版社，2006，635—636页。

② 黄大岗主编：《周广仁钢琴教学艺术》，北京，中央音乐学院出版社，2006，633—634页。

音乐的民族特色，如俄罗斯、德奥钢琴音乐风格；钢琴音乐作曲家的个人风格，如莫扎特、巴赫的创作研究等。她认为，风格概念要与技术训练同时进行，贯穿在钢琴教学的始终，"风格概念的树立需要一个长期的过程，它要求学习者在弹奏中逐步积累"。①从小接触多种风格的钢琴音乐作品是一种比较理想的学习状态，目的是"让学生的耳朵从小没有一种成见""不能只听得惯古典的，听不惯现代的""我们常在古典浪漫的东西里面转，转好久好久"，这样的学习太过狭窄，会限制住学生对艺术的理解。但要提升音乐素养、音乐表现力，在风格研究的背后，还横亘着一条看似难以逾越的鸿沟——文化差异。周广仁以莫扎特为例，"很多孩子都在弹莫扎特的作品，实际上，莫扎特可以说是音乐中最难最难掌握的一位作曲家。"从小受到德语世界影响的周广仁，对德意志文化有种特殊的感情，"总觉得在弹莫扎特时，我像在讲德文"，在音乐中语气的强弱有类似语言的起伏感。但"有时我们听学生弹莫扎特，弹得完全是直的，没有重弱，没有语感，听了特别难受"。周广仁甚至打趣地把音乐比喻为"心电图"，要有上有下，不能"弹成一条横线"，虽然是打趣之喻，但却道出了中国学生演奏西方钢琴音乐时需要直面的一个问题，就是文化的差异。东方学生难以准确把握莫扎特乐曲的结构，不仅源于语言的模式不同，更在于生存环境的差异。在分析作曲家个人风格时，格里格的《抒情小曲》带给周广仁更多色彩性的想象，她想到了曾经到访过的北欧小国挪威，"那里树很多，很开阔""我觉得那十分美的自然风景，与格里格作品很有关系"。而浪漫派风格的舒曼，音乐表现更加丰富、令人激动，在周广仁看来，这不仅与作曲家本人较为神经质的个性有关，还与他和克拉拉的爱情经历有关，这些因素使他的那些最成功的作品"充满热情、激动、激情"。②可见，钢琴演奏风格研究这一论题，实则包罗万象，有人文、地理、风土民情，甚至风流韵事。难怪周广仁认为提升学生音乐素养，最好的方法是从小开始

① 黄大岗主编：《周广仁钢琴教学艺术》，北京，中央音乐学院出版社，2006，525页。

② 黄大岗主编：《周广仁钢琴教学艺术》，北京，中央音乐学院出版社，2006，643—645页。

接触不同风格的作品，因为这条路实在漫长，必须从头开始做好广种薄收的准备。

2）以反思的态度审视钢琴教学

周广仁关于音乐素养和钢琴音乐艺术性的上述观点，是在她接受赵晓生采访时谈及的，并以访谈方式发表在《钢琴艺术》1996年第4期。它既是周广仁数十年钢琴教学经验的积累，也是她对自身的学习和教育经历不断探索反思的结果。

周广仁16岁开始从事钢琴教学，当时还是学生的她迫于学费的压力，成人和孩子一起教，一口气教20个学生，自己只能在夜半更深的时候练琴。虽然繁重的教学工作占用了她很多练琴的时间，周广仁事后揣度那段经历，"又觉得正是因为教了这些学生，自己才获得了更多的经验""而且有些在练琴中得不到的体会，在教学中却得到了"。正在学习阶段的青年周广仁特别能够体会学琴者的难处，一个比她年龄还大的学生遇到弹琴手紧的问题，"其实那时我自己弹琴也有点紧，但为了解决她的问题，我想尽了办法，后来她进步了，我自己弹琴也放松了，这就是教学相长吧"。[①]周广仁由此培养了一种同理心，形成了因材施教的教育思想。

她的同事龚琪在1985年的一篇回忆录中，忆起周广仁参观故宫玉雕展时发出的感悟，面对一块纯白玉石上透出的一点红色，她赞叹"那个小红点正好是鸽子的小嘴""太妙了！"。周广仁由此受到启发，"作为教师也应该根据学生的条件把他雕琢成材，而不能凭教师的主观意志来定型"。"教师的责任就是挖掘学生潜力，充分发挥学生所长，让每一个学生焕发出自己的光彩，而不是让每个学生都变成和老师一样"。[②]著名青年钢琴家王笑寒曾经在学业处于低谷时跟随周广仁学习，那时候面对"有才能""毛病多"又"自尊心非常强"的王笑寒，周广仁要做的是去适应学生的性格。一次，王笑寒赛前弹奏舒伯特的《c小调奏鸣曲》，第二乐章表现很不好，"但我不敢死'抠'他，因

① 黄大岗主编：《周广仁钢琴教学艺术》，北京，中央音乐学院出版社，2006，514页。

② 黄大岗主编：《周广仁钢琴教学艺术》，北京，中央音乐学院出版社，2006，572页。

为那样做的话，他可能完全不会弹了"。周广仁用点到为止的策略来润物细无声地影响这位特殊的学生，第二天参加比赛前，她只是递给王笑寒一张纸条，在每首曲子后面写上几个字："比方第一首'音色'、第二首'节奏'……结果那天的比赛，他弹得好极了！"简简单单的几个字，成了那场赛事的点睛之笔。事后周广仁总结，"像王笑寒这样的学生太难教了，因为在音乐上他有自己的主张，他不能做'别人的'东西，"[①]面对这样的学生，教师只能引导他在他自己的轨道上走得更远，而有些学生则要从技术方面入手教授。

回忆自己年轻时的从教经历，周广仁反思自己"总是以自己的模子去刻和'灌'学生，而现在则更注重培养他们的独立性，一个典型的体现就是课上很少做示范，即使做也是在关键时刻才会用到。这个习惯来自她的一位老师，苏联钢琴家塔图良。周广仁回忆："他的示范很少，但做的那一下非常棒，往往给我的启发很大。"[②]

可以看出，周广仁这种在教学中不断反思和探索能力，也来自于她见多识广的人生经历。她自幼跟随多位名家习琴，除丁善德等国内名家外，来自西方的多元化技术和教学观念，更不断颠覆着她既有的认知。周广仁曾跟随意大利钢琴家梅百器学习高抬指演奏，弹奏了大量的练习曲作品，这种"大运动量"练习对提升技术水平极有好处。而梅百器去世后，她又随奥地利犹太裔教师玛库斯学习，弹奏了大量中等难度的作品，风格贯穿巴洛克、古典、浪漫派、现代派等。重要的是，玛库斯反对高抬指练习，有了一定技术基础的周广仁，得以进一步拓展视野，学到了"旋律弹奏法、音色、句法、两手关系、踏板……等多方面的技巧"。[③]再后来，她跟匈牙利犹太裔教师贝拉贝莱学习，通过《李斯特——帕格尼尼练习曲》和《奏鸣曲》中的八度片段练习，学会了弹八度。1949年之后的匈牙利演出之行，她又在匈牙利钢琴家约瑟夫·迦特的引导下接触了重量弹奏法，并在与塔图良的学习中得到进一步实践和深化。改革开放之初的1980年、1981年，周广仁赴美访问演出，辗转

① 黄大岗主编：《周广仁钢琴教学艺术》，北京，中央音乐学院出版社，2006，577页。
② 黄大岗主编：《周广仁钢琴教学艺术》，北京，中央音乐学院出版社，2006，578页。
③ 黄大岗主编：《周广仁钢琴教学艺术》，北京，中央音乐学院出版社，2006，578页。

第三章　中国钢琴教育思想的发展创新阶段（改革开放至20世纪末）　｜　141

了18个州，演出近50场，还举办了讲座和交流活动，交流的核心内容是新中国成立之后创作的中国钢琴作品。周广仁演奏了《牧童短笛》《平湖秋月》等民族化钢琴音乐作品，美国音乐家和观众"对钢琴这种西洋乐器和中国民族曲调结合在一起所产生的美妙效果赞叹不已"，在聆听《夕阳箫鼓》（黎英海改编）时，居然"在钢琴上听出了箫、琵琶和鼓的声音"①，《夕阳箫鼓》被视为是钢琴音乐中华化的成功作品。这不仅是中国钢琴作品的第一次全面"出海"，传播了中国民族音乐艺术和文化，也在教育思想的对话中进一步激发了钢琴家本人的思考。"我从美国讲学回来后，更加明确要采取启发式教学"，周广仁反思，自己以往教学中的教训是"教具体手段多，把自己对音乐的见解，对作品的处理教给学生"，但对学生自身理解力的开发不足，"过去我很相信示范""现在我仍然认为示范重要而有效，但我更重视和强调给学生明确弹奏钢琴的基本概念，使他们尽快具有独立学习的能力"。在今昔对比中，可以感受到这位音乐教育家不懈的自我反思和成长能力。周广仁还强调艺术实践对教学的推动作用，"搞表演艺术专业，一半是通过练习和上课，另一半必须通过舞台实践来提高""这样的做法我是从美国学来的，欧美国家的钢琴教授经常举行这样的主科班活动"，她进而主张，教师也应坚持从事演奏实践，因为"有演奏经验的教师会更细致地体会到台上的心理状况，帮助学生克服在台上演奏出现的困难"。②有人说周广仁是"中国钢琴发展史的一个见证人"③，此言不虚，她从中见识颇多；但她同时也是这段历史的推动者和思考者，她的教育智慧既源于命运的馈赠，也是性格、人格使然。

周广仁曾经在一次访谈中如此评价自己的性格："我从不失眠，拿得起放得下，天生的好素质。我看过一些心理学方面的书，知道健康的思维永远是正面的思维。"④1982年5月14日，周广仁曾经因为搬一架三角钢琴而被砸断了

① 周广仁：《钢琴音乐民族化可贵的探索》，载《中国音乐》，1982（1），3页。

② 黄大岗主编：《周广仁钢琴教学艺术》，北京，中央音乐学院出版社，2006，514—515页。

③ 黄大岗主编：《周广仁钢琴教学艺术》，北京，中央音乐学院出版社，2006，579页。

④ 黄大岗主编：《周广仁钢琴教学艺术》，北京，中央音乐学院出版社，2006，575页。

手指，这是一个钢琴家的灭顶之灾，但"术后次日，她开始进修法语，还想一旦不能再演奏，仍可读书研究，总结经验，改变指法和教学方法，坚持教学"[1]。周广仁的正面思维使她跟上了命运的离奇脚步，1983年她开始创办业余钢琴学校，"我想以后不能多弹琴了，但这个事业要继续下去"[2]。于是就有了日后在我国蓬勃发展的社会钢琴教育，以及与之配套的师资培训、教材研究。对此，中央音乐学院院长赵沨评价说，"从严格的意义上讲，专业音乐教育水平不能真正代表一个国家人民的文化素质"[3]，他由此肯定了周广仁通过社会音乐教育促进钢琴艺术普及的积极努力。

逆境中求思辨，顺境时求反思，这就是一种正向思维能力，总是能看到硬币的反面，不消沉、不懈怠，然后适时而动。周广仁有着丰富的国际钢琴大赛参赛和评审经验，获奖无数、名扬海内，但对于比赛中存在的问题，她却有着自己的看法。"实际上我是反对比赛的。因为艺术没有绝对的可比性，有的人把比赛看得太重，参加比赛就是为了得奖。如果不得奖就会非常难过。"周广仁认为，应该把钢琴比赛视为一个锻炼自己的机会，能否得奖不重要，这才是一种积极的态度。当然，毫无功利心很难。她建议"参加一两个比赛，然后马上就停下来，好好学习"。比赛只是万里长征迈出的第一步，"波里尼在肖邦比赛得了第一名，然后他关起门来练了10年，才成为现在这样站得住的钢琴家"[4]，这才是聪明人。从根本上讲，这位钢琴教育家忧虑的是小选手们越来越重视技术，却忽视了音乐表现，而这种急功近利的现象也同样出现在社会音乐教育当中，比如众所周知的钢琴考级。周广仁曾回忆起她的一位德国老师，这位老师曾经问她，"你知道什么样的老师最好吗？告诉你，善于等待的老师最好。"经过多年的思考，周广仁总结，"等待"就是"容许

[1]　黄大岗主编：《周广仁钢琴教学艺术》，北京，中央音乐学院出版社，2006，550页。

[2]　黄大岗主编：《周广仁钢琴教学艺术》，北京，中央音乐学院出版社，2006，640—641页。

[3]　黄大岗主编：《周广仁钢琴教学艺术》，北京，中央音乐学院出版社，2006，566页

[4]　黄大岗主编：《周广仁钢琴教学艺术》，北京，中央音乐学院出版社，2006，638页。

学生有一个从不会到会的过程",不能"首先给学生扣上有'病'的帽子",要引导和帮助他们达到目标,"切不可用难听的话伤害学生的自尊心,更不能粗暴对待他们"。周广仁时常教导她的学生,"不要跟别人比,要跟自己的过去比……不要把分数看得太重,艺术本来就不能用分数来衡量"①。

经过众多名师指点、受到众多国际国内重要艺术交流事件礼遇的周广仁,看似是一位受到上天垂青的幸运儿,但究其根本,推动她在关键时刻做出正确选择和判断的,乃是这种逆境中求思辨、顺境时求反思的正向思维能力,这种能力能够帮助中国钢琴教育跳出固有的思维定式,是一种真正的正能量。

(二)当代青年钢琴教育家教学思想的形成与发展

1.但昭义:勤于学习、善于思考、不懈努力

出生于1940年代的钢琴教育家但昭义,是在本土文化氛围中成长起来的当代音乐教育者。他既没有国外学习的经历,也并未收获过国际比赛奖项,却因培养出了众多青年钢琴家而声名鹊起。他教的陈萨、左章、何其真等人不断在国际大赛中获奖,确证了但昭义是一位极具自身特色的钢琴教育家。

但昭义教学思想的独特之处首先源于他独特的人生道路。出生于医生知识分子家庭的但昭义,在20世纪五六十年代那个阶级政策严格的历史时期,幸运地进入了四川音乐学院并直升本科,还有幸被选送到北京跟随周广仁教授进修学习。这位"从边远地区四川来的不速之客""既无关系介绍,又无重金礼信;既无高水平的演奏,又无出众的才华,有的只是求学的执着",但昭义在自述文章《我的钢琴教学之路》中如是说。求学三年期满,踌躇满志打算回到母校从事钢琴教学,却被下放农村劳动锻炼,直到1977年以后全国恢复高考,但昭义才正式开始了他的钢琴教学生涯。那年他已经38岁。已经不算年轻的青年教师但昭义,在实践中不断钻研,遇到想不明白的问题,"就成天琢磨",这种认真的态度和人格特质使他养成了"依靠学习、思考来面对问

① 周广仁:《1998和青年教师的谈话》,载《钢琴艺术》,1998(2),31页。

题、解决问题的习惯"①，也无形中塑造了他极具个人特色的钢琴教育思想。

1）以朴素辩证的科学思维方式探寻钢琴教学规律

虽然不幸错失了很多宝贵的学习和教学时光，但昭义还是凭借着强大的研究思考能力，从他曲折的人生经历中汲取智慧。"凭借着过去政治学习中读过的一些毛泽东的哲学论著《矛盾论》、《实践论》获得的知识"②，1982年之后，但昭义撰写了多篇研究文章，包括《钢琴演奏的读谱与练习》（1983）、《试论钢琴作品中复节奏的演奏》（1987）、《钢琴演奏中力度层次的设计与应用》（1991）、《论钢琴演奏的声音技巧原理》（2000）、《论音乐的艺术表演与表演技巧的辩证关系》（2000），体现了他将艺术的感性审美与科学及哲学的理性思辨相互结合的独特能力。

《论音乐的艺术表演与表演技巧的辩证关系》（2000）一文，聚焦作为艺术的音乐和作为技巧的音乐两个矛盾统一的方面，指出两者的矛盾性和统一性、从属关系和转化关系，是指引人们正确审视音乐艺术自身规律的重要原则，其辩证的艺术哲思令人叹服。但昭义在强调音乐与技巧的相互依存性的基础上，突出了二者的从属关系，即"作为表现手段的技巧，它始终是为表现人们思想感情的艺术服务的"，音乐与技巧是"一种本末关系，本末不容倒置，对这一点必须要有最清醒的认识"。他继而谈到了现代科技创造的电子设备，认为它虽然"可以以最完美的技巧准确地演奏出任何伟大的音乐作品中的所有的音"，但是"它无力揭示富于斗争精神和英雄气概的贝多芬音乐；也无法表现充满深切爱国主义热忱的肖邦音乐"，更不要说美好的"爱情诗篇"。可以说，但昭义此处抓住了人类艺术活动的独特之处，即"通过人的艺术体验来表现音乐艺术"，这才是学习音乐以及在民众中开展音乐教育的终极目的。他引用了波兰钢琴家戈多夫斯基的名言，"音乐的神奇和真正的不朽就在

① 四川音乐学院高等教育研究所：《但昭义钢琴教育文论》，上海，上海音乐出版社，2013，17—19页。

② 四川音乐学院高等教育研究所：《但昭义钢琴教育文论》，上海，上海音乐出版社，2013，20页。

于它始终与活着的人同一个时代"①。

同时，但昭义还看到了音乐与技巧从属关系的相互转化性，"技巧在成为表现音乐障碍的时候，就成为我们必须首要加以解决的主要矛盾"，这时技巧便成为了主要因素。而面对不同学生所体现的不同问题，音乐和技巧的比例关系又有所不同。总之，但昭义在文中揭示了音乐与技巧在钢琴教学不同情况下玄妙的辩证关系，提示人们不能片面、孤立和静止地看待问题，"辩证"成为这篇文章的主题，也成为指导但昭义钢琴教学的关键词。

《钢琴演奏中力度层次的设计与应用》（1991）一文中，但昭义对演奏力度问题同样做了科学而辩证的剖析。他在开篇处提出："在音乐表现上，我们应该承认不存在任何一种所谓绝对力度的标准。"并不存在某种统一的强弱尺度，"任何一个演奏者对于他所理解的作曲家对作品的力度表现要求，仍然只能通过他自己对自己拥有的力度幅度的可能性来进行设计与应用"。以这种辩证思维方式为立足点，但昭义深入阐述了演奏过程中的各种力度相关问题。关于如何突出主要声部或主要的音，他提出要将手臂重心转移到演奏主要声部的手或手指上，"而另一只手或不担任主要声部演奏的手指，如同'稍息'的另一只脚一样，既承受一定重量又不起主要支撑作用"。关于如何在渐强（cresc.）的实质性加力前为音型提供推动性的倾向这一议题，但昭义用人们起跑时的"预备"状态做喻，"那是一种静止状态中孕育着强烈不稳倾向的状态""当力处在激发、孕育和积聚过程之中时，它不表现于外部，而是聚在其中"。这些源自生活的譬喻体现了音乐教育家对力度这一科学问题的感性体悟。但昭义进一步从能量转换和整体力量流动变化的角度分析渐强（cresc.）与渐弱（dim.）的技术性处理思路。他首先将演奏中的这种"力度的增长或衰减"视为"一种运动中的能量转换，是流动变化着的力度关系"。他对这种流动变化辩证关系的强调体现在力度处理的起点、终点、过程等各方面。"标示cresc.的地方意味着轻"，也就是说，"把渐强的起点放低是绝对必要的和正确的"，让其"处于较终点相对力度的低点是处理渐强的一条重要法则"，

① 四川音乐学院高等教育研究所：《但昭义钢琴教育文论》，上海，上海音乐出版社，2013，175—176页。

同时，但昭义还提出要将"对终点力度的把握"置于"作品整体力度的横向关系"[1]之中。此类对力度动态变化状况的分析论证，是辩证哲思在但昭义钢琴教学思想中的体现。

《试论钢琴作品中复节奏的演奏》（1987）一文中，作者引述他极为推崇的苏联钢琴教育家涅高兹的话，"要彻底掌握复节奏是一件非常复杂的工作"，以较强的问题意识提出了这一只可意会难以言传的现实问题。但昭义首先为"复节奏"[2]给出了较为明确的定义，即"是指在纵向叠置的两个或两个以上的节奏型其音数相互不能以整数除尽，因而不能按音符时值的正常比例关系相对应，除节拍外不能同步奏出，而必须在时间序列上交错进行演奏的节奏形式"[3]。而在此前的音乐理论著作中未曾有人对此做过界定，因为它虽然在演奏中颇为常见，但在业界看来却并非是一个理论问题。能够以理性的方式抓住并界定关键问题，但昭义的洞察力可见一斑。

用求最小公倍数法演奏复节奏"2对3"

① 但昭义：《钢琴演奏中力度层次的设计与应用》，载《音乐探索（四川音乐学院学报）》，1993（7），44—47页。

② 四川音乐学院高等教育研究所：《但昭义钢琴教育文论》，上海，上海音乐出版社，2013，206页。

③ 四川音乐学院高等教育研究所：《但昭义钢琴教育文论》，上海，上海音乐出版社，2013，206页。

更有价值的是，但昭义在概念界定的基础上，提出了一整套演奏复节奏的系列方法。针对最为常见的复节奏"2对3、3对4"，他用求最小公倍数的数学分析法①来确定每个音的时间位置。"以2对3为例，首先我们找到6是2和3的最小公倍数。6可以分别为2和3平均，这样在6个数中，每数三下可安排一个三连音的音。"②这样，借助数字6的六分法，演奏者就能够准确找到不同节奏型交错时各个音的时间位置。依照这样的最小公倍数计算方法，可以分析出3对4、3对5、4对5、5对6等复节奏，把握不同节奏型之间的时间关系、交错方式等。对于那些音数较多、音与音之间的交错时间极为短暂的复节奏，但昭义又想出了更多的解决办法。如口诀处理法，借鉴了中国锣鼓经用文字准确标示不同节奏型交错的节奏位置，不同演奏者靠共同念诵同一部锣鼓经，就可以准确地找到各个乐器负责的节奏位置，而在钢琴上，同一位演奏者独自念诵不同代表节奏型的文字口诀，就能够准确完成复节奏的演奏，全面地表达出作曲家希望通过复节奏带来的丰富的听觉效果。对于李斯特《降E大调第一钢琴协奏曲》③中这样比较协调统一的音型化复节奏，就可以采用不那么机械性的感觉处理法，即"按统一的节拍速度，分手练习演奏左右手分别担负的节奏型，待熟练之后，再将独立进行的两种节奏音型凭借演奏者对统一节拍速度的正确感觉重叠起来"④。与口诀处理法相比，这种方法更符合音乐表达的需要。但昭义还介绍了综合处理法等，他同时辩证地指出，任何方法都有各自的局限，因此，要处理好复节奏的演奏，要结合使用多种方法，要"因人而异地在练习的不同阶段，采取不同的办法"。但昭义准确地定义并辩证地探寻了复节奏及其演奏方法，体现出科学思维方式在钢琴教育

① 四川音乐学院高等教育研究所：《但昭义钢琴教育文论》，上海，上海音乐出版社，2013，211页。

② 四川音乐学院高等教育研究所：《但昭义钢琴教育文论》，上海，上海音乐出版社，2013，212页。

③ 四川音乐学院高等教育研究所：《但昭义钢琴教育文论》，上海，上海音乐出版社，2013，216页。

④ 四川音乐学院高等教育研究所：《但昭义钢琴教育文论》，上海，上海音乐出版社，2013，217页。

领域的运用。

李斯特《降E大调第一钢琴协奏曲》片段

不论是对复节奏问题的系统梳理，还是对演奏力度层次的科学分析，乃
至对表演艺术和表演技巧的辩证剖析，都体现了但昭义从音乐教学实践出发，
将音乐思维与科学思维有机结合，对感性艺术实践进行理性提炼和总结的能
力，这在当今中国钢琴教育领域乃至艺术教育领域都是十分难得的。

2）以敏锐的洞察力发掘学生的艺术禀赋

钢琴教育作为一种教育活动，教学对象与教学内容一样占据着重要地
位。但昭义不仅善于发现教学内容的规律性和本质性内涵，而且善于发掘存
在于每一个学生个体身上的个人气质及艺术禀赋。他曾经培养出众多青年演
奏家，获奖无数，在钢琴人才的选择上，他强调"最重要的是独具魅力的气
质以及对音乐非凡的感悟能力和强烈的表现欲望"[2]。但昭义认为这种独特的气
质禀赋，才是推动学生音乐学习的最大动力，能让他们未来在艺术的道路上
取得更高的成就。回忆起刚刚接触学生陈萨时的情景，但昭义记忆犹新，"陈
萨刚跟我学琴的时候，家住在重庆。"家长和学生都坚持赶到成都见但昭义，
"听了她弹琴，我发现她乐感好，弹奏里边有很可爱的东西。上课爱提问题，
说明她挺动脑子，就接下了。后来她进步很快，心里把她列为重点学生"[3]。

———————

① 四川音乐学院高等教育研究所：《但昭义钢琴教育文论》，上海，上海音乐出版
社，2013，216页。

② 胡扬吉：《成功启示录——兼析"但昭义现象"》，载《钢琴艺术》，2002（1），21页。

③ 鲍蕙荞：《学习、思考+认真努力——著名教授但昭义访谈录》，载《钢琴艺术》，
2001（1），6页。

第三章　中国钢琴教育思想的发展创新阶段（改革开放至20世纪末）　｜　149

对但昭义来说，选择好苗子是培养钢琴人才的先决条件，他用自己的洞察力去发现学生身上的独特气质，他们中的很多人虽然手部等先天条件不够理想，甚至并不被很多老师看好，但却有着很高的悟性和天赋，但昭义认为这对表演艺术来说是非常重要的特质。在但昭义手中，这些璞玉被快速雕琢打磨，按照各自的天赋品性成长起来。

3）"学习、思考，认真努力"

"学习、思考，认真努力"是但昭义接受鲍蕙荞采访时对自己教学特点的总结，其中"学习"是第一位的。弟子众多且屡屡获奖的他在访谈中却不断强调，"其实，在钢琴领域里我是很贫困的""我是想真实地告诉大家我很平常，本事不大，只是比较努力而已"①。

但昭义首先注重博采众长，20世纪60年代他有幸被选送到北京跟随周广仁教授进修学习。短短三年时间却受益终身，周先生对艺术性的不断探索和反思精神，使但昭义认识到钢琴教学不是对传统教学方式的单纯承袭，而是对艺术和教育真谛的探索和领悟。80年代，他又曾虚心求教于杨汉果老师，经过深入挖掘和梳理，形成了《重视钢琴演奏的基础训练——杨汉果教授钢琴教学特色浅译》。文章从手指独立、手指快速跑动、手指均匀、音乐气氛营造等方面，详细分析了杨老师在手指训练方面的教学经验，认为手指是钢琴基础训练的基础。但昭义对杨老师教学思想的分析结合了科学和极其细致的身体运动原理，如对于手指，尤其是那些较为纤弱的手指，杨汉果主张用手臂重力支撑训练的方法进行锻炼。"强调有意识地用保持一定张力而'架'好了的坚强手指去触键""未触键的手指有意识地离键抬起、分开、保护手架子，不允许手指有任何形式的依赖""让每个手指独立地、毫无依赖地集中承受手臂重力的支撑锻炼"，虽然在训练之初会有一定的紧张和不适，但随着手指支撑肌肉得到强化训练，会形成一种肌肉习惯确保手指支撑。一个有趣的比喻是，"如同婴儿学站立时，最初总是很紧张，但当他站立的肌肉发展到可

① 鲍蕙荞：《学习、思考+认真努力——著名教授但昭义访谈录》，载《钢琴艺术》，2001（1），6页。

以稳定支撑自己身体时，他的紧张（心理的和机体的）就消失了"①。但昭义还广泛援引涅高兹、柏西·布克等音乐教育家、理论家的著作，进一步从理论上提升自己对实践问题的理解，在谈到紧张与放松的辩证关系时，他引用了《音乐家心理学》（柏西·布克）一书的观点，"某些肌肉必须是紧张的，在任何肌肉上获得技巧，其困难在于不仅是训练肌肉去习惯，而且要找出使其余肌肉放松的窍门。"②

除了向名家学、向书本学，但昭义还向自己所经历的困难和问题学，精神分析一样地对自己的教学经历进行剖析。他在坦陈自己在钢琴领域里的"贫困"状况的同时，也介绍了学生中的"困难"状况。"其实我的学生也并不都是有才能的，也有'困难户'，但我都能尽量使他们变样，让他们取得明显进步。"但昭义将教授这些"困难户"视为一种能够"帮助自己取得更多经验"的途径，因为在这个过程中，教师要"面对更多需要解决的问题"。如上文所言，他曾经发表过众多关于钢琴教学的研究性文章，这些论题都源自他"在教学中碰到的问题"，"都是为解决这些问题思考、研究、实践、总结的一种文字记载"③。这种不断帮助学生克服困难的教学过程，对教师来说也是一种收获。

但昭义所说的"学习"是广泛的，他甚至强调要跳出文艺特有的门派之限和潮流之别，广泛涉猎不同的教学思想和教育经验。对于这样一位极其"贫困"的钢琴教育名家，他和他的学生所取得的成就来自于他们善于学习的智慧和不懈的努力。

2.赵晓生：体现中国传统审美原则的青年钢琴教育家

正如朱工一等老一代中国钢琴家教育思想中所体现出的民族性审美特质，

① 四川音乐学院高等教育研究所：《但昭义钢琴教育文论》，上海，上海音乐出版社，2013，246页。
② 四川音乐学院高等教育研究所：《但昭义钢琴教育文论》，上海，上海音乐出版社，2013，244页。
③ 鲍蕙荞：《学习、思考+认真努力——著名教授但昭义访谈录》，载《钢琴艺术》，2001（1），6页。

中国钢琴教育者们都在有意识或无意识地将民族文化思想资源渗透进钢琴教育之中，赵晓生正是这一时期体现中国传统审美原则的青年钢琴教育家的代表。

植根于中国文化传统中的中国钢琴音乐教育思想有着悠久的历史，延续朱工一等钢琴教育前辈用传统文化资源和思想来诠释西方钢琴曲演奏的思想路径，到了20世纪80年代，一种将中国文化中的"气韵"思想引入到钢琴表演中的研究趋势逐步形成。如《气功与音乐表演》（贾纪文）、《钢琴演奏和气功机理初探》（范元绩）等。其中，赵晓生提出的建立在中国阴阳哲学基础上的"整体系统钢琴演奏法"独树一帜。1991年他在《音乐爱好者》杂志发表文章《人与琴》，文中谈道，"琴人合一之境，乃钢琴演奏之至境，至善至美的最高境界"。①这种人琴合一、主客交融的思想正传递了以老庄道家为代表的"天人合一"的东方智慧。1991年赵晓生还出版了研究著作《钢琴演奏之道》。在这本书的自序中，他将自己的钢琴演奏之"道"建立在以古代阴阳哲学辩证法为基础的整体系统演奏法之上，也就是整体、系统、辩证地看问题。

作为一个大系统存在的钢琴演奏，由琴法、琴艺、琴韵三个部分组成。"琴法即技术，琴艺即表演，琴韵即风格"②。赵晓生认为这三者要贯穿于钢琴学习的整个过程之中，即便是学琴之初也要将其纳入艺术轨道之中。

在赵晓生所说的"整体系统演奏法"之中，对"琴法"的领悟，也就是对于演奏技术的领悟居于核心地位。虽然钢琴演奏被俗称为"弹钢琴"，但其并非一种仅用十指就可以完成的技艺，而是一种身心灵的整体协调运作过程。他借用东方古琴演奏中的"操"字来进一步说明这一问题，"操，乃操练之操，操作之操，操纵之操，内含练习、控制、实践等多重意义"，它不仅"以手操之，以身操之，更必须以心操之，以神操之"③，最终达到"琴人合一"的境界。赵晓生认为古琴与钢琴虽然来自中西方不同的文化语境，但作为一种演奏艺术，其需要达到的境界和层次却可以相通，不能孤立地谈手指动作，

① 赵晓生：《人与琴》，载《音乐爱好者》，1991（4），18页。

② 赵晓生：《钢琴演奏之道》，上海，上海世界图书出版公司，1999，1页。

③ 赵晓生：《钢琴演奏之道》，上海，上海世界图书出版公司，1999，20页。

而是要将技术动作放到这一辩证运动体系中来看待。

他进一步将钢琴演奏的技术问题分为九层境界来考察。其中，"指、腕、臂、身"，属于外功境界。

"指"是钢琴演奏的基础，但即便是"外功"，赵晓生仍然尝试用中国的阴阳哲思来辩证解读演奏指法。从系统论观点出发，他首先批评了一些片面性的演奏技术要求，如"在手背上放置硬币"要求手掌的绝对平稳，或忽视手指水平运动的对高抬指的一味追求。赵晓生将垂直触键的动作称为"阳"或"刚"，手指发力迅速、结实；水平触键为"阴"，以柔美、轻滑为特质。前者要求"手指的前三关节坚挺，从第三关节发力，掌心中力量收放如意"，后者以手指"第一关节为动作主体，在手指向前的或向后的水平动作过程中使琴键在不知不觉中下到底，使琴锤在不知不觉中击弦"，进而带来轻柔却有穿透力的听觉体验。赵晓生强调阴阳之间不可对立和分割，在这两极之间追求"阴中有阳，阳中有阴"[1]的交融和变化，才能得到丰富细腻、变化多样的音色。他在论述手指问题的过程中，运用了大量具有辩证意味的组合词汇，如"刚若鹰爪，柔如柳絮""前紧后松，前挺后空"，这些都体现了系统性哲思对钢琴演奏技艺的全面注入。

赵晓生接着用这种朴素的辩证哲思分析了"腕、臂、身"等身体各个系统的运作规律。腕部运动要避免走向"完全松弛"和"绝对坚挺"两个极端，前者会使演奏"流于疲软"，后者则会使演奏"失之僵硬"。他将手腕比作"汽车后座下的弹簧"，要"阴中有阳、柔里蓄刚"[2]。手臂是协同肩部、腕部和手指的重要部位，尤其是大臂，"不单单在音量响亮或大和弦处，要运用大臂""更重要的是，在最轻弱处，在转弯抹角处，在连贯处，都需要运用大臂"[3]。以肩部为起始，大臂将力量经手腕传递到指尖，浑然一体。赵晓生将身体分为三大系统，即控制系统、操作系统和支持系统，大脑是控制系统，是整体演奏动作的终端；"指、腕、臂"乃至控制踏板的脚踝、脚尖

① 赵晓生：《钢琴演奏之道》，上海，上海世界图书出版公司，1999，23—24页。

② 赵晓生：《钢琴演奏之道》，上海，上海世界图书出版公司，1999，26—27页。

③ 赵晓生：《钢琴演奏之道》，上海，上海世界图书出版公司，1999，29页。

是操作系统；演奏者从脚跟、大腿、腰部、上身、臂部、两肩、颈部，到头部，是支持系统。三个系统同时成为一个"统一的大系统"，它们的"统一运动状态""有点像做气功""甚至可以说就是做气功"。中国传统的绘画、古琴、书法等艺术形态，无不与气功相通。赵晓生由此将钢琴演奏过程描述为一个"运气的大循环""气自丹田始，通过腹、胸、肩、臂、肘、腕，到达指尖。然后又回臂、肩、胸、腹、再向下经过大腿、小腿、脚跟、脚背、到足尖；再回路通过脚底、脚跟、小腿、大腿、回到丹田"[1]。事实上，西方钢琴家对此也有所体悟，但赵晓生从气力运行的总体视角和传统气功原理对其所做的总体概括，体现了东方艺术哲思朴素的系统论意味。

在赵晓生所说的钢琴演奏的"九层境界"之中，"指、腕、臂、身"属于"外功四界"，达到了这"四界"，演奏者会成为一个优秀的钢琴匠人，处于优秀的技术层面。而接下来的"耳、心、气、神"四界才是钢琴演奏要继续追求的高超境界，即"内功四界"，达到这"四界"，才可称为钢琴家。

在"内功四界"中，"耳朵的倾听实为钢琴演奏全过程中至关重要的中介环节"[2]。很多人弹不好琴，实际上是因为听觉不敏感造成的，与手部技能没有绝对关系。准确地把握音乐的音高、时值、声部、音色、音量，即是听觉能力的第一层次，即"外部听觉"。听觉能力的第二层次是"内部听觉"，即"冥听"，就是"在演奏前事先于内心中'听'到整个演奏结果、自己所希望的效果的能力"。这是一种凭借经验和个体感受得出的构想和预判，演奏者首先要广泛"存储"世界一流钢琴家演奏的最具表现力的声音，据此"想象自己所演奏的曲目的音响效果"[3]。"冥听"的最高层次是用极具创造性的想象力，去创造和尝试"常人看来不可想象，'匪夷所思'的弹奏法"，追求新的声音效果。赵晓生还介绍了练习冥听的具体方法：找到一个安静的环境，"在夜深人静之时读谱，或在入睡前躺在床上想谱""无论是读谱还是想谱，都要努力去'听'，要确实地清晰地听到每一个声音的质量，听到每一个乐句的

① 赵晓生：《钢琴演奏之道》，上海，上海世界图书出版公司，1999，32页。
② 赵晓生：《钢琴演奏之道》，上海，上海世界图书出版公司，1999，34页。
③ 赵晓生：《钢琴演奏之道》，上海，上海世界图书出版公司，1999，35页。

呼吸，听到每一个段落的起伏，最后，听到整个乐曲的整体"。赵晓生进而将"内功四界"中的听觉培养总结为三个层次，"树立声音标准""模仿杰出声音""创造新的声音"①。

至于"心"这一概念，赵晓生认为其包含"情""理"两方面。"情"就是要有热情，是从内心深处自然流露出来的，而不是做作的、虚假的；"情"还包括想象，他借用庄子逍遥游中引人入胜的"游心"之境，来譬喻钢琴家演奏乐曲时沉浸其中、自由想象的迷醉状态。庄子所说的这种"心游"状态与钢琴演奏有相似的表征，即"外动内静""专注于内心的宁静，保持内心的平和"。赵晓生认为，只有达至这种状态，才能真正实现心灵的自由。他所说的"理"，就是从辩证的角度提出，钢琴演奏不仅要有热情和想象，更需要缜密的控制和设计。不仅要对演奏动作进行控制，更要对表演的情绪进行控制，"让音乐如同说话一般侃侃而谈、娓娓动听地进行下去，方能从音乐中获取最大的乐趣。"②心灵的自由奔放与适当控制，再一次体现了朴素的中国传统哲学观念。

赵晓生接下来进一步用中国传统哲学中"气"的概念，来诠释钢琴演奏中演奏者对气息的把控和要求。他认为钢琴演奏中的"气"就是指"气息"，"就是锻炼控制整体结构，把音乐组织成为具有高度结构力的统一体的能力。""气"也是中国古代哲学所认为的构成世间万物的基本元素，赵晓生引经据典，从《易经》《庄子》《论衡》，谈到曹丕的《典论论文》、谢赫的《画论》，指出中国古代哲学中"气韵生动"之"气"包罗万象，在钢琴演奏中，它既可以指"一个乐句的呼吸""又可化到一位艺术家的艺术的全部"。与哲学意义上的"气"不同的是，"气息"上可通达气韵，下可连接力气，"是化于乐曲之中的可以统制整个演奏的音乐的灵魂。"它包含"呼吸""贯通""韵味""气质"四个层次，是一个"从细节到整体、从技术到艺术、从外表到内质"贯通如一的过程。赵晓生认为，一位钢琴家"如能达到贯气的层次，他的演奏水平已堪称为优秀"③。

① 赵晓生：《钢琴演奏之道》，上海，上海世界图书出版公司，1999，36页。
② 赵晓生：《钢琴演奏之道》，上海，上海世界图书出版公司，1999，39—40页。
③ 赵晓生：《钢琴演奏之道》，上海，上海世界图书出版公司，1999，41—44页。

赵晓生接下来通过对《周易·说卦传》《庄子·天下篇》《通书》《太极图说》等古代典籍的爬梳，提出了中国古代哲学中一个比"气"更加玄妙的概念——"神"。他认为"神"包含可见之物和不可见之物两个层次，如具体可感的"神态"和只能意会的"神韵"。对于钢琴演奏来说，当演奏者已经能够完整地演奏出乐谱上所有内容，即"形相"之后，"他必须进一步在演奏中表现出音乐的'神'——精神，神韵，神采等。"所谓"情易感，神难通"①，赵晓生非常推崇巴赫、莫扎特以及贝多芬晚期的作品，认为这些作品虽然"并不与有形的、具象的内容相联系，也不一定包含直抒之情感"，但其音乐中却蕴藏着一种"寓崇高于抽象之中的难以捉摸的形而上的神"，这正是使作品焕发光芒之处。要想达到这一境界，习琴者需要一定的悟性。

达到了"耳、心、气、神"这"内功四界"，演奏者才可被称为"钢琴家"，而非"匠人"。但介于这九层境界之巅的乃是"化"境，也就是成为钢琴艺术大师的最高境界。赵晓生仍然从《横渠易说·系辞上》《正蒙·神化》等古代典籍中引用了这一与"变"相对的概念"化"，前者指一种显著的运动状态，后者指一种长期而渐进的变化过程，他们代表了事物对立统一的两个方面和运动着的矛盾转换过程。"化"之不易，在于它是一个渐进的、细致入微、随物而变的漫长过程，"甚至化得完全忘己，忘记了自身的存在"，也就是"化之在物"。对于钢琴演奏者来说，这就如"庄周化蝶""琴师梦琴"，是一个需要长期积累才能达到的结果，演奏者需要"淡泊名利，摆脱世俗的刺激、诱惑与影响，唯一地将音乐化为自己的血肉，化为自己的灵魂，化为自己的生命"②。只有这样，才能体会到琴人合一，一物两体的忘我的"化"之境界。

除"琴法"篇之外，赵晓生还撰写了分析表演问题的"琴艺"篇和分析演奏风格问题的"琴韵"篇，构成了具有中国哲学特色的关于钢琴演奏法的整体系统。他从东方哲学的高度来分析钢琴演奏艺术的独特视角，是这一时期极具特色的青年钢琴教育家。此后，赵晓生还在《钢琴艺术》杂志连载了

① 赵晓生：《钢琴演奏之道》，上海，上海世界图书出版公司，1999，45—46页。

② 赵晓生：《钢琴演奏之道》，上海，上海世界图书出版公司，1999，47—49页。

探讨"琴禅"思想的系列文章，每一篇仅以寥寥六字概括文章主旨，尽显中国传统哲学以简约的笔触开启无限想象空间的精神意趣，在中国钢琴教育思想领域独树一帜。

三、小结

改革开放至20世纪末，随着中国社会经济和教育领域的不断发展，中国钢琴教育思想进入到了发展创新的新阶段。首先体现在钢琴教育机构呈规模化发展，不仅各大院校的钢琴教育事业得到逐步恢复，而且社会钢琴教育热潮在普通百姓当中掀起；社会钢琴考级制度逐步建立起来，围绕青少年钢琴教育问题展开的思考和论争也在教育者当中传播开来，人们既看到了"学琴热""考级热"背后的机遇，也捕捉到了当中潜藏的问题。对相关问题的探讨，体现了这一时期钢琴教育者在这方面所做的努力。

除规模化之外，这一时期中国钢琴教育理论研究也呈现出体系性发展的态势，研究文章和著作逐步涌现。同时，随着中国青年钢琴家开始走向世界乐坛，中外钢琴艺术交流也逐渐增多，很多国外优秀钢琴家、音乐教育家来华讲学、交流。

中国钢琴教学理论也在20世纪末的这段历史进程中实现了百花齐放，经过近半个世纪的沉淀和积累，应诗真、朱工一、周广仁等老一代钢琴教育家的教学思想在这一时期逐步成熟并得到体系化的总结和实践；但昭义、赵晓生等在本土艺术语境中成长起来的青年钢琴教育家，经过不断探索，也培养出了众多青年钢琴演奏家，并形成了体现中国传统文化意趣的钢琴教育思想。

日益发展的社会经济环境、不断开放的对外交流，推动了社会钢琴教育的普及和教育教学水平的快速提升。当然，快速发展的背后也涌现了诸多有待钢琴教育者思考的问题，如社会钢琴教育与专业钢琴教育的关系问题、商业化环境中社会钢琴教育的经济效益与教育目标之间的矛盾等。这些问题既存在于钢琴教育自身，也是快速发展的社会环境使然，它们使这段短暂的历史时期闪耀出独特的光芒。

第三章　中国钢琴教育思想的发展创新阶段（改革开放至20世纪末）　｜　157

第四章

关于中国特色钢琴教育思想的若干思考

一、20世纪中国钢琴教育思想历程纵览

从18世纪初近代钢琴乐器出现在欧洲，西方钢琴教学理论就开始在摸索中逐步建构起来，经历了从非系统到系统、非科学到科学的漫长发展路程，积累了丰富的研究文献。钢琴教学法甚至发展成为一个专门的学科，设置专门的研究生学位。而中国钢琴教育开始于20世纪初东西方文化思想激烈碰撞的历史节点，不仅起步较晚，且在文化语境存在巨大错位的历史情境中艰难探索，在一个世纪的曲折历史进程中，走出了一条富有本土特色的艺术教育之路。

1.20世纪初至新中国成立前——中国钢琴教育思想的萌芽阶段

在此阶段，多位远赴重洋学习先进音乐理念和钢琴艺术的本土音乐家，将新的理念和方法带给国内师生，同时，他们也将自身从中国历史传统中来的独特文化内涵赋予钢琴音乐和钢琴教育，为中国钢琴教育思想的形成奠定了基础。受到系统而严格的中国传统文化教育的李叔同，秉持"先器识而后文艺"的文艺观，为西方钢琴音乐植根于东方艺术语境提供了文化土壤。李

叔同弟子刘质平重视美育精神和文化观照在音乐教育中的渗透；吴梦非强调艺术家要以美育为基始，同时注重钢琴弹奏技艺的训练，他们的教育观念都是那个时代文化传统氛围的缩影。留法归来的李树化以《钢琴基本弹奏法》一书，不仅详细记录了演奏技艺训练的方法，而且从听觉艺术和音乐情感表达角度出发分析演奏技巧。除本土音乐家外，以俄罗斯侨民音乐家为代表的西方音乐教育者，也将他们的音乐理念、钢琴教育理念、审美理念传播到中国钢琴教育领域。纵观中国钢琴教育思想萌芽阶段，虽然以学习和模仿西方为主，但在教学理念、文化背景、教育资源、钢琴作品创作等方面，都有着民族化、本土化的发展动向。

2.新中国成立后至"文化大革命"前——中国钢琴教育思想的探索阶段

这一时期，中国钢琴教育南北并行的发展格局已经初步形成，以中央音乐学院、上海音乐学院作为两大重点院校，一批地方性音乐专科学校担当起为地方培养专业人才的任务，中国钢琴艺术的整体水平在这个过程中逐步提升。还是在这一时期，经过近半个世纪的漫长积累，中国青年钢琴家开始在20世纪中叶走向世界乐坛，在各种国际大赛中获得重要奖项。这标志着中国钢琴演奏水平的整体提升，也是对中国钢琴教育多年努力探索的某种肯定。20世纪五六十年代走向世界乐坛的这一代中国钢琴家不仅以执着奋斗的艺术精神感染着后人，而且他们的故事也佐证了传统与民族性是推动中国钢琴音乐发展的重要力量。

在欣欣向荣的中国钢琴教育新局面背后，是教育教学思想的理论升华及其带来的影响和贡献。首先，随着国际钢琴艺术交流活动的增多，来自东欧、苏联等地区的国外专家来到中国讲学，举办专家班，使中国钢琴教学质量和既有问题得到了一定程度地解决。在这个过程中，钢琴重量弹奏法于1953年经波兰钢琴家巴克斯特的介绍来到中国，改变了强调手指单独弹奏的欧洲早期传统技法在中国钢琴教育领域的统治地位，带来了教学观念上的改变。正如西方钢琴教育领域经历了"手指学派"与"重量学派"的博弈与对话，进而走向两者的有机平衡，重量弹奏法在中国也经历着这样一个传统与现代不

断纠葛的过程。然而，什么是技巧的真正意义？西方学者也从音乐表现的艺术高度，为埋头于艺术技法之中难以自拔的音乐学习者廓清了方向。

值得一提的是，继此前俄罗斯侨民音乐家对处于萌芽阶段的中国钢琴教育产生重要影响后，20世纪中叶的俄罗斯钢琴学派也为这一时期中国钢琴教育领域带来了新的启示，对新中国钢琴教育起到了切实的推动作用。克拉芙琴柯、塔图良、谢洛夫等苏联钢琴专家，用示范演奏、带唱的演奏表情提示来激发学生的音乐感觉，并将重量弹奏法的基本主张贯穿在演奏教学之中，改变了学生紧张僵持的演奏状态，使他们的专业技巧、歌唱性表现力都得到明显提升，演奏更加生动。这一时期成长起来的一批走向国际琴坛的中国钢琴家，彰显了东欧以及苏联等地区的钢琴教学传播，对新中国的钢琴教育事业起到了重要的奠基和推动作用。

反观这一时期的中国钢琴教学专业理论研究还相对薄弱，大多数教师局限于从个人经验的层面吸收外来教学方法，在教学实践中积累经验，较少将其提升到理论层面。但在国外教育理论氛围以及中国钢琴家知名度不断提升的带动下，处于探索阶段的中国钢琴教育领域还是形成了一种较为活跃的思想氛围，本土钢琴教育新秀相继涌现。如李翠贞的钢琴教学理论融合俄罗斯钢琴学派和欧洲解剖生理学派的精髓，对学生进行音乐与演奏技法方面的多元训练，她的教学思想大多经由其学生的描述得以留存；李嘉禄对马泰伊的钢琴触键理论进行了提炼和发展，著有《钢琴表演艺术》一书，这种提炼和发展是在深刻把握了西方钢琴教育思想的基础上展开的，体现了这一时期中国钢琴教育领域所具备的与国际钢琴教学法相接轨的专业素养；吴乐懿从手指基础训练、教师示范作用、演奏中的"乐感"等角度出发，对俄罗斯学派及法国学派的理论主张在教学实践中进行了发展和总结，其中不乏文化传统积淀的影响，体现了中国钢琴教育者在继承和吸收西方演奏理论基础上，自身所具备的理解力和创造力；被称为"钢琴诗人"的傅聪，他的钢琴教育思想中往往交织着父亲傅雷的哲思和信条，体现了中国传统的家学渊源对艺术家影响之深刻，其"植根东方才能深刻把握西方"的艺术观念，更是提供了一种立足于东方探索西方艺术精神的有益路径；作为俄籍钢琴家的学生，刘

诗昆的音乐在演奏技术训练基础上不断追求歌唱性音色的传递，他的经历启示后人，艺术家宝贵的艺术灵性与其丰富的人生阅历密不可分。

在中国钢琴教育思想的探索阶段，中国钢琴教育水平全面提升，在本土环境中成长起来的优秀钢琴教育者，凭借丰厚的文化传统资源和人生经历，为自身的钢琴教育和钢琴演奏注入了中国特质和民族风味。他们从东方视角诠释西方钢琴作品的积极努力，也为这一时期一大批中国钢琴家在世界乐坛崭露头角提供了极好的注释。

3.改革开放至20世纪末——中国钢琴教育思想的发展创新阶段

这一阶段中国钢琴教学活动呈现出空前繁荣的态势。首先，钢琴教育机构开始规模化发展。从北京、上海两地重点音乐院校到各地方院校的钢琴专业逐步恢复招生，国内钢琴教育事业重新打开新局面；随着社会经济发展水平和人民生活水平的显著提高，钢琴教育领域掀起了史无前例的社会钢琴教育热潮；面对日益壮大的社会钢琴教育领域，钢琴教育者不仅量身打造了中国钢琴考级制度，而且针对钢琴考级过程中存在的问题进行了诸多思考，至此，中国社会钢琴教育开始在艺术教育与商业属性、功利目的的不断纠葛中阔步前行，围绕这些根本性矛盾不断产生的现实问题使其成为了中国钢琴教育研究中一个历久弥新的重要课题。

这一阶段中国钢琴教育的繁荣态势，还体现在钢琴教育理论研究的体系性发展方面。改革开放之初，中国钢琴教育一改以往较为零散的教学法研究状况，以著名音乐理论家廖乃雄的文章《试论钢琴教学的几个基本环节》为起始，开始系统地阐述和总结钢琴教学过程中存在的规律性问题。此后，中国钢琴教育领域研究钢琴专业教法的理论文章和著作频出。除对钢琴教学法的体系性研究外，这一时期的中国钢琴教育研究还体现出对音乐表现和音乐性、艺术性的理解与追求。新时期以来，随着中外钢琴艺术交流日益增多，中国青年演奏者屡获国际奖项，中国国际钢琴比赛也发展成为常设性国际赛事。中国钢琴教育者开始在对外艺术交流的过程中注重缩短自身与世界先进水平的差距。在文化艺术教育思想的碰撞中，教育者们更加看到了中国学生

在音乐理解和音乐表现方面的不足，以往偏重手指技术训练的教学方式在两相比照中显得单薄。因此，注重音乐表现与演奏技术相互关系的深层研究，成了新时期中国钢琴教育思想的一个重要特点。

新时期以来，中国钢琴教育思想的发展创新态势是在老一代和青年钢琴教育家的共同推动下形成的。经过此前多年的教学实践积累，老一代钢琴家的教学思想逐渐成熟。应诗真的著作《钢琴教学法》基于作者本人数十年的钢琴教学实践而作，运用教育学、心理学、美学的相关理论观点，全面剖析了专业钢琴教学各个环节中的基本教法及其规律性问题，进一步打破了长期以来单纯技术性阐述设置的教育壁垒。朱工一的专业钢琴教学著作《朱工一钢琴教学论》，是他40年钢琴教学生涯的思想总结，他用"空筐"结构思想对音乐艺术和钢琴教育的诠释，彰显了中国钢琴教育思想的民族性。全书充满了灵活生动的传统哲思，又不失系统性和学理性，在钢琴考级热风声渐起的20世纪八九十年代的中国，这本书无疑为陡然匮乏的钢琴师资培养送来了甘霖和文化传统的滋养。周广仁是新中国培养起来的一代钢琴家。对钢琴音乐艺术性的探索和洞察，贯穿在她钢琴教学活动的始终，她看到音乐素养匮乏是一直以来困扰中国钢琴教学的难题之一，据此提出了"钢琴演奏风格研究"的论题。见多识广的人生经历让她懂得时刻以反思的态度审视钢琴教学，帮助中国钢琴教育跳出思维定势的束缚。

值得注意的是，但昭义、赵晓生等这一时期的优秀青年钢琴教育家，很多是在本土教育和文化氛围中成长起来的，他们延续老一代钢琴教育者用传统文化资源和思想来诠释西方钢琴曲演奏的思想路径，立足东方文化语境审视西方艺术，或培养了一批优秀的本土青年演奏家，或将体系化的中国钢琴教育思想推广到西方，体现了中国钢琴教育思想在发展创新阶段的勃勃生机和其积蓄已久的文化力量。

二、对于中国钢琴教育思想的散点透视

通过对20世纪中国钢琴教育思想历程不同发展阶段的纵览，可以看到一

条立足东方审视西方音乐、艺术、教育、文化的多元发展线索，它逐步超越了钢琴演奏技艺的层面，向着更加全面、科学、合理的方向发展。在中国，它逐渐发展成一门关于钢琴教育的"学问"，在对其进行散点透视的过程中，更易于廓清其未来发展的应有纬度，并审视中国钢琴教育中存在的诸多有待思考和解决的现实问题。这些纬度和问题共同构成了中国钢琴教育思想的有机整体，对其中的代表性问题进行散点透视，无疑有助于加深学界对中国钢琴教育的理解。

（一）从整体艺术素养和乐感入手的钢琴教学法研究

钢琴教学法研究在钢琴教育领域具有基础意义。但长期以来钢琴教学中存在的误区是重视技术而忽视艺术，事实上，即便是在20世纪初至新中国成立前中国钢琴教育思想的萌芽阶段，李树化也始终在《钢琴基本弹奏法》一书中强调"耳的训练"的重要性。他认为作为一种艺术类型，音乐必然要表现人类的情感，但这并非朝夕之间可以达成，"举凡拍子，节奏，音阶，旋律，和声，音色，曲式等等，都需要下一番苦功"，经过长时间的领略和研究，表演者才能够对乐曲有深刻的理解和感受。

在新中国成立后至"文化大革命"前中国钢琴教育思想的探索阶段，中国钢琴界存在着对"重量弹奏法"的误解，有的教师甚至要求学生每弹一个音都要度量一下手指、手臂的抬起高度，对钢琴教育的探索进而滑入了生理解剖的技术向度中。但李斯特强调，"一切都来自音乐本身，来自一些优秀的音乐作品，来自亲身体验到的和已经完成的音乐本身"[1]，这对当时我国埋头于艺术技法之中难以自拔的音乐学习者来说，无疑具有重要意义。这一时期在中国从事钢琴教学活动的俄罗斯钢琴家，以歌唱性为核心艺术追求，用示范演奏、带唱的演奏表情提示来激发学生的音乐感觉，努力纠正中国学生演奏中存在的敲打钢琴和炫耀技巧的现象。本土音乐家吴乐懿一方面受到法国

[1] 加尔·久尔吉·山道尔：《李斯特》，朱安康、李孝风、符志良译，北京，人民音乐出版社，1985，161—162页。

钢琴学派的影响，重视指尖触键的手指基础训练，同时在俄籍老师查哈罗夫的影响下，将作品音乐情感的表达放在首位。她强调教师需要大量时间来查阅相关参考资料，包括研究录音、研读乐谱，力争准确把握作曲家的创作思想和音乐风格。她批评国内钢琴界存在的"过于偏重技术，不注重音乐表现"的问题，认为练琴"一定要动脑子分析、比较，不是光动手指"[①]。总之，新中国成立后，在国外专家和本土教师的努力下，中国钢琴教育界逐渐改善了诸多陈陈相因的教学积习，如只强调高抬指练习，很少谈及触键与音色变化间的关系等，用较为体系化、科学化的教育方式，向着更加符合听觉艺术规律和人体活动原理的艺术与技术相结合的道路发展。

在改革开放至20世纪末中国钢琴教育思想的发展创新阶段，面对日益增长的社会钢琴教育需求，以及忽视音乐教育本质的急功近利现象，周广仁教授撰文，呼吁社会钢琴教育应注重学生音乐感受能力的培养，建议教师多为学生讲解音乐性质，通过多种方式提升学生的音乐想象力、理解力，让学生真正懂得音乐的美，受到音乐的熏陶。这一时期钢琴教法的体系性研究渐有起色，音乐理论家廖乃雄以洋洋洒洒数万字的篇幅，较为全面地梳理了钢琴教学中的几个基本环节，开篇即谈到了"音乐感能和理解力的培养"，教师要引导学生通过各种方式聆听多种音响和好的演奏，教师要对作品的风格、特点、结构、语言做更加深广的研究，提高学生对音乐的理解。

可见，20世纪以来，虽然在向着音乐之美不断前行的路上，中国钢琴教育领域走过很多弯路，存在诸多误区，但总是存在着回归听觉之美的呼声。时至今日，从整体艺术素养和乐感入手的教育方向日益成为业界的一种共识。在钢琴教学法基础课程体系呼之欲出的当代，中国钢琴教育者结合国内外相关研究思路，提出了一些切实的教学策略。周薇教授的同心圆理论，认为应该"从听觉、音色、识谱（视谱）、背谱、技术训练、节奏、结构（曲式）、和声、旋律（声部）、踏板、风格、表情这十二个既有联系又有区别的音乐方

① 吴乐懿：《钢琴教学中的一些感想》，载《钢琴艺术》，2009（11），11页。

面入手"①，对这12个方面的强调要开始于钢琴的初学阶段，并贯穿于直至高级阶段的整个学习过程。师生应尽早通过这种教学方法，树立感受、理解和热爱音乐的全面的音乐观，而非将钢琴教学视为单纯的技能训练。赵小红教授提出"人体八元素"策略，则是从"大脑、耳朵、嘴、眼睛、手、脚、身体、心"8种身体器官入手，来理解钢琴音乐的学习。在学习者学习钢琴演奏的过程中，8种身体器官是协同发挥作用的，而非单一运作。但如何将运作机制和原理化为具体的教学过程和方法，还有待进一步探讨和总结。可见，从整体艺术素养和乐感入手的钢琴教学思路，在中国经历了20世纪的百年沉淀，正逐步在业界达成共识，并走向科学化。

（二）从实践到理论的钢琴演奏与表演教学研究

钢琴演奏与表演教学研究是钢琴教育活动的重要内容。如果说钢琴教学法研究是章法和规范，那么钢琴演奏与表演教学研究则是对这些规范的具体实施。长期以来，中国钢琴教育领域不乏名师名家以及在国际琴坛崭露头角的演奏家，但他们当中善于总结反思，并将教育或学习经验诉诸文字，甚至上升至理论层面的并不多见。本书所列举的各个时期新老钢琴家的教育思想或学习心得，有些来自其学生或同僚的口述和回忆，有些来自其他研究者的研究成果。如果这些文献资料来自其本人的记录、总结或者思考，那么将体现出更为鲜活的艺术活力和切中机理的研究价值。

如李叔同、丰子恺就善于书写和记录自己的艺术经历，李叔同是"二十文章惊海内"的大师，博学善思；丰子恺更以富含哲理意味的散文笔调，经由日常生活中的事件参悟人间情味，从第一章提到的"同乐会"见闻可见一斑。对早期中国钢琴教育活动贡献颇多的李树化，曾撰写《钢琴基本弹奏法》一书，它是中国人自己总结而成的关于钢琴弹奏法的早期著述，具有珍贵的历史价值。在不能进行钢琴教学的特殊时期，李嘉禄仍然坚持分析琴谱，并

① 赵小红：《学科名称与学科架构的反思及其发展设想——论钢琴教育学的学科内涵构成与课程建设》，载《音乐文化研究》，2018（4），90页。

回忆自己的教学过程，将它们写成笔记；恢复高考后，他在承担繁重教学任务的同时，千方百计挤出时间撰写了《钢琴表演艺术》《钢琴教学问题100例》，对自身的教学和与同行交流过程做总结和梳理。吴乐懿本人虽然留下的文字资料有限，但她为数不多的几篇谈钢琴教学感悟的文章，却字字珠玑。但昭义是当代中国青年钢琴教育家中极善于思考的一位，他曾撰写多篇研究文章，从自身教学实践出发，专门探讨钢琴演奏中的读谱与练习、复节奏的演奏、力度层次的设计与应用、声音技巧原理等现实问题。他善于总结，即便是求教于其他老师，他也会深入挖掘和梳理，形成理论文章，如《重视钢琴演奏的基础训练——杨汉果教授钢琴教学特色浅译》等，他还时常援引中西方音乐教育家、理论家的著作，从理论的高度提升自己对实践问题的理解。不难理解，这位中国本土成长起来的钢琴教育家，何以能够培育出那么多获得世界级钢琴大赛奖项的青年演奏家。是认真细致的自我分析使然。赵晓生的研究著作《钢琴演奏之道》，更是将自己的钢琴演奏之"道"建立在以古代阴阳哲学辩证法为基础的整体系统演奏法之上，体现了中国青年钢琴教育者对钢琴演奏和表演教学研究的自觉，以及较高的理论站位。

经过几个世纪的发展，国外钢琴演奏及教育教学研究已经极具系统性和学术性。如本书提到的K.P.E.巴哈曾经撰写了关于钢琴演奏的理论著作《试论钢琴演奏的正确方法》，对古典主义、浪漫主义时期的音乐家产生很大影响。我国曾经引进和翻译的国外相关著作中，苏联钢琴教育家涅高兹撰写的《论钢琴表演艺术——一个教师的随笔》，对中国钢琴教育产生了深远影响，被称为"一本'圣经'式的参考书"[1]。涅高兹在钢琴教育领域之所以能够获得跨越时间和国界的影响力，也许并不在于他有多么高超的演奏水平，也不在于他培养了多少声名显赫的演奏家，而是在于他将自己对钢琴演奏和教学过程的理解，用最简单朴素的文字留在了书里，传递给了学生和无数人，其中他对于音乐艺术规律的理解，极大地影响和感染了后人，为中国钢琴教育带

———————————

① 赵小红：《学科名称与学科架构的反思及其发展设想——论钢琴教育学的学科内涵构成与课程建设》，载《音乐文化研究》，2018（4），94页。

来了新的教育观念，在一定程度上激发了中国钢琴演奏和教学研究的活力。

通过对中外钢琴演奏与表演教学研究状况的分析可以看出，钢琴艺术的教学实践不能停留在教和学的实践阶段，优秀的钢琴教师要不断总结教学经验，用心思考，勤于积累，形成自己的教学心得，甚至上升到理论高度。这也是推动当今中国钢琴教育学领域发展的重要步骤。

（三）立足本国的钢琴教学曲目及钢琴教材体系研究

除上述钢琴教育相关领域外，钢琴教学曲目和教材体系研究也是值得中国钢琴教育领域重视的研究方向。古今中外大量的钢琴音乐曲目是钢琴教育的对象和内容，如何使用和安排这些曲目文献需要教育者进行系统研究。

在20世纪初中国钢琴教育的萌芽阶段，遵循西方惯例，当时采用了《拜厄钢琴练习曲集》《车尔尼练习曲》《哈农练指法》等钢琴教学教本。它们对今日中国的钢琴教学产生了深远影响。但植根于中国钢琴教育的现实语境之中，音乐家们也积极尝试探索有中国特点的钢琴教学资源。1925年，上海商务印书馆发行了萧友梅编辑的钢琴教材《新学制钢琴教科书》，供初级中学音乐教学使用，教材中包含了基本练习曲、国外名曲片段节选、萧友梅自己创编的《村中晚景》《对月》等具有民族特色的作品等。1927年，世界书局出版了周玲荪编写的《钢琴教本》（上下册），这套钢琴教本借鉴欧美钢琴教材，并结合中国钢琴教学的实践特点编纂而成，包括指法练习、乐理知识和提升学生兴趣的钢琴名曲及师生合奏内容，极大地缓解了当时钢琴教本匮乏的局面。1934年，齐尔品筹划创办的"征求中国风味的钢琴曲"音乐比赛中，《牧童短笛》等一批中国特色钢琴小品脱颖而出，成为了此后中国钢琴教学的辅助资料。1935年，齐尔品在上海商务印书馆出版了《五声音阶的钢琴教本》，国立音专将其作为钢琴专业教材。可见，即便是以学习和模仿西方为主的萌芽阶段，中国钢琴教育教学曲目及教材的编辑也产生了民族化、本土化的发展动向。

20世纪50年代起，中国钢琴教育在教材的使用和创编方面有了新的发展。首先，苏联专家的到来带来了丰富的钢琴教学曲目；同时，留学归国的

中国钢琴家也带回了国外优秀的钢琴音乐作品。但更有价值的是，这一时期的音乐院校重视教学研究工作，鼓励教师编写具有民族特色的钢琴教材。如黎英海1966年出版的《五声音调钢琴指法练习》，就顺应了学习者在演奏五声音调中国钢琴音乐过程中，对指法练习的需要，解决了五声调式钢琴作品演奏中的特定技术问题。该教材此后不断再版。除此之外，为了适应各年龄段学生钢琴教学的需要，钢琴教育者们开始编写适合各年龄层次学生的钢琴教材。如中央音乐学院钢琴系教研组出版的《成年人钢琴初步教程》（1958），借助在本土影响深远的民间音乐资源，帮助学习者更快地把握中国钢琴音乐的语言特征和艺术风格。还有中央音乐学院钢琴系教研组出版的《本科钢琴共同课初级简谱钢琴教学讲义》（1966），除了西方的大小调外，还介绍了中国的五声、七声音阶。丁善德编写的《儿童钢琴第一课》（1956）、北京艺术学院音乐系钢琴教研组编写的《少年儿童钢琴初步》（1961），都选取了孩子们熟悉并喜爱的中国小曲、民歌和体现新中国面貌的歌曲。这些都反映了这一时期的钢琴教育在民族化方面所做的不懈努力。

20世纪80年代起，中国钢琴教育乘势起航。钢琴教学曲目的选择和教材的编写内容日益丰富。倪洪进的《钢琴练习曲四首》是一本钢琴练习曲集，作品根据京剧及昆曲曲牌音调创作，作者为每首练习曲都做了相应的练习提示；赵晓生的《音乐会练习曲六首》收录了他本人创作的六首标题性练习曲，针对手指练习的需要而作，吸收了京剧曲牌风格、云南民间乐曲的音乐素材、苗族飞歌的风格、河北民间音乐曲牌等；陈庆峰的《钢琴基础教材——音阶与琶音》，结合了国外钢琴基础教材编写经验和我国钢琴教育基础技术训练经验。

当然，随着对外交流的日益增多，从巴洛克到20世纪的国外钢琴名曲集，即钢琴协奏曲集被大量引进国内，包括从幼儿到高级水平的各层次钢琴训练教材。这一时期的钢琴曲教材领域呈现出中国风格特点钢琴教材和国外钢琴曲集全方位发展的势头，进一步推动中国钢琴教育向着民族化、多元化发展，不断拓宽中国学生的艺术视野。

总体来看，20世纪中国钢琴教育领域钢琴教学曲目和钢琴教材的发展走

向是民族化、多元化。进入21世纪，中国钢琴音乐经过近一个世纪的积累创作，涌现了大量优秀作品，业界出现了对中国钢琴作品进行文献研究的强烈呼声。2015年，上海音乐出版社出版了由李名强、杨韵琳、巢志珏、姚世真主编的《中国钢琴独奏作品百年经典(1913—2013)》。这套选集按照作品创作的先后顺序，采用编年体的方式，收录了近50位作曲家创作的100余首原创中国钢琴作品。这种编年体方式易于学习者看到不同时期的作品概貌，同时窥见作曲家的创作个性。选集收录的所有作品均配有音响资料，尽可能符合作曲家的创作意图，其中还包含演奏家本人宝贵的演奏资料，或作曲家本人指导完成的录音作品和演奏版本。还是在2015年，上海音乐出版社出版了《百花争艳——中华钢琴100年》，这套丛书以时间为线索，按照变奏曲、组曲、奏鸣曲、赋格、改编曲等不同体裁分类，梳理了中国钢琴艺术百年来的发展脉络。这两套丛书采用不同的分类方式，自成体系又相互补充，基本上覆盖了绝大多数时期的中国钢琴作品，深受一线教师的欢迎，同时也以中英双语的方式更加有效地将中国钢琴精品推向海内外。

在钢琴教材体系的建设方面，我国仍然有很长的路要走。一直以来，我国持续引进和使用国外经典钢琴教材。了解这些教材的设计用意，明确它们的使用方法，对中国钢琴教学至关重要。除此之外，建设中国钢琴教材体系的呼声日益高涨，如前所述，国内虽然在这方面取得了一定成果，但难题是如何按照技术难度的高低，分级分层地将这些作品循序渐进地融入教学过程中。因此，立足本国情况的钢琴教学曲目及钢琴教材体系研究，也是对中国钢琴教育进行散点透视的重要内容。

（四）钢琴教育与教育学、心理学等领域的跨学科融合

钢琴教育是音乐艺术与教育科学的结合，其中包含了教育学、心理学等方面的原理。这些学科都是发展相对成熟的人文类基础学科，将其基本原理和方法运用于钢琴教育之中，这种跨学科融合的学科建设思路，既是当代各学科发展的必然趋势，也是钢琴教学实践的根本需要。

回望20世纪中国钢琴教育不同历史阶段的诸多现实场景，很多在教学过

程中曾经遇到过的问题，实际上也在今天不断重复出现。比如在钢琴教育中，教育者要以怎样的态度看待和引导学生学琴？夸奖还是强制？从专业高度还是业余视角？这些问题始终困扰着教育者。刘诗昆曾经发表文章《今天，我们怎么让孩子学琴》来解答这一普遍存在的困惑。他认为"孩子学钢琴，应将其视为一种对孩子的教育""而不应当单纯地视为给孩子安排的一种文娱活动"。他立足教育学原理，从教育自身的性质和规律来看待钢琴学习，认为教育不能简单等同于兴趣，尤其对于年龄较小的学习者，适当的强制是必要的。但他解释说，这里说的"强制"并不是体罚甚至打骂，而是要想办法用学生感兴趣的方式激发他们的学习兴趣。他继而做了自我剖析，认为自己即便已经成为一名钢琴教育家，但"业余兴趣，依然不是弹琴，而是旅游、看影视剧"，而且钟爱的不是文艺片、音乐片，而是战争、惊悚、科幻这类的片子。他的父亲当年陪他练琴，知道他喜欢这些，就会在琴谱空白处画上飞机或汽车，用交通工具的加速和减速来加深刘诗昆对声音强弱、高低的理解。因此，"软硬兼施""恩威并重"[①]是刘诗昆在这方面的教育心得。

　　刘诗昆用自己的亲身经历和对教育学的理解，对这一问题给出了自己的解答。从教育学的角度讲，确实没有人是天生喜欢反复练琴的，也很少人天生喜欢被别人教育，人生来多少是有些骄傲的，因此，教育中总是含有强制的成分。但还有一些钢琴家根据自己的经历，从心理学角度给出了多种思路。著名旅美钢琴家、作曲家孙以强先生曾经接受鲍蕙荞的采访，谈及自己追随李翠贞老师学习的经历，以及赴华盛顿大学音乐系留学的情况。其间，他提到最多的词是"鼓励"，他说自己很喜欢华盛顿大学的学校气氛，比如开音乐会的时候，每个人完成了表演，其他人"都会上来祝贺，说很多鼓励的话"。孙以强认为，"实际上，每个人都需要鼓励"，相反，"批评的话听多了，会使人对自己丧失信心"[②]。可见，心理因素对钢琴学习至关重要。

① 刘诗昆：《今天，我们怎么让孩子学琴》，载《解放日报》，2015年11月8日，007版。

② 鲍蕙荞：《老师如果能把爱心传授给学生，就是做了一件很好的事》，载《钢琴艺术》，2011（6），6页。

孙以强进而将这一问题迁移到社会文化背景来思考。他认为，以往中国的钢琴教育，重心在于民族化的融合和发展，而当下更加功利化，"中国老师过于把比赛看作成就的重要部分"，但那些能够获奖的佼佼者毕竟有限，教师应该认清自己的职责，要把"爱心传授给学生"，"如果每个老师在其他老师的学生开音乐会的时候都能去听，并给予鼓励，那不是很好吗？"[①]孙以强所说的较为功利化的钢琴教育时代应该是指改革开放后，尤其是20世纪90年代以来，也是刘诗昆思考"我们怎么让孩子学琴"这一灵魂拷问时所处的时代。随着市场经济的不断发展，在诸多成功学案例和造富神话的激励下，钢琴教育领域也出现了越来越多急功近利的现象，比如前文提到的跨级考级、考级学习、体罚教育、赛事中心等。这些现象的出现是社会因素、心理因素、教育因素协同作用的结果。这些让教育者痛心疾首的问题，如果有机融合心理学、教育学、社会学等跨学科领域的知识，都可以得到合理的解答，也会为一线教师提供教学实践上的支持。因此，这种跨学科融合的学科建设思路，是中国钢琴教育思想研究的一大收获，也是中国钢琴教育的根本需要。

（五）拓展与钢琴教育相关的辅助课程

围绕上述提到的钢琴教育相关研究领域，还应积极拓展与中国钢琴教育现实问题相契合的辅助课程，这仍然是基于现实问题本身而提出的。1998年，赵晓生曾经对李名强教授进行过访谈，并撰写了文章《以己昭昭，方能使人昭昭——李名强教授访谈录》，在访谈的结尾，赵晓生提了最后一个问题，"对当前中国大陆钢琴教育您有何指教？"李名强提出，文化背景是中国钢琴教学的最大问题，"我们的许多学生只知弹琴，知识面狭窄，文化视野不开阔，背景知识薄弱，这十分影响他们进一步向高水平发展。"[②]

这篇访谈虽然发生在20世纪末，但李名强提出的此类问题却经年已久。

① 鲍蕙荞：《老师如果能把爱心传授给学生，就是做了一件很好的事》，载《钢琴艺术》，2011（6），7页。

② 赵晓生：《以己昭昭，方能使人昭昭——李名强教授访谈录》，载《钢琴艺术》，1998（2），9页。

第四章　关于中国特色钢琴教育思想的若干思考 ｜ 171

只知机械弹奏、不明了其中奥妙的学习方式,从钢琴教育在中国的萌芽阶段就已经存在。世纪之交的2000年,鲍蕙荞曾经前往中央音乐学院采访周广仁先生。当鲍蕙荞问道,"你当过许多国际钢琴比赛的评委,你认为与国际水平相比,中国有哪些差距?"周广仁直言不讳地回答,"我们在打基础方面还是很不错的,但真正出类拔萃、有特点的钢琴家还不太多。"她认为,在"技术的世界"里,我们与国外钢琴家有一些差距,但音乐方面的差距则更大。这"音乐方面的差距"指的是对音乐的理解、对美的理解,这方面的匮乏,使得"有时西方人认为我们的钢琴家弹琴有点'机械'",而"国外的钢琴家演奏层次丰富、漂亮,这是我们所不及的"①。在周先生接受访谈的时期,中国的钢琴教育已经向着社会化、国际化方向发展,形成了一定规模并达到一定高度,但她仍然对"机械"演奏的痼疾抱有深切的担忧。更无须赘言向前追溯至中国钢琴教育的探索乃至萌芽阶段,这种教育方面的思维定式曾引发的问题。

中国有句古语,"汝果欲学诗,功夫在诗外",学习钢琴演奏,真正的难度也许不在演奏本身,演奏之外还有更为阔大的空间。独特听辨能力的培养需要演奏者具备一对敏锐的耳朵,艺术灵感的降临需要演奏者有一颗敏感而沉静的心灵。从教育的角度讲,这些宝贵的艺术灵性的获得、对音乐和美的理解,是以丰富多样的人生经历为基础的。众多中国钢琴教育家、演奏家都以自己独特的人生经历、学习经历证实了这一点。

李叔同的"器识"观,蔡元培的美育观,均为解决此类问题提出了有益的教育路径。吴乐懿给出了提升音乐感觉和艺术情趣的普适法则,白居易的长诗《琵琶行》深受乐女弹奏琵琶的启发,肖邦叙事曲的写作因波兰诗人密茨凯维支的诗作影响,她进而揭示了通过学习了解姊妹艺术形态提升演奏者艺术感受力的教育思路。

傅聪的成长之路更印证了广种薄收的通才培养路径对钢琴教育的重要意义。他的父亲傅雷在傅聪很小的时候,就亲自为他规划古今中外的各优秀读物,中国古代的各优秀典籍篇章均囊括在其中,用独特的东方智慧和丰富的

① 黄大岗主编:《周广仁钢琴教学艺术》,北京,中央音乐学院出版社,2006,580页。

诗意，潜移默化地滋养傅聪的"诗心"，使他成为一个内心阔大、言之有物的人。魏廷格就曾撰文专门分析鲁宾斯坦、阿劳、巴伦鲍伊姆和傅聪四位钢琴家对于肖邦《夜曲》的不同诠释，给读者带来了诸多启示。他认为，这几位钢琴家中，傅聪的演奏虽然最快，但并不粗糙、仓促，其中充满了演奏者细腻的体验，包含了对比和戏剧性的因素，以及激动、不安、忧郁的音乐情感，"这恐怕与钢琴家个人特殊、曲折的经历有着潜在的联系"[①]。魏廷格的推测是有道理的，傅雷曾经在《与傅聪谈音乐》一文中记录了一段父子俩的对话，在傅聪短暂的回国间歇，傅雷问儿子："你对文学美术的爱好，究竟对你的音乐学习有什么具体的帮助？"傅聪的回答切中肯綮："最显著的是加强我的感受力，扩大我的感受的范围。"[②]钢琴家在乐曲中弹到的境界，往往会与他此前看到的一幅画、一首诗相通，这种境界或情调的相通，帮助钢琴家找到了艺术美的规律和多元化法则，这才是审美活动的真谛所在。傅聪将中国文化的高贵精神融入"肖邦"之中，"形成有独特光彩的一种'肖邦'"，难怪魏廷格在做了漫长乐曲分析之后，感叹"设若十个人弹的是一个模样，那演奏艺术该是多么寂寞的情景！"[③]可见，钢琴演奏中"个人因素"的背后，是演奏者日积月累形成的丰厚的文化修养和丰满的精神世界。

还有经历了多年铁窗生涯之后的刘诗昆，虽然不能触摸到他心爱的钢琴，但长时间的内省和自我修炼，让刘诗昆领悟到美国钢琴家梵克莱本那种伸缩、吊放、松紧、虚实的微妙弹奏感觉，并在重获自由之时，把这种感觉随心所欲地运用在钢琴演奏中。

老一辈钢琴教育家朱工一始终强调提升演奏者的艺术修养。一个音乐家不仅要研究音乐，而且要用文学、绘画等其他艺术形式来丰富自己的知识和对美的认识，提升自身的知识储备，利用艺术门类之间的相通性，来增强对

① 魏廷格：《对六首肖邦〈夜曲〉不同演奏的比较研究》，载《中国音乐学》，1991（3），32页。

② 艾雨编：《与傅聪谈音乐》，北京，生活·读书·新知三联书店，1997，83页。

③ 魏廷格：《对六首肖邦〈夜曲〉不同演奏的比较研究》，载《中国音乐学》，1991（3），22—32页。

音乐的理解力。例如，他用中国画中的留白来解读音乐中的休止符，用南北朝诗人王籍的名句"蝉噪林逾静，鸟鸣山更幽"，来阐释音乐中动静结合、相互衬托的审美哲思；他还用不同民族、不同领域艺术家的观点来理解音乐。

周广仁对钢琴的定位是"一门技术性很强的艺术"，其落脚点仍然在"艺术"二字。她在肯定基本功训练重要性的基础上，强调要帮助学生建立声音概念、提升听觉素养和音乐表现力，其根本在于拓宽学生对不同风格的音乐作品、其他民族的人文地理和风土民情的了解。

赵晓生更是延续朱工一等钢琴教育前辈用传统文化资源和思想来诠释西方钢琴曲演奏的思想路径，从东方哲学的高度来分析钢琴演奏艺术。这使他成为这一时期极具特色的青年钢琴教育家。

这些优秀的中国钢琴教育者以自己的艺术经历传递给后世一个重要的信息，技术要以艺术为基础，文化素养是艺术生命的源泉。不论是读万卷书，还是行万里路，都是开启人心智、提升个人文化素养和思想境界的良方。正如上述音乐教育家所说，中国钢琴教育始终存在一种需要打破的学习的误区，就是偏重技术而忽视音乐表现。本来颇具创造性的"二度创作"，往往流于谱面内容的原样复制。要从根本上改善这一问题，教育者和各种社会力量需要共同努力拓展与钢琴教育相关的辅助课程和内容，并将其贯穿在钢琴学习的始终。这类课程的设置每个学校可以根据自身需要量身配置，可以围绕钢琴教育的核心课程展开，并以头脑风暴的方式无限延展开。它更接近于西方社会的博雅教育思想以及中国传统教育观念中的"六艺"，即着眼于人的发展和成长，而非一种工具性、技术性的存在，用综合的、多元化的学习方式来丰盈人的内心，拓宽他们的视野，或者说进一步激发他们的思考。

具体而言，课程拓展可以包括纵向与横向两个方面。纵向拓展是指在音乐教育内部的拓展。以器乐表演的学习为例，可以通过跨文化方式拓宽器乐学习的文化视野。如以意象化的方式开设主题教学课程，在以"月亮"为主题的教学活动中，教师可以用贝多芬的《月光》和《二泉映月》等传统乐曲进行组合教学，引导学生品读二胡、丝竹乐和钢琴在演绎同一主题时的差别；还可以展开介绍传统器乐和钢琴乐器的发展历史，利用某些中国钢琴作品讲

解如何利用钢琴乐器模仿古筝、二胡这样的传统乐器。当然，这只是一种教学思路，即以拓展和拼接的方式开展创新教学，以打通音乐学科内部的壁垒学。横向拓展是指在相关学科之间拓展。如钢琴教育与文学、美术、体育、科技、舞蹈、生物等学科的融合发展，将钢琴音乐史的内容融入美术史、舞蹈史、文学史课程教学中，将对钢琴演奏技术的分析纳入人体骨骼和机能相关课程的教学中，将钢琴表演创新研究与新媒体技术课程相融合，等等。专业音乐院校可以借助其他院校的教学力量，综合类院校可以借助学校内部的多学科力量，总之，发掘一切可以利用的资源，拓展与钢琴教育相关的辅助课程。

三、对于中国钢琴教育思想的焦点透视

对于中国钢琴教育思想的散点透视，可帮助我们进一步审视中国钢琴教育中存在的诸多有待思考和解决的现实问题，并在一定程度上廓清未来钢琴教育学科的发展架构。但在本书的结尾，我们还应立足东方，审视西方，从文化现代性转换的视角对中国钢琴教育思想进行焦点透视，从而阐明本书关于中国钢琴教育的根本观点。

可以说，中国钢琴教育思想起步于20世纪初，中西方文化艺术思想交融碰撞的历史节点。现代资本主义工业生产扩展到世界范围内，以华夏为中心的古典性文化传统遭遇现代性思潮的冲击，洋务运动、五四运动等标志性历史事件都记录了文化传统现代化转换的阵痛。但文化传统的现代更迭与科学技术的代际更替有所不同，科技更替是淘汰替换式的，而文化更迭则是在传统基础上对于人类精神世界的再创造过程。钢琴乐器有着庞大而精密的机械身躯，钢琴音乐凭借严谨的乐理思维所构筑的系统化音乐织体结构，不断演绎着西方文化既有的理性秩序。通过对20世纪中国钢琴教育思想的历时性耙梳，我们看到了一个传统文化现代化转换的典型例证。不论是历史悠久的"器识观"与钢琴教育的融合，还是音乐的"中国风味"与钢琴音乐作品的交融，都是"传统"面对"现代"时的一种正确打开方式。"理性"和"同

第四章　关于中国特色钢琴教育思想的若干思考 ┃ 175

一性"是现代性的重要特质，辩证地看，这些特质既推动了现代社会的发展，也引发了现代社会的同一化危机。以钢琴教学为例，亦步亦趋地遵循已经被系统化了的技术训练体系，极易使学习者陷入机械的"音乐生产"状态，成为一种工具性的存在。而中国文化传统中包含着丰富的"感性"特质，体现在人与自然的和谐共生，体现在中国民族乐器取材的天然属性，体现在框架式记谱体系给予表演者的极大即兴发挥空间。这些中国文化中先天带有的感性生命情愫，是本民族价值观念的艺术体现，与彰显现代工业精神的钢琴乐器及其长于多声的人为音响构建迥异。从这个角度讲，中国特色的钢琴教育思想应该是"感性"对"理性"的一种匡正，是传统文化现代性转换的一个缩影。

透过上述原汁原味的中国钢琴教育思想文本，我们得以回溯20世纪初中国钢琴教育思想在其时的基本样貌，看到了在感性与理性交融的文化传统气息中，钢琴这样一种西洋乐器如何以一种正确的打开方式为古老中国所接受。今天，在现代化浪潮的不断冲洗中，西方的体系性音乐教育已经成为中国当代高等音乐教育的主流力量，中国钢琴教育也走上了职业化、制度化、系统化的道路。但我们猛然发现，那些深埋在故纸堆里的"感性"特质，那些文化传统中蕴藏的大智慧，却是将人们从同一化、工具化的现代性窠臼中拯救出来的良药。缺少文化根性的滋养和灵动活化的原初意象，这样僵硬的音乐文化移植只会衍生出千篇一律的表演。中国钢琴教育思想事实上是文化现代性转换的一部分，它永远在进行时中延伸，而它的生命力就存在于"传统"的活化力量之中，完全与传统斩断关联的文化创新是无根之水，这一法则同样适用于中国钢琴教育领域。回溯20世纪中国钢琴教育思想发展的历史场景，我们看到民族生存价值观念和生命情愫的传承才是文化现代化的应有之义，它能够帮助中国钢琴教育在实现现代化发展的同时，规避现代化同一性法则的侵蚀，保有文化的根性与初心。

参考文献

著作

蔡元培：《蔡元培美学文选》，北京，北京大学出版社，1983。

袁江蕾：《李叔同传》，青岛，青岛出版社，2019。

张程刚：《李叔同音乐教育思想研究》，合肥，安徽大学出版社，2014。

陶亚兵：《中西音乐交流史稿》，北京，中国大百科全书出版社，1999。

丰子恺：《缘缘堂新笔》，北京，海豚出版社，2016。

丰子恺：《丰子恺散文精选 人间情味》，武汉，华中科技大学出版社，2018。

李叔同：《李叔同文集 书信卷》，北京，线装书局，2018。

秦启明编著：《李叔同音乐集 修订本》，苏州，苏州大学出版社，2017。

黄清源主编：《弘一大师圆寂六十二周年纪念文集》，台北，中华闽南文化研究会，2004。

张圣华主编：《蔡元培教育名篇》，北京，教育科学出版社，2007。

程天良：《钱君匋及其师友别传》，长沙，湖南文艺出版社，1998。

天津音乐学院《缪天瑞音乐文存》编委会编著：《缪天瑞音乐文存 第1卷》，北京，人民音乐出版社，2007。

莽克荣：《老志诚传》，北京，中国文联出版社，2004。

李树化：《钢琴基本弹奏法》，上海，上海三民图书公司，1941。

董宝良主编：《中国近现代高等教育史》，武汉，华中科技大学出版社，2007。

卞萌：《中国钢琴文化之形成与发展》，北京，人民音乐出版社，1996。

钱仁平主编：《齐尔品与中国音乐文化国际研讨会论文集》，上海，上海音乐学院出版社，2016。

陈聆群，洛秦主编，萧友梅编著：《萧友梅全集 第1卷 文论专著卷》，上

海，上海音乐学院出版社，2004。

刘育和主编：《刘天华全集》，北京，人民音乐出版社，1998。

萧友梅音乐教育促进会编：《吴伯超的音乐生涯》，北京，中央音乐学院出版社，2004。

艾雨编：《与傅聪谈音乐》，北京，生活·读书·新知三联书店，1984。

廖辅叔：《梅柏器其人》，载《中央音乐学院学报》，1992（1）。

中国艺术研究院音乐研究所天津音乐学院编：《缪天瑞音乐文存（第三卷下册）》，北京，人民音乐出版社，2007。

汪毓和主编：《中央音乐学院院史》（附中央音乐学院大事记1949年8月至1989年4月）。

青年出版社编审部编：《世界青年与学生和平联欢节介绍》，北京，青年出版社，1952。

傅雷：《傅雷谈艺录及其他》，北京，北京联合出版公司，2018。

《可凡倾听》栏目组：《可凡倾听》，上海，上海社会科学院出版社，2005。

顾圣婴：《缺失的档案 顾圣婴读本》，桂林，漓江出版社，2017。

周广仁主编：《中国钢琴诗人顾圣婴》，上海，上海音乐出版社，2001。

《音乐译丛3》，人民音乐出版社，1980。

加尔·久尔吉·山道尔：《李斯特》，朱安康，李孝风，符志良译，北京，人民音乐出版社，1985。

刁蓓华，陈慧甦、招翠馨，赵屏国等译：《讲课记录 上 塔·彼·克拉芙琴柯》。

刁蓓华，陈慧甦、招翠馨，赵屏国等译：《讲课记录 下 塔·彼·克拉芙琴柯》。

朱雅芬，巢志珏，盛一奇编著：《李翠贞纪念文集》，台北，乐韵出版社，2010。

亨利·涅高兹：《论钢琴表演艺术》，台北，乐韵出版社，1985。

李嘉禄：《钢琴表演艺术》，北京，人民音乐出版社，1993。

傅雷：《世界美术名作二十讲》，北京，万卷出版公司，2018。

艾雨编：《与傅聪谈音乐》，北京，生活·读书·新知三联书店，1997。

傅雷：《傅雷家书》，北京，生活·读书·新知三联书店，1981。

傅敏编：《傅聪：望七了！》，天津，天津社会科学院出版社，2004。

黎英海：《五声音调钢琴指法练习》，上海，上海文化出版社，1966。

人民音乐出版社期刊中心编：《乐苑秋实：中国著名音乐家访谈录》，北京，人民音乐出版社，2008。

人民音乐出版社编辑部编：《音乐论丛》（第二辑），北京，人民音乐出版社，1979。

应诗真：《钢琴教学法》，北京，人民音乐出版社，1990。

葛德月编著：《朱工一钢琴教学论》，北京，人民音乐出版社，2009。

黄大岗主编：《周广仁钢琴教学艺术》，北京，中央音乐学院出版社，2006。

鲍蕙荞：《中外钢琴家访谈录　鲍蕙荞倾听同行1》，北京，中国文联出版社，2002。

周广仁：《钢琴演奏基础训练》，北京，高等教育出版社，1990。

四川音乐学院高等教育研究所：《但昭义钢琴教育文论》，上海，上海音乐出版社，2013。

赵晓生：《钢琴演奏之道》，上海，上海世界图书出版公司，1999。

论文

梁茂春：《北京大学与中国音乐教育——为"北京大学与艺术教育高级学术论坛"而作》，载《黄钟（武汉音乐学院学报）》，2004（1）。

孙继南：《艺苑高名传四海——启蒙音乐家李叔同》，转引自《中国近现代音乐家传》，沈阳，春风文艺出版社，1994。

丰一吟：《李叔同、丰子恺与杭州》，载《杭州师院学报（社会科学版）》，1987（3）。

丰一吟：《李叔同先生的文艺观——先器识而后文艺》，载《全国新书目》，2007（7）。

夏丏尊：《清凉歌集·序》，转引自《弘一大师全集》编辑委员会编：《弘一大师全集：十·附录卷》，福州，福建人民出版社，1992。

陶九增：《刘质平在温州》，载《温州日报》，1994（210）。

吴梦非：售画启事，载《民国日报》，1923年11月21日（癸亥年十月十四日），第一版。

本社同人：《本志宣言》，《美育》，1920（1）。

李未明、杨绿萌、梁茂春：《中国钢琴音乐的拓荒者——新发现的早期钢琴家李树化的照片史料》，载《钢琴艺术》，2015（7）。

陈晶：《中国近代女性音乐教育的先锋——上海中西女塾音乐教育研究（1917—1930）》，载《中央音乐学院学报》，2010（4）。

赵晓生：《通向音乐的圣殿——吴乐懿教授访谈录》，载《钢琴艺术》，1996（2）。

廖辅叔：《查哈罗夫其人》，载《音乐艺术》，1985（4）。

丁善德：《难以忘却的回忆——怀念萧友梅先生》，载《音乐艺术》，1982（10）。

B.柯雷德，欧阳美伦：《中国过去和现在的钢琴教学——访钢琴家李献敏》，载《音乐艺术》，1984（4）。

魏廷格：《丁善德访问记》，载《中国音乐》，1982（4）。

齐尔品：《致日本年轻作曲家》，汤浅永年译，载《音乐新潮》，1936年第13卷第8号。

陈自然：《听了车尔普尼您的演奏以后》，载《音乐教育》，1937（4）。

阎宝林：《有恩于我们民族的齐尔品》，载《天津音乐学院学报》，1998（1）。

初浩：《钢琴师嘉祉先生在华略历》，载《新乐潮》，1927年6月15日第1卷第1期。

陈振威：《傅聪谈"我是怎样学音乐的"》，载《广州音院学报》，1981

（3）。

刁蓓华：《尚未忘却的记忆——纪念顾圣婴逝世30周年》，载《钢琴艺术》，1997（4）。

张诚：《殷承宗：钢琴家五十岁以后才能熬出味道》，载《三月风》，2004（11）。

K.阿尔扎默夫：《听钢琴家们》，载《苏联音乐》，1962（8）。

尤金·李斯特：《评委的印象》，载《苏联音乐》，1962（9）。

戴嘉枋：《钢琴伴唱〈红灯记〉及其音乐分析》，载《音乐研究》，2007，3（1）。

琼·普斯韦尔：《肖邦的钢琴教学》，李琏亮译，载《音乐艺术》，1986（4）。

矢岛繁良：《关于钢琴演奏法的变迁》，金继文译，载《外国音乐参考资料》，1979（6）。

陈云仙：《钢琴重量弹奏法浅议》，载《中央音乐学院学报》，1992（4）。

周薇：《西方钢琴教学理论的历史回顾与反思》，载《音乐艺术》，1996（12）。

孟丹：《"重量弹奏法之父"——布赖特豪普特功过述要》，载《人民音乐》，1999（10）。

刁蓓华：《永远怀念克拉芙琴柯》，载《钢琴艺术》，2003（5）。

洪士銈：《对德国钢琴专家弗朗兹·格朗尔教授讲学的一些体会》，载《人民音乐》，1955（7）。

李瑞星：《向苏联钢琴专家塔吐良同志学习的一些体会》，载《人民音乐》，1957（11）。

巢志珏：《李翠贞的钢琴教学》，载《音乐艺术》，1990（7）。

孙韵：《西方钢琴学派对上海音乐学院钢琴教学的影响（一）》，载《钢琴艺术》，2020（10）。

孙韵：《西方钢琴学派对上海音乐学院钢琴教学的影响（二）》，载《钢琴艺术》，2020（11）。

孙韵：《西方钢琴学派对上海音乐学院钢琴教学的影响（三）》，载《钢琴艺术》，2020（12）。

黄登辉：《"没备好课，永远不要跨进教室"——追忆恩师李嘉禄教授》，载《钢琴艺术》，2018（3）。

吴乐懿：《我的音乐旅程》，载《钢琴艺术》，2009（11）。

吴乐懿：《钢琴教学中的一些感想》，载《钢琴艺术》，2009（11）。

B.柯雷德，欧阳美伦：《中国过去和现在的钢琴教学——访钢琴家李献敏》，载《音乐艺术》，1984（4）。

丁東诺：《音容宛在　琴声永驻——纪念著名钢琴家吴乐懿先生百年诞辰》，载《钢琴艺术》，2019（5）。

赵晓生：《通向音乐的圣殿——吴乐懿教授访谈录》，载《钢琴艺术》，1996（4）。

华韬：《记傅聪的两次谈话》，载《音乐艺术》，1982（12）。

傅聪，郭宇宽：《傅聪：成功并不等于成就》，载《书摘》，2005（5）。

王士昭：《傅聪的情怀》，载《书摘》，2002（3）。

肖承兰：《傅聪讲学实录（二）》，载《钢琴艺术》，2001（4）。

傅敏：《望七了，仍觉得无法做到不惑——在昆明与傅聪聊天》，载《群言》，2001（9）。

金茗：《传统与当下：博雅教育理念与钢琴教育相融合的理论思考》，载《当代音乐》，2020（7）。

鲍蕙荞：《我是一个中国人！——傅聪访谈录（上）》，载《钢琴艺术》，2006（2）。

左贞观：《刘诗昆的玫瑰与荆棘之路》，载《钢琴艺术》，2015（11）。

李柯：《关于音阶、琶音练习中的手部动作问题——与刘诗昆先生商榷》，载《黄钟（武汉音乐学院学报）》，2018（2）。

陈比纲：《钢琴教学中的音阶、琶音训练问题》，载《中央音乐学院学报》，2015（3）。

赵晓生：《焕发新的艺术青春——刘诗昆先生访问记》，载《钢琴艺术》，

1997（1）。

刘啸东：《刘诗昆的音乐历程（上）》，载《钢琴艺术》，2002（9）。

施雪钧：《悲情刘诗昆》，载《音乐爱好者》，2009（6）。

鲍蕙荞：《刘诗昆：我是听会〈钢琴协奏曲黄河〉的》，载《书摘》，2002（7）。

刘诗昆，王明青：《刘诗昆：黑白琴键讲述传奇人生》，载《杭州》，2015（10）。

王秀敏，李杰鹏：《浅谈理查德·克莱德曼和他的钢琴艺术》，载《浙江师大学报（社会科学版）》，1997（1）。

肖承兰：《业余钢琴考级刍议》，载《人民音乐》，1994（7）。

周广仁：《在钢琴普及教育中应重视的教学问题》，载《钢琴艺术》，1996（2）。

刘诗昆：《今天，我们怎么让孩子学琴》，载《解放日报》，2015年11月8日，007版。

魏鹏举，刘林江：《用十指演绎人生——访刘诗昆纪实》，载《文化月刊》，2004（6）。

周广仁：《钢琴音乐民族化可贵的探索》，载《中国音乐》，1982（1）。

周广仁：《1998和青年教师的谈话》，载《钢琴艺术》，1998（2）。

但昭义：《钢琴演奏中力度层次的设计与应用》，载《音乐探索（四川音乐学院学报）》，1993（7）。

胡扬吉：《成功启示录——兼析"但昭义现象"》，载《钢琴艺术》，2002（1）。

鲍蕙荞：《学习、思考＋认真努力——著名教授但昭义访谈录》，载《钢琴艺术》，2001（1）。

赵晓生：《人与琴》，载《音乐爱好者》，1991（4）。

英文文献

Richard Curt Kraus: *Pianos and Politics in China: Middle-Class Ambitions and Struggle over Western Music*. New York: Oxford University Press, 1989.

Cecilia Dunoyer: *Marguerite Long: A Life in French Music, 1874—1966*, Bloomington Indiana: Indiana University Press, 1993.